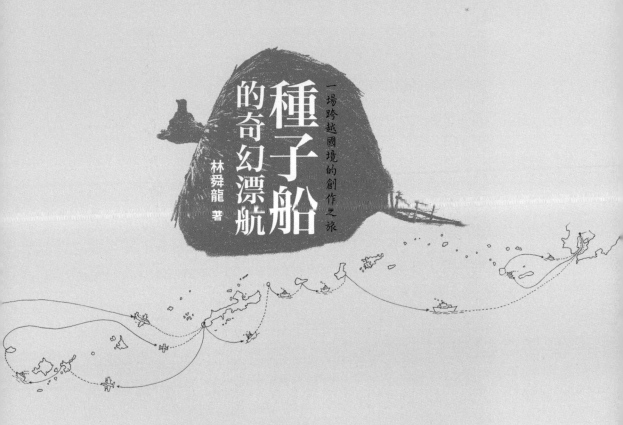

種子船的奇幻漂航

一場跨越國境的創作之旅

林舜龍　著

 目 次

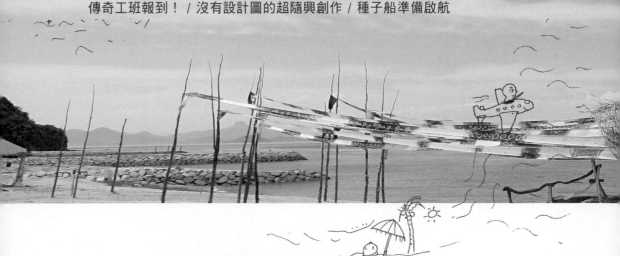

第四話｜浪人跳島。 Day1-Day15

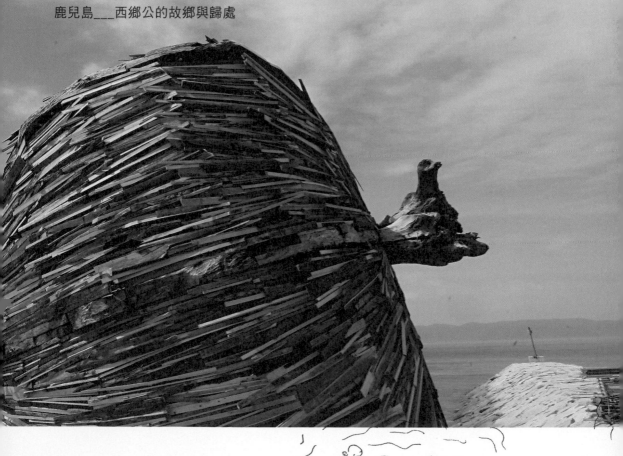

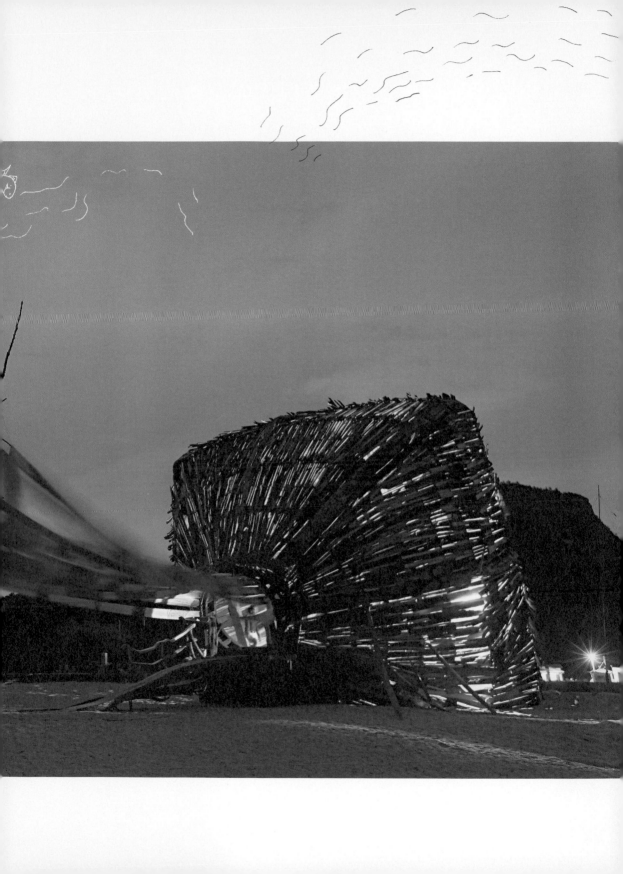

相信場域的能量，創造現代美術新的可能性
—— 談林舜龍的創作方法

在第四屆越後妻有大地藝術祭時，林舜龍向我表示，想從台灣帶水牛「游」過來參加。而這計畫，結果是以台灣的傳統工藝手法做成的交趾陶裝飾門樓，以及鑄銅的水牛取代，設置在津南町的穴山村。

在隔年2010年舉辦的第一屆瀨戶內國際藝術祭，他延續著這理念，計畫開著台灣傳統的漁船，從台灣的漁港出發，一路透過跳島，和各島民交流而後到達日本。然而最終這計畫因故也未能達成。之後經過2012年第五屆的大地藝術祭，2013年第二屆的瀨戶內國際藝術祭，以及2015年的大地藝術祭，他抱持著帶領台灣團隊一路向北航行的概念，偕著鍾喬率領的差事劇團一起，和越後妻有、瀨戶內各地域的居民們分享著可說是亞洲沿岸，或者說是黑潮文化特有的祭典。

最特別的是，在2013年時，於豐島的甲生村海邊設置的作品種子船，是以棋盤腳果實為意象，以木造結構所形塑，約九公尺高的空間，在那裡面舉行音樂、舞蹈等表演。其以台灣漂流木，經鑿削、彎曲等工法所建構的場域，氣勢是如此令人驚豔。在今年第三屆的瀨戶內藝術祭，新作的種子船將在藝術祭最主要的高松港口邊，永久設置成為高松港的象徵。而這也和長久以來林舜龍其他作品的理念一樣，有著從台灣漂航到日本的意象。

從遙遠的20萬年前，在南非出現了智人。而於約5萬年前從印尼向南遷徙到澳洲，再往北到了台灣，而他們的子孫又從約3萬7千年前，經由沖繩列島來到日本列島。這些人類遷移史的事實，帶給了林舜龍創作如鼓翼飛行般的想像空間。更準確地說，或許是這亞熱帶的闊葉植物林帶給了他作品造型的飛舞靈感。種子船雖然是以棋盤腳的骨架概念建構而成的，但它柔和而流暢的線條又和海洋融合得如此恰當。

　　另外還有他在穴山的創作，那以一片片直立杉木板搭建，以受到海嘯侵襲的南三陸町的作品提案為意象所設置的空間。彷彿有從山上來的祖靈將降臨於此，和從海裡升上來的生命種子一起棲息在這空間。而在那內部，也像是為了人們可以聚集在其周圍，一起慶祝祭典而製作成。

　　林舜龍以人類對於在時空中移動的共同感覺，及透過相信場域的能量，創造了現代美術新的可能性。

北川富朗

（本文作者為「大地藝術祭 越後妻有三年展」、「瀨戶內國際藝術祭」、「中房總國際藝術祭市原ART×MIX」藝術總監）

在對話中看到創作的微光。

　　畫畫塗鴉是每一個人小時候都喜歡做的事，後來有人發現他有更拿手的才華，就漸漸不再畫畫了，而我除了打球外沒有其他的興趣，就只好一直畫下去。相對於以圖像與人溝通，我在文字的表達上顯得笨拙許多，因擔心這篇漂航故事，閱讀起來會不會有點乾澀，就「投機」地插放了不少圖畫與照片，除了增加篇幅外，也希望讀者更容易瞭解。

　　年少時經常背著畫袋畫具，到山上海邊寫生，這是我美好的青春記憶。翻閱舊作時，發覺我的風景畫中鮮少人物，彷彿是透過風景的獨白。對於藝術創作，我曾有一段很長的時間，處在迷惘困惑的狀態。後來企圖從公共藝術的實踐中，尋求另一種創作的方法，即作品實質地與人及環境產生對話。從2009年起，我開始參與日本越後妻有大地藝術祭，後來又參加瀨戶內國際藝術祭，這多年來在異國的地景現場，更深刻地反省到藝術創作，之於我應是如何將自身的內在風景，連結到外在的風景與事件。這個起心動念變成了我的新課題，也讓我重新看到了創作的微光。

　　種子船在《跨越國境》的作品系列中，象徵著生命的乘載物，乘載著人類漂航在數萬年的洋流中；乘載著萬物漂移在千億光年的宇宙中；也乘載著胚胎浮游在母體中。無論是從微觀或者是巨觀的角度思量，生命萬物是一體的，也是永恆無限的靈。

　　種子船大費周章三番兩次地，往返台日兩地，其間，若沒有導演林建享開著那部哩哩啦啦的吉普車，上山下海四處奔波；若沒有陶藝家章格銘大方地

提供了大廣場，讓工程得以施作；若沒有勇猛耐操的工班們，及前仆後繼的年輕志工們的投入；若沒有差事劇團鍾喬團長與團員們的參與，賦予了種子船更深刻的靈魂；若沒有亦步亦趨一路相隨的阿順為我們留下完整的影像紀錄；若沒有達達創意團隊的協助，及整日為了籌措銀子，而焦頭爛額的弟弟天龍的努力，每每在彈盡糧絕時，還能硬著頭皮持續苟延殘喘地匍匐前進，若沒有胡蘭小姐的傾囊資助；還有若沒有下岡先生、片山小姐及豐島的阿公阿嬤們全力協助，當然還有許多無法一一列舉的支持，是無法完成這種子船漂航計畫的。以上請讓我致上最深最深的謝意。

另外，特別要感謝我的孩子靖智，從2009年起隨我在越後及瀨戶，毫無怨言地辛苦幫忙創作；以及挺著大肚子，牽著孩子，推著車子，背著大包小包行李，從台灣來豐島探視創作進度的妻子阿特，你們都給了我莫大的能量。噢！更要大聲地感謝北川富朗先生對種子船作品的不吝賞識，讓它得以躍上國際舞台！（聽說沒有大大地感謝他的話，他會在推薦序文中說我的壞話。嘘！）

今天，謹以這本拙著雜記，獻給以上共同參與創作的夥伴，最後，也要謝謝孫國玲老師的校訂，還有遠流出版公司勇氣十足地幫我出書，及總編輯靜宜小姐、主編詩薇小姐，耐心地一邊瞪我（編按：此景純屬作者想像）一邊整理這些無厘頭的文句，加上小珊小姐的美麗設計，昌瑜先生縝密的行銷企畫，讓它可以即時爬上書店的平台，以及現在正翻開書本的，您的手中。

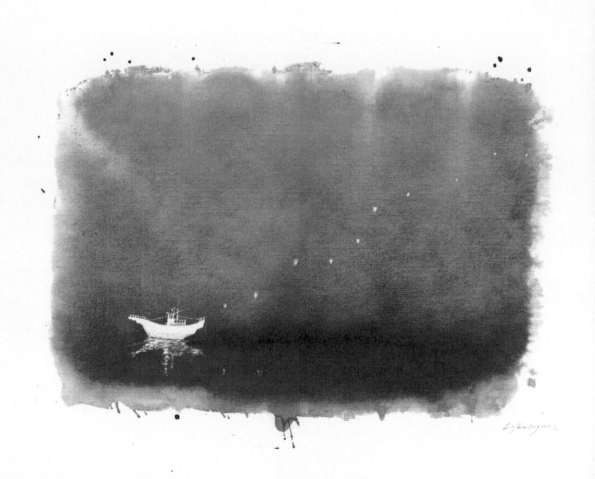

開場白

台北天母的深夜，我伏案窗前，

回想多年前在日本瀨戶內海的浪潮聲，

準備提筆述說種子船的故事時，

卻被忠誠路上呼嘯而過的飆車聲打斷了思緒。

雖然是在同樣美麗的月光下，

但畢竟大都會和小海島，是兩個截然不同的世界。

對於我來說，這是一趟非常奇妙的旅行，

更不可思議的是，

至今，這旅程竟然還持續地漂航著……

第一話
序　幕。

噢！首先要跟大家介紹一位重要的關鍵性人物——北川富朗先生，如果少了他，種子船就不會誕生，故事也就說不下去了。他是國際知名策展大師，堅持著「以藝術開創地方」的信念，催生了許多影響全世界的重要藝術活動，包括全球最大的國際戶外藝術節「越後妻有大地藝術祭」，以及種子船的發表舞台「瀨戶內國際藝術祭」等。我曾在一篇小文章裡這樣形容他：

「一襲白西裝，一頂白方帽，一雙白皮鞋，脖子上繫著一條紅色寬領帶，左肩背著皮革軟包，蹣跚地從機場入境大廳走來。紅白配色的服裝，表情嚴肅，不做客套寒暄，這是多年前，和北川富朗初見面的第一印象。越後妻有大地和瀨戶內兩大藝術祭的開幕式，往往看到他躲在角落邊，抽著煙默默地看著熱鬧的外頭。從年輕氣盛的學運領導人，到年邁穩健的藝術策展人，這一路近五十年的藝術運動歷程，可以從隱藏在裊裊香煙中的眼神裡，略窺一二。兩大藝術祭造就了非凡的成果，也指引了一條非都市資本，去主流中心的藝術可能性。而如此規模龐大的藝術祭中，北川富朗只幽幽地說：『透過藝術，希望那些被遺忘的地方能拾回希望，被冷落的孤寂老人們能綻放笑容。』字句間，是浪漫理想主義者的靈魂。一場偉大的藝術革命運動，只要一句平凡的話語，就能撼動人心。」（引自《北川富朗大地藝術祭》中文版推薦序）

北川富朗先生材質尺寸示意圖

之前！

現在 之後？

50cm王

〈剖面圖〉

「林桑，要不要來參加 第一屆瀨戶內國際藝術祭？」

2009年冬天，在台北一場日本藝術祭的記者發表會上，策展人北川富朗先生突然開口，邀約我參加將於隔年舉辦的

第一屆瀨戶內國際藝術祭，我沒多考慮隨口就答應了。雖然曾經在日本東京讀書好一段時間，但是我對於關西地區卻是陌生的；瀨戶內海如詩如畫的風景，有著松林海景的美麗島嶼畫面，對我來說只是存在於觀光明信片上的印象而已。因為這樣突如其來的參展邀請，讓我有機會從了解瀨戶內海開始，重新去探訪、認識這一長串「東亞島鏈」的關聯，其中當然包括了我親愛的故鄉——台灣。

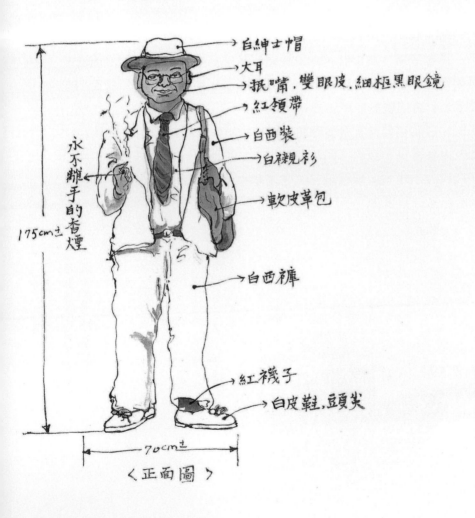

白紳士帽

大耳

抿嘴，雙眼皮，細框黑眼鏡

紅領帶

白西裝

白襯衫

軟皮革包

永不離手的香煙

175cm±

白西褲

紅襪子

白皮鞋，豆頭尖

70cm±

〈正面圖〉

台灣雖然是座島嶼，但是生長在這島上的我，對於環繞它四周的海洋，卻是如此地陌生。早年勇敢橫渡黑水溝的祖先，所遺留下的海洋基因儼然已消失殆盡。黑潮如同一股暖流，不僅乘載著豐富的浮游生物，也帶來了不同的人類文化。北川先生曾多次跟我提及十餘萬年前誕生於南非的人類始祖夏娃，她的子孫們如何利用海流，千萬年來輾轉遷徙到了日本。我想這或許就是北川先生，潛沉在以「海的復權」為策展主題下的思維海床吧！而台灣也正巧落在這遷徙的路徑上，理所當然地，我的《跨越國境·海》即以此為創作概念發展開來。

　　我最原始的構想是：一所移動的美術教室。我想像著一艘全部塗裝成白色的台灣漁船，從台灣南方澳出發，經由沖繩群島跳島航向至日本瀨戶內海。當白色小船航行至其中一座島嶼時，用舉辦藝術工作坊的方式，和島民一起把島上的故事，彩繪塗裝於船體內外壁面。

　　但是很快的，因為這個方案準備時間太短，加上經費籌措不足，所以2010年第一屆瀨戶內藝術祭，我的《跨越國境·海》只能用「室內計畫展」和戶外繞島的「捏麵人工作坊」兩個項目，在豐島的一間木造小屋子裡，與另外五位藝術家的作品一起展出。

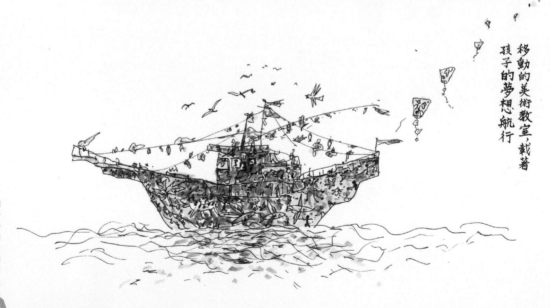

移動的美術教室，載著孩子的夢想航行

和媽祖去瀨戶內海度假

2010年8月，第一屆藝術祭已經展開，我邀約了台灣傳統手工藝捏麵人達人翁林美智老師，和我一同前往瀨戶內海參觀。我第一次搭乘瀨戶內海的渡輪，船艇緩緩航行，一座座載浮於波浪上的島嶼，和我記憶中的明信片一模一樣，只是畫面比較清晰，也更加生動。渡輪靠岸之後，我忽然意識到唯一的不同之處，是明信片上沒有出現的熙攘觀光人潮，眾多的人群給寧靜美麗的島嶼帶來了不少喧囂。

我們在海邊找到陰涼處歇息，喘口氣後，美智老師便開始施展她精巧的手藝，一下子就蹦出許多色彩繽紛的人偶，捏麵人神氣活現地一字排開，沒過多久，樹下便聚集了人潮，不出所料的，吸引了不少日本國內及其他外國遊客的目光與讚嘆，這應該可以算是成功的微型國民外交了。

媽祖捏麵人偶站立在海邊，此一光景，與其說看起來是出巡，倒不如說是和我們一同出遊度假。我和美智老師在多個島上探訪遊走，短暫地在瀨戶內海停留十天後，便先行返回台灣。回到工作室中，我靜靜的整理思緒，到底下一屆2013年瀨戶內國際藝術祭，我的《跨越國境‧海》計畫該做什麼樣的調整呢？

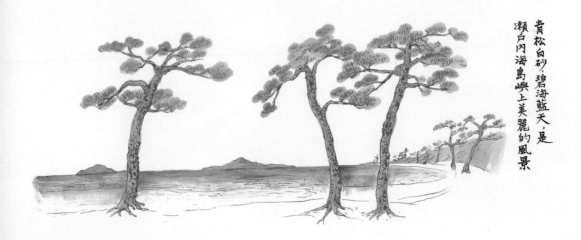

青松白砂，碧海藍天，是瀨戶內海島嶼上美麗的風景

五個臭皮匠的瘋狂計畫

　　返國後的幾個月，彷彿因緣際會般，我陸續結識或重逢了幾位「奇人異士」，他們在之後種子船漂航計畫的不同階段裡，各自擔任了特別的角色。

　　首先，我在著手進行「寶藏巖國際藝術村」的公共藝術競圖過程中，有機會和差事劇團的鍾喬老師因合作而認識，我們一見如故，他竟然和我一樣是同月同日生的雙魚座，只是比我大了一歲。我們同樣是頂上無毛、寸草不生的光頭；唯一差異只在於，他是一位既憤世忌俗又悲天憫人的社運劇作家，而我，則是一個常常突然靈光湧現卻往往不自量力的藝術工作人！

　　後來我們彼此都在寶藏巖有工作室，我的心窩工作室，和鍾喬的差事劇團工作室，相互倚靠依偎在台北公館水岸旁的小山頭邊，一轉眼，就是三年，一直到2013年年底，我才將心窩工作室撤出寶藏巖聚落，另尋他處，而鍾老師，直到現在依然在他喜歡的小山頭中穿梭創作著。

　　過不久，在台北的一次聚會中，我和紀錄片導演林建享久別重逢。多年前我們相識於阿里山特富野部落，他是一位滿頭浪髮鬚鬚，始終笑容可掬，穿著輕鬆簡便，總是一雙涼鞋，一只草編袋子，個性樂觀無比的文史工作者。

　　接著我又結識了精通海事，皮膚黝黑的鄭和一號船長徐海鵬，這位中年歐吉桑，有著宏亮聲音的大嗓門，洋溢著熱情與活力。

　　還有，全身上下充滿海洋氣息，既幽默又睿智的蘭嶼達悟族男人夏曼·藍波安，喜歡寫作，常出海捕魚，以天地為家，我好喜歡聽他以達悟口音，娓娓述說著他的大海傳奇，那是一種非常非常特別的享受。

　　就這樣，我這個做夢藝術家，加上光頭劇作家、樂天導演、豔陽船長及達悟海洋作家，五個臭皮匠在一起湊和湊和，談笑胡扯之間，開始了一段又一段奇幻航行計畫的胡思亂想。不瞞您說，我甚至曾經和夏曼討論過，如何自己建造一艘傳統的蘭嶼達悟拼板舟，以手划木槳的方式航行至日本瀨戶內海的瘋狂計畫！完全忽略經費、天候、體能等種種必須具備的經驗與訓練。

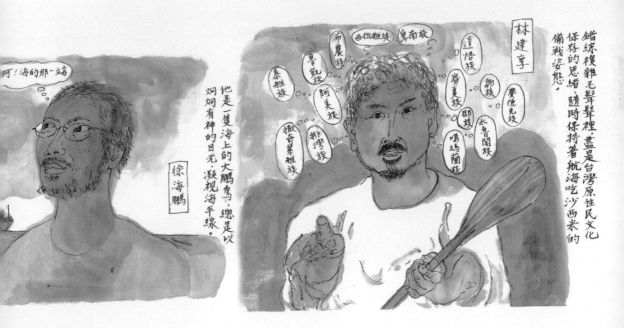

我們也和海鵬船長興致勃勃的試著在地圖上畫出航線：從台灣北上，經由沖繩群島、瀨戶內海諸島、濟州島，接著南下，經舟山群島、平潭島、廈門，最後返回台灣，此航線宛如一條展翅羽翼，剛好把釣魚台列嶼圈圍在中間，我們姑且稱之為「和平的羽翼」，也恰好，當時的中、日、台正因為釣魚台的主權問題，紛擾翻騰不已……

　　大夥兒興奮地規劃著每一段航程的路徑，努力蒐集國際航海規範，還花了好幾天到花蓮港實際勘查海鵬船長的船，那是一艘名為「鄭和一號」的木殼船，有兩面美麗的布帆，船艙雖狹窄，卻瀰漫著濃濃討海人的浪漫氣息；

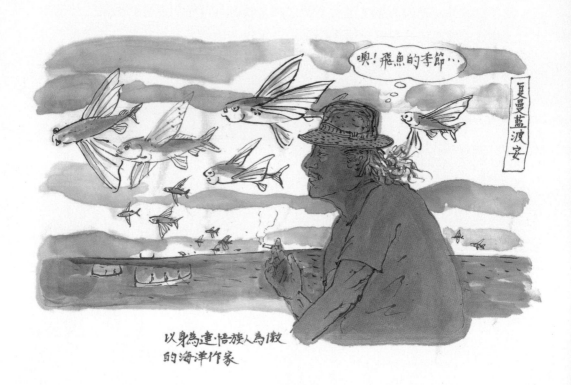

噢！飛魚的季節…

夏曼藍波安

以身為達‧悟族人為傲
的海洋作家

甚至也前往蘭嶼，跟著夏曼‧藍波安揮舞開山刀，上山尋找他父親為製作拼板舟，很久很久以前種植在山上的樹木，並聆聽他侃侃而談其父如何教他做真正的槳。那段日子裡，原本對於海事陌生的我，似乎感染了一丁點海的鹹味。但是當下眼看第二屆藝術祭已經迫在眉梢，我們一直拮据於經費的籌措，最後迫於現實下，只好無奈地擱置了「鄭和一號」與「蘭嶼拼板舟」的瘋狂想法。在這焦頭爛額的時刻，再一次重新調整了計畫的內容。

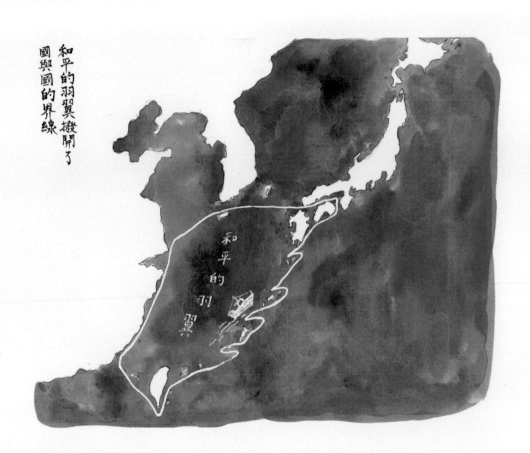

和平的羽翼撥開了
國與國的界線

瀨戶內國際藝術祭

　　「瀨戶內海」，是日本海神的故鄉，是孕育日本文化的寧靜海域，七百餘座島嶼散佈其間，被本州、四國及九州所環抱；在鐵道運輸發達之前，「瀨戶內航路」是日本的重要經濟動脈；所謂的「白砂青松」便是在形容這樣內陸海域裡，美麗島嶼的風景。

　　但是在近代工業化的衝擊之下，汙染使得白砂消退、青松枯萎、海藻魚蝦驟減，島民必須離鄉背井討生活，導致漁村沒落。同樣地，高齡少子化、廢田廢校等問題，在現代社會化中更是變本加屬，快速地將瀨戶內海推向瀕臨死亡的狀態。

因為這樣，要如何透過適當的人為管理，恢復原本具備的生物多樣性，和生產與環境淨化機能，達到文明發展與自然保育能永續共生共存的「里海」精神，即是2010年第一屆瀨戶內國際藝術祭的主要議題。

以高松港為中心，延伸到周圍：直島、小豆島、豐島、大島、男木島、女木島、犬島等，在七座島嶼上，為期三個月的夏日展期活動，將藝術、戲劇、飲食、文創，結合在地商家、學校、民家、美術館等，創造出一個大型的綜合性藝術節，希望透過藝術文化活動，勾勒出在資本主義壟斷下造成的貧富懸殊，及工業主義發展下造成的自然環境破壞等全球性問題，以此為反思，試圖重塑美好生活的新藍圖。

瀨戶內海充滿著祥雲瑞光，是神佛的國度

而這一個大家心中所期盼的夢想，意外地，促進了岡山及香川兩個縣的觀光旅遊事業的新局面。在短短三個月內湧進了近百萬人，所以從2013年第二屆瀨戶內國際藝術祭開始，將原本的高松港與七座島嶼的展覽範圍，擴大到十二座島嶼及兩個港口，增加了高見島、粟島、伊吹島、本島、沙彌島及宇野港等，並將展期由原來的夏季延長為春、夏、秋三個季節。

2013年3月

第二話
邂逅。

为了尋找更確切的靈感與素材，2013年3月，我和建享來到了台東的海邊。海風呼咻的吹著，空氣中瀰漫著濃濃的海水味，沙灘上一根粗壯的漂流木，似如白骨般的軀幹，它低吟著，喃喃對我們述說了一段故事：

「四年前，莫拉克襲擊，狂風暴雨的夜裡，我和成千上萬的百年山林夥伴，被硬生生地連根拔起，應聲倒下，痛苦的身軀隨著滾滾土石流沖刷而下，在鬼哭神嚎中翻騰攪和，我聽到無數生靈的淒屬哀嚎，我們無助地沉浮在湍急的泥流中，絕望地放棄了希望；轟隆轟隆地過了許久許久，風雨聲漸漸地平息，我和夥伴們就被困在這海邊，靜靜地躺著，日復一日……」

環顧四方，映入眼中的是堆積如山的漂流木殘骸，在淒風吹拂下宛如萬人塚。千百年以來，曾經堅毅挺拔地，矗立於山岳上的一株株巨大神木，默默守護著台灣這塊大地，如今卻只是被棄之如敝屣的孤獨軀殼，我心中不禁內疚與愁悵滿溢。於是，我對它們許下了諾言，要帶著它們一起去世界旅行的諾言。

那一個仲夏的夜，莫拉克颱風以惡靈的姿態，夾雜狂風暴雨襲捲台灣。

在那鬼哭神號的莫拉克颱風夜裡⋯⋯

在這孤寂的沙灘上
海鳥化為烏鴉，群飛在柏橘的漂流木塚上

漂流木＋棋盤腳＝種子船！

　　有一天晚上，我正苦惱於如何將漂流木與遷徙之間做一個連結時，景觀系出身的妻子阿特，在一旁說：「何不考慮以海漂植物試試！」這句話點燃了我的靈光，「棋盤腳」果實的造型就浮現在我的腦海中了！

　　棋盤腳是一種海漂植物，也有人稱它為「墾丁粽子」，我想，說它長得像粽子或椰子，它或許都會不太高興，因為有稜有角的它，其實比較有型。棋盤腳樹的果實有四或五個面，堅硬的表皮內含著一粒種子。散佈在澳洲南太平洋的棋盤腳，隨著黑潮洋流從南洋漂散至菲律賓、台灣、沖繩群島等等，根據記載，還曾經一路抵達北國日本海，只是由於當地氣候寒冷無法發芽，但在這些地方，它都曾間接或直接透過黑潮而漂流上岸，留下足跡。

　　台灣南部人家會拿它來種植在院子裡，成樹的棋盤腳高可達二十餘公尺，樹高葉闊可乘蔭遮陽；花季時含苞待放的一串串花穗，會在夜裡完全綻放，好似濃豔裝扮的夜仙子，但在太陽升起時，仙子們隨即香消玉殞，短暫的美麗令人傷感。

　　棋盤腳的果實，肩負著樹種遷移散播的使命，順應著造物主的安排，一種安身立命的象徵。

　　「漂流木」代表著生命的死亡與盡頭；而「棋盤腳種子」卻是代表著重生，一個航向未來的新希望。

　　我開始構思，如何讓一根根死亡枯槁的樹幹相互扶持連結，以自

月光下，棋盤腳的花苞綻開，一朵朵的豔麗棋盤腳花，如煙火般綻放；如小仙女們飛舞鬥豔。

然的種子結合人工的舟船為意象，隱喻人與自然共生的概念，建構一座種子船，它既是種子也是子宮，甚至是一處神明聖所，賦予它「死而後生」的正面能量；更希望這些已往生的靈，能轉化成種子船漂航，並將這股能量傳播出去。

奇幻漂航的夢想藍圖

這次藝術祭的參展計畫，我邀請了蘇瑤華和黃瑞茂兩位老師，分別擔任了策展人與計畫顧問，瑤華擁有豐碩履經歷，美麗聰慧的眉宇，及清新的見解談吐，是一位具備國際宏觀的藝術策展人。阿茂老師是一位親身帶領學生衝撞體制，為土地公平正義在現場實踐的學者。二位從擾動社區到國際連結提供了許多寶貴的意見，在他們的相助之下，種子船的奇幻漂航概念，終於描繪出更具體的行動藍圖。我決定，這個定名為《跨越國境‧海》的藝術計畫，將以「浪人跳島」、「種子船」與「遶境」作為三大主軸來創作。

蘇瑤華

鏡框前是藝術的國際視野
鏡框後是藝術的精湛行政

土地正義

都更36條

黃瑞茂

都更現場授課的學者

從大背景來看，自古以來，漂浮於汪洋大海上的島嶼，有一種與世隔絕孤寂感的迷人魅力。在東亞太平洋大陸棚邊緣上，從庫頁島到爪哇島的太平洋島嶼鏈，蘊藏著豐富的海洋文化，也受惠於季風與洋流的影響，島嶼之間相互的連結，串連出一條美麗的海珍珠。這些島嶼之間的人事物，在洋流、季風、颱風等大自然命運安排的交流中，譜寫出一篇篇動人的故事。

「浪人跳島」是由我和建享兩人以隨機搭船的方式，從台灣出發，順著沖繩群島一路跳島至瀨戶內海的豐島，旅途中，我們將記錄每一個「島嶼」的故事，嘗試閱讀之間的關係，也為下一次的航海，鋪陳較具體的背景，這是一種「漂」的想像。

另一方面，則於台灣石門將種子船「建構」，再經過「解體」、「捆包」後，以貨輪直接運送至瀨戶內海的豐島，再行重新組裝的過程，是利用現代運輸工具的一種「航」的概念。

而在瀨戶內海的島嶼上，則以「遶境」為行動。在台灣民俗文化中，媽祖遶境是非常重要的地方宗教活動，透過遶境連結廟宇之間的關係，與日本的神社神轎活動相似。從沖繩群島至瀨戶內島嶼，都有如媽祖信仰般的海洋女神崇拜。種子船內乘載著媽祖化身的日夜海女神，及祂的左右護持——千里眼與順風耳，航向北方，登岸後，我和鍾喬將奉迎神明圖騰，加上黑旗紅旗大鼓花陣等，在異國展開島嶼之間的遶境活動，賦予種子船更深沉的靈魂內涵。

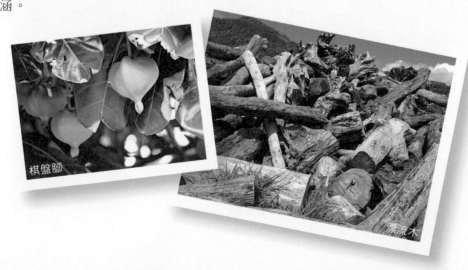

棋盤腳

漂流木

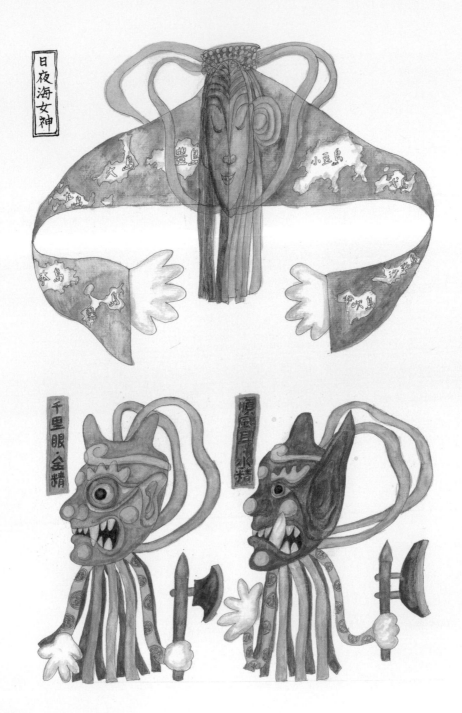

第三話
結盟。

生命的旅途中，往往能在不同的時空裡和不同的人不期而遇，或擦身而過或驚鴻一瞥，或於有緣的邂逅中結盟；和漂流木是如此，以下陸續登場的人物亦復如是。每一個人都扮演著重要的角色，最後終於完成了這齣奇幻漂航的劇碼。在石門草里社區的山坡上，有一所廢棄的小學，經由陶藝家章格銘的巧思，變身為一間優雅的咖啡屋，叫做「白日夢Tea & Cafe」。坐在咖啡屋的窗邊，面對太平洋的遼闊海景，實在很迷人，天氣晴朗時，彷彿可以看見日本瀨戶內海就在海平線的另一頭。咖啡屋主人格銘聽了我們的種子船計畫，很爽快地就答應提供白日夢咖啡屋旁的大空地，讓我們開始實踐對漂流木的承諾。

傳奇工班報到！

梅雨時節，吹著鹹濕水氣東北季風的空曠場地，即將展開一趟辛苦的工程。眾多漂流木在低底盤卡車上擠得滿滿的，一路從台東、花蓮、宜蘭，經過漫漫長路，終於來到了北海岸石門，這一趟路，不再是被土石流沖刷下的死亡折磨，或許可稱為重生的「希望之旅」。它們興奮地推擠著，佔滿了廣場，等待著，好奇自己在種子船的建造中，會被分配到什麼角色。

白日夢　迷工

章格銘 一位氣質高貴的陶藝家

這時山腳下傳來用力催油門的聲音，一輛破舊的廂型車吃力地爬上廣場，車子上的泥塵，說明了它應該是從遠方風塵僕僕趕來。車門開了，吱吱作響，來自台東排灣族的阿利拍拍抖落身上灰塵。

印象中，原住民一般都是以山林野味為主食，阿利卻是極罕見的素食者。瘦長的身子裡有股冷靜堅毅的氣質。當遇到問題時，總是將眼神飄向海的遠

方，然後淡定地說：「研究！研究！」。

　　阿利手裡拿著大鏈鋸，站在巨大漂流木樹幹上，海風吹散他銀灰的長髮，披拂在他黝黑的臉龐上，散發出的自信神情，活像日本武士宮本武藏。在石門工作期間，阿利住在他那塞滿工具及大小鏈鋸的廂型車上，有一次我竟然看見有一套西裝整齊地掛在狹縫中；當宮本武藏先生筆直地將他的身子，塞進堆滿工具的車廂睡覺時，真的很難分辨什麼是他的金屬工具，什麼是他的靈魂肉身。

　　阿利來了後，我拿出一顆外表乾皺，裡面卻蘊含著強大生命力的棋盤腳果實。在建享與阿利狐疑的眼神環伺下，我笑著對對他們說：「這就是我們要做的東西！」那一顆長相不怎麼漂亮，卻有著憨厚樸拙外表的果實，在我手

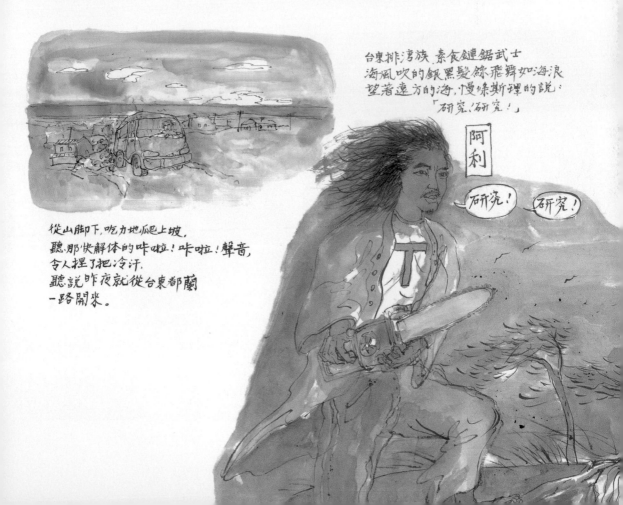

台東排灣族 素食鏈鋸武士
海風吹的銀黑髮絲飛舞如海浪
望著遠方的海，慢條斯理的說：
「研究，研究！」

阿利

研究！　研究！

從山腳下，吃力地爬上坡，
聽那快解体的咔啦！咔啦！聲音，
令人捏了把冷汗.
聽說昨夜就從台東都蘭
一路開來。

中似乎也以堅定的表情說著：「是的，我就是美麗，我就是勇敢，我會變成種子船！」於是，在沒有任何設計圖的狀況下，我們傾聽漂流木的聲音，它們時而竊竊私語，時而針鋒相對；棋盤腳果實則安靜地躺在它們身上，默默地看著聽著。沒過多久，刺耳的鏈鋸聲刺破雨中的靜謐，細木屑隨著快速轉動的鏈條紛飛，廣場的柏油鋪面漸漸地被木屑淹沒不見，裁切後的木頭，露出了數十年時間累積，細緻美麗的木紋。

數日後，石門廣場上，浪跡四海的各路武林好漢陸續雲集。

先是有肌肉猛男外表的關山阿坤，對他來說，金屬焊接就像只是以膠水黏紙一般輕而易舉；他隨時帶著自製魚槍，往往不加思索就潛入海中，不一會兒回到岸上，手中就多一條鮮活蹦跳的海魚，並露出靦腆的笑容，沉醉在大家的讚嘆聲中。

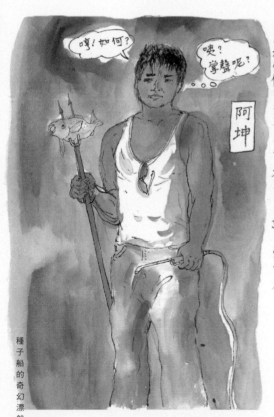

靦腆的肌肉大男孩，右手拿漁槍，左手拿焊槍，酷酷的眼神和傻傻的笑容中，等著大家的讚美歡呼聲。

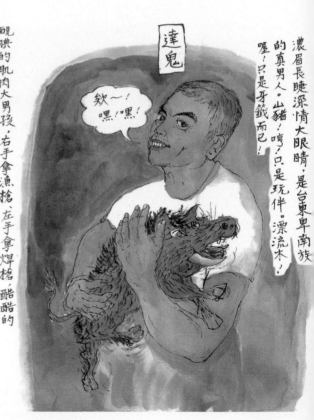

濃眉長睫深情大眼睛，是臺東卑南族的真男人。山貓！嘿？只是玩伴，漂流木！喔！只是牙籤而已！

接著擁有如蠻牛般粗壯身材，濃眉大眼的達鬼現身，來自台東卑南族，他厚實結繭的雙手，不僅可以徒手肉搏山豬，也可以精雕木工。粗重的漂流木，在他眼裡就像一根牙籤，再困難的事只要經過他手中，總是可以輕鬆地迎刃而解。

子立來自台東都蘭海邊，救生員是他的職業，因為工作的關係，他幾乎長年打赤膊只穿著一條短褲，這已經算是他的正式裝扮了，他自嘲的說：「打從呱呱落地時起就不愛穿衣服啦！」他是有著一身古銅色肌膚，身上沒有一絲絲贅肉的肌肉男，配上捲曲烏黑的浪髮與多情的眼神，吸引了不少正妹的目光。但也因為窮於應付這些目光，恍惚失神中常忘了工具放在哪裡，也常像熱鍋裡的螞蟻忙得團團轉，只為了找一順掉落著的螺絲釘，但又往往往危急發生時，會突然現身即刻救援，不愧是專業的救生員身手。

來自屏東三地門的排灣族依苓與依利思是兄弟檔，一個綁頭巾，一個戴

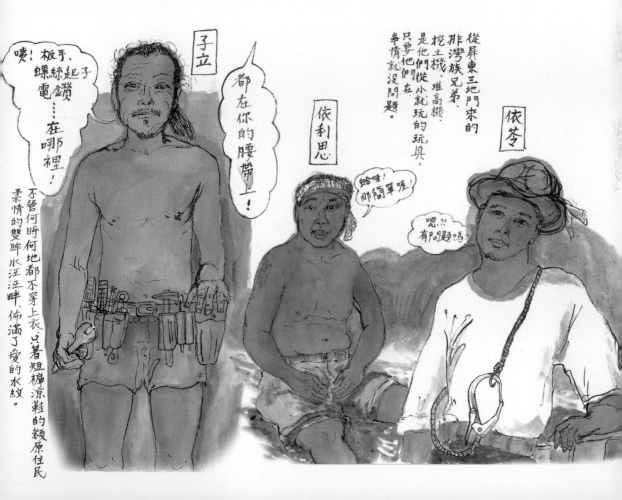

牛仔帽，如山豬般短小精幹。兩人在駕駛重機具挖土機及堆高機時，宛如跳華爾滋般從容優雅，他們常以濃濃的原住民口音及幽默的口吻說：「從小就在部落裡，開著怪手在山上跑來跑去，因為沒錢買玩具，只是拿它當玩具而已。」

這六位就是我們的傳奇工班，每一位都身懷絕技，有著十八般武藝，也能就地取材就地生活，像野戰部隊般，在漂流木堆裡搭起帳篷露宿野營。更重要的是，在他們身上能看到靈活的本能，感覺到他們的五感同時在運作，而不被形式的框架所束縛，所以能更自由自在，毫無拘束的創作；在彼此輕鬆的談笑間，就能培養出合作的默契。

還有一位攝影師阿順，為了全程記錄早早就登場，這趟旅途如果少了他，就不可能留下張張迷人的相片，但往往相片中就是少了他的身影，因為阿順總是專注、孤單地握著相機，站在相片的另一端。

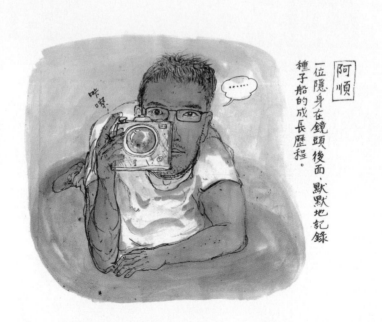

咔嚓

⋯⋯⋯⋯

阿順

一位隱身在鏡頭後面，默默地記錄種子船的成長歷程。

沒有設計圖的超隨興創作

　　每天在施工現場，只要一有狀況，大夥兒隨時會湊在一起，七嘴八舌地討論接下來該用怎樣的工法，直接就用粉筆在地上或是木頭上畫著亂七八糟的「設計圖」，嗯，或者說是塗鴉更貼切吧？我相信沒有任何一位建築設計師看得懂大家在畫什麼，也應該沒人敢相信，如此隨興的施工，種子船居然建造得起來！因為在工地現場完全看不到任何電腦設備，或是所謂「建築施工圖」、「細部設計圖」這種東西，只有粉筆、焊槍，及大大小小的鏈鋸，還有啤酒，跟威士比。

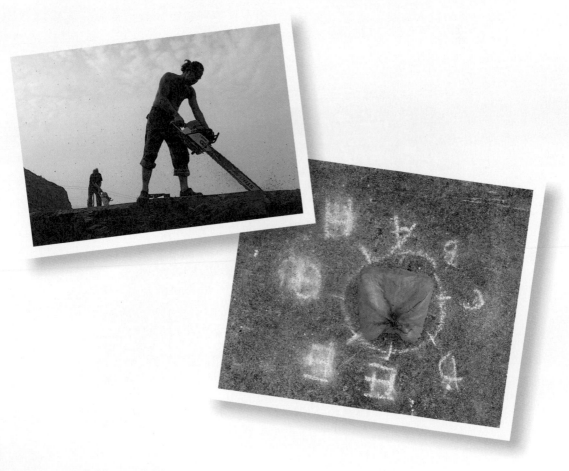

種子船的建造，是以厚實鋼板銜接四根木頭成一根大樑，八根巨大弓形大樑為主骨架，主骨架頭尾以圓環鋼骨固定成型，正下方的一根主骨架刻意浮起於地面，象徵黑潮；主骨架之間以次骨架結構出起伏的面。每一根漂流木，都用鏈鋸與刨刀清除腐朽處，並作適度的修整，讓它們以有尊嚴且美麗的姿態再生。

　　在日以繼夜地工作中，鐵工廠老闆沈先生帶著師傅們來支援，種子船逐漸架構出棋盤腳果實獨特的形態。每天日落，營火便會升起，建享從山上帶來了山珍，阿坤從海裡捉來了海味，在劈啪作響的熊熊火堆上燒烤出令人垂涎的香噴噴美味，火光映照著的是一群通紅臉龐上炙熱的目光。夜裡，九公尺高種子船的巨大骨架，就像一頭史前巨獸在星空下蜷臥，我彷彿聽見那些相互依偎著的漂流木，安靜沉睡的氣息聲。

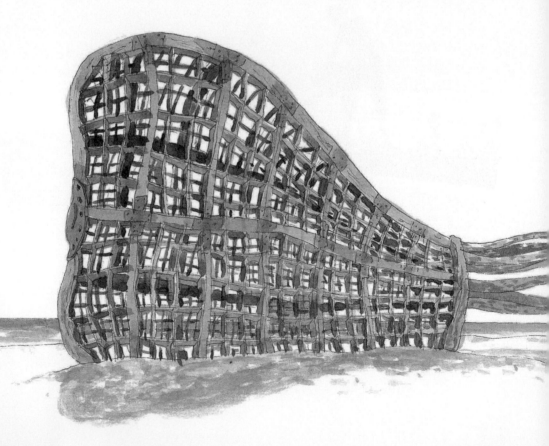

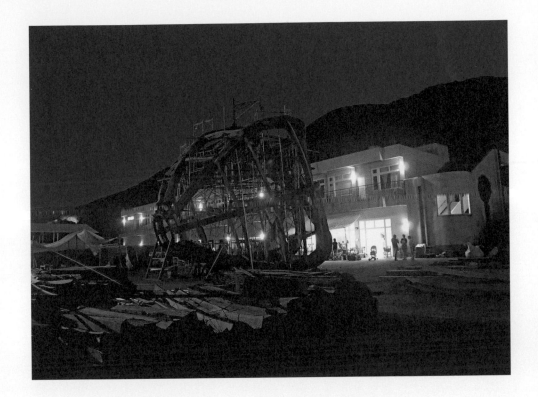

種子船準備啟航

　　台北天母的達達工作室，同時在進行著「海女神」、「千里眼」、「順風耳」人偶的製作，象徵媽祖與隨侍在側的神祇，祂們將隨著種子船起駕到瀨戶內海，由差事劇團領軍於藝術祭展期間遶境祈福，順著豐島、大島、女木島及小豆島，以踩踏、花鼓陣等儀式，及幽默詼諧的梨園劇，演出令人省思環境問題的劇本，也將台灣的情懷以幽幽琴韻唱腔的南管表達，撫慰人心。

　　接下來幾週在台北寶藏巖國際藝術村，團長帶領著團員、志工們，在狹窄的排練空間裡，一邊想像著島嶼的海邊，一邊緊鑼密鼓的排練著。

　　時而灼人烈日，時而綿綿梅雨，不知不覺間，又過了一個多月。

　　5月30日在石門的啟航記者會是令人興奮的日子，汗流浹背的努力下，終於看到了漂流木們回到了神木的尊嚴，以神聖的姿態挺立著；海洋女神偕左右護持，以象徵海洋的藍色紗布將它環繞，大夥兒攀坐在它的身軀中，在閃閃鎂光燈中，種子船似乎露出了滿足的笑容。

　　咚——，銅鑼聲中，宣告種子船將從台灣啟航了。

　　被荒廢的小學，被摒棄的漂流木，被忽略的原住民，與藝術家、導演、劇作家、舞者、歌者以及年輕的志工們在此結盟，將隨著遠古至今的遷徙航路——黑潮，乘著種子船，航向遙遠的北國日本，瀨戶內海中一座被現代工業汙染後，逐漸被人遺忘的島嶼——豐島。

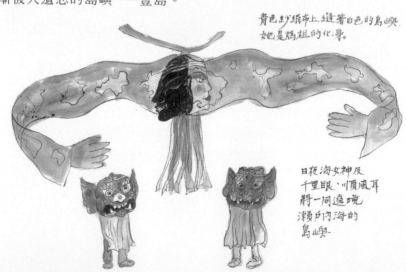

青色紗絹布上，縫著白色的島嶼，她是媽祖的化身。

日夜海女神及千里眼、順風耳將一同遶境瀨戶內海的島嶼。

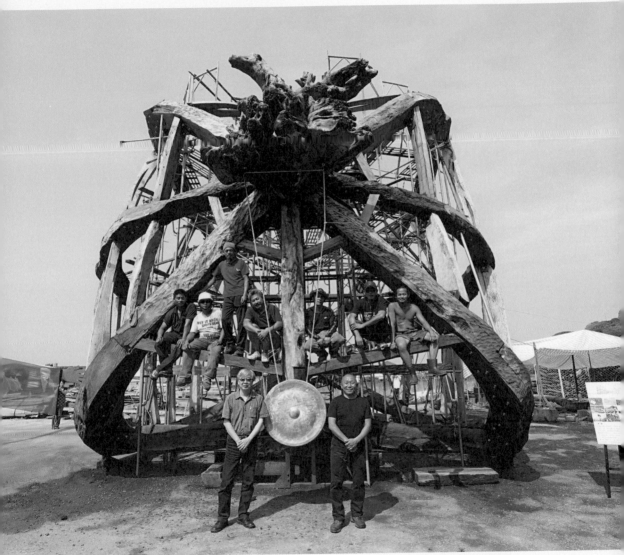

漂流的神木們，化身為巨大的神獸，掛著台灣的聲音──銅鑼，與眾人的祝福一同北航。

第四話
浪人跳島。

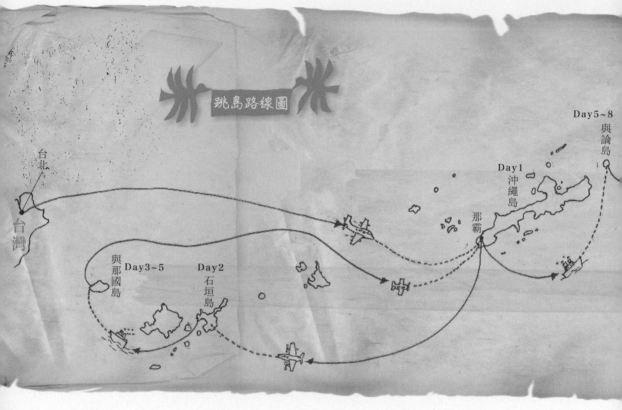

跳島路線圖

Day5~8
與論島

Day1
沖繩島

台北

那霸

台灣

與那國島　Day3~5　　Day2
石垣島

八百日圓的廉價旅館

　　背著簡單的行囊，我和建享在台北松山機場會合，準備踏上跳島計畫的旅程。因台灣與石垣島之間沒有船班，我們必須以轉機的方式先到石垣島再登船。像這樣，以背包客的方式出國，已經是好久以前的事了。飛機抵達沖繩那霸時已經天黑，對於大城市興趣缺缺的我們，直接搭上電車前往廉價旅館，一間塞在巷弄裡的房舍，入口窄門前擺放了近百雙的鞋子，真是蔚為奇觀！上下兩層的硬木板大通鋪，擠睡著滿滿的旅人，一晚僅收八百日圓，理所當然沒提供任何寢具，只好以背包當枕頭，在此起彼落轟雷巨響的打鼾聲中，倒頭就睡。

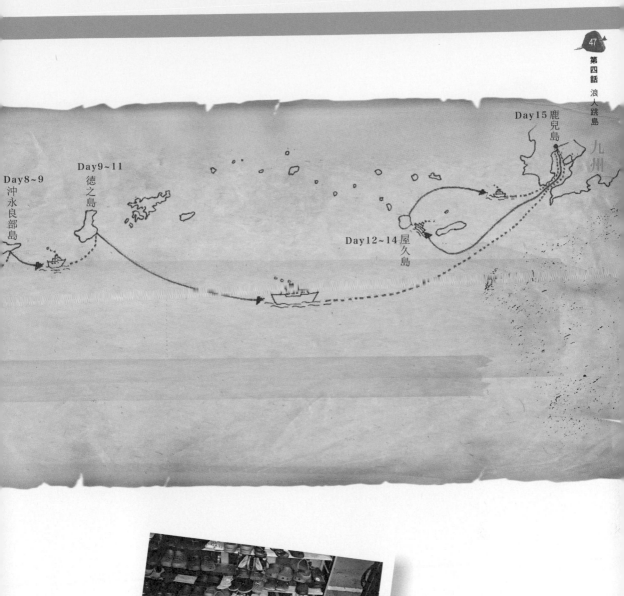

Day15 鹿兒島

九州

Day9~11
徳之島

Day8~9
沖永良部島

Day12~14 屋久島

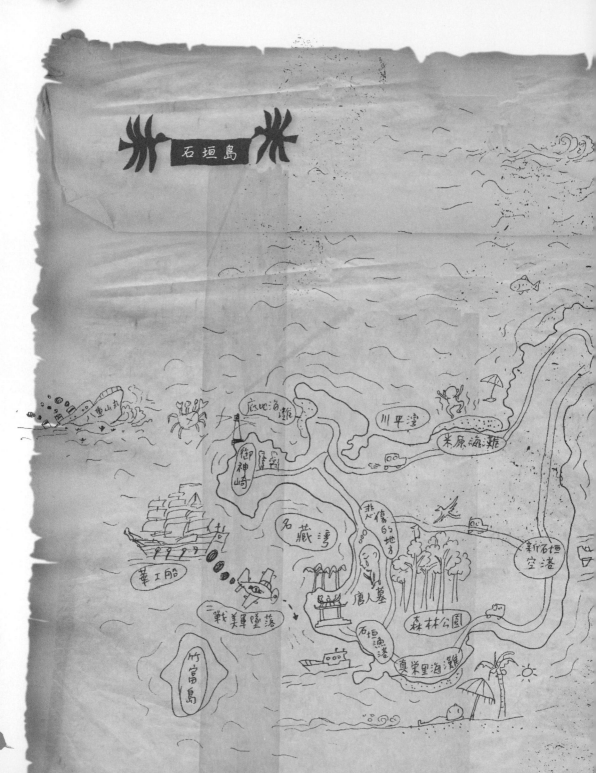

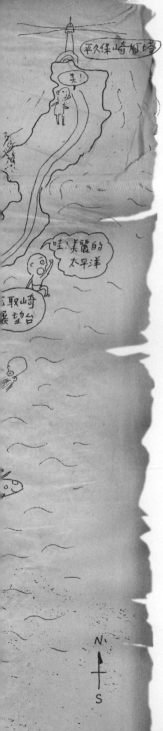

山頂上的年輕人

　　我們從那霸機場轉搭一架螺旋槳小飛機南飛
石垣島，一個和南台灣風土民情相似的地方，
很早以前就和台灣以海路頻繁往來，一直以來
都維持著友好關係。豔陽高照的正午，海岸公
路邊的椰子樹被海風吹襲發出沙沙聲，在充滿
中國風的唐人墓園裡，有裝飾著色彩奪目屋頂
的中式寺廟和涼亭。

　　沿著兩側方石獅守護的山階拾級而上，在耀
眼的陽光中，一面黑亮石碑上刻著「琉球八重
山唐人墓碑誌」，誌文寫著：

　　「1852年一艘美國貨輪從中國廈門出航，載
運四百餘華工苦力前往美國，華工們因不滿美
籍船長的虐待，群起喋血暴動進而殺害船長等
七人，奪船後，在駛往台灣途中於此擱淺；在
英美派遣的軍艦報復之下，華工死傷無數，有
些人則在當地居民協助下得以逃過死劫……」

　　另一側的小園區，與七彩的唐人墓截然不同
氛圍的小花園裡，設置了方正肅穆沉黑的紀念
碑，碑文銘誌寫著：

　　「太平洋戰爭末期，昭和20年（1945）4月
15日清晨，一架美
軍戰機在此遭砲火
擊落，被日軍擒捉
的三名飛行員，
在飽受無情的凌
辱虐待後，被處
以刺殺斬首的極

刑，青春的鮮血灑滿異域的島嶼。」

當年，機長二十八歲、通訊兵二十四歲、砲手僅二十歲，從此他們就回不了家，戰爭的陰霾如滾滾烏雲般傾瀉而下，淹沒了這豔陽天。

退潮後，海邊露出了礁岩，步下礁灘的我，恍惚間和受難的華工還有三位年輕的飛行員，一起揮汗將一塊塊礁岩圈圍堆砌成一艘飛行船，潮水漸漸湧進，他們搭著這艘飛行船，乘風破浪航向美麗的國度，在滿潮起風時，天光漸開，椰子樹隨風沙沙作響著……

島嶼最西端是一處美麗的海岬，岬岸上的小徑旁，一株株長滿綠黃紅色果實的林投樹叢，挺拔佇立在強勁的海風中；遠處一位蓄鬍的年輕人站在路旁，販賣自製的貝殼首飾。我好奇地走過去和他打招呼：「你好，請問這些貝殼首飾都是你自己做的嗎？」年輕人露出有些靦腆的微笑回應：「是的，這些都是我在海邊撿的，再慢慢研磨加工做出來的。」

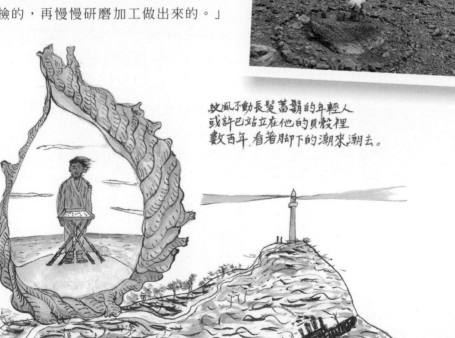

紋風不動長髮蓄鬍的年輕人
或許巳站立在他的貝殼裡
數百年，看著腳下的潮來潮去。

我趨近看著放在小木盒裡的貝殼首飾，雖然數量不多，但是每一個都以不一樣的形貌散發出貝殼質地的曖曖光澤。「請問一天可以賣出幾個呢？」我有一點想掏人隱私般的追問著，因為在這麼偏遠小島上的偏遠山上，除了我們之外，實在看不見還有任何遊客的影子。

年輕人回答：「嗯！運氣好時，大概可以賣出兩三個吧。」我瞪大眼睛，回頭看了看站在旁邊輕鬆笑著的建享，心想：「在現代社會中，對於這種我們認為沒有經濟產能的事，這個傢伙竟然沒有一絲驚訝的表情，或許他常待在台灣原住民部落裡，類似的事司空見慣了吧？」

山頂上強風颼颼，我一邊挑選了一條項鍊，心想：「天都快黑了，這該不會是他今天賣出的第一件吧？」我又是擔心又有點多管閒事的問：「風那麼大，又沒有遊客，你為何不坐下來等客人呢？」這時年輕人以堅毅的眼神看著我說：「這是我的工作，在營業中時我必須要敬業。」我不由自主地感到一股又是羞愧又是欽佩的複雜心情。

我們繼續往小山丘上走去，環顧四方，不見任何人影，山頭上只有咻咻的風聲和拍浪聲。我回頭遠遠看見那頑固敬業的年輕人，依然紋風不動站立風中，如頑強的林投樹。

越過山丘，看到一座白色燈塔矗立在蔚藍海岸的大礁岩上，名字叫做「御神崎燈台」。熟悉海事的導演說，凡有海難之處必設燈塔。果然一座觀世音菩薩石雕像就立在坡上，為了紀念昭和27年（1952）11月8日，從那霸出發的船隻「八重山丸」在此觸礁沉沒，共三十五人罹難。

我將他們的名字，一一寫在紙片上，折成一羽一羽的蝴蝶，爬上高處，將那一片片載著亡靈的蝴蝶，隨風撒向天空，閃動的紙片化為粼粼波光。

我們坐在礁岩上，望著漸漸沒入海平線的夕陽，二人無一語。

紙片像白衣蝴蝶般
群舞海上的天空。

小王子的善良星球

　　船鳴著長長的汽笛駛離石垣島，航向長得比台灣更像地瓜的島嶼
——與那國島。

　　一個海岸線只有28公里的小島；聽說這裡的天氣和人文感覺跟
台灣差不多，空氣的味道也很像；距離台灣才111公里而已，所以
天氣好的時候，甚至可以看到台灣宜蘭到花蓮的雪山山脈。之前還
有三個日本年輕人，為了感謝台灣幫助日本311地震的賑災捐助，
從這島上接力游泳到台灣宜蘭。對於與那國島的人來說，比起相距
2100公里之遙的日本首都東京，台灣是一個與他們更親近，關係
更緊密的地方。

　　回顧歷史，兩地海上貿易與交通頻繁，人民之間就學就業及生

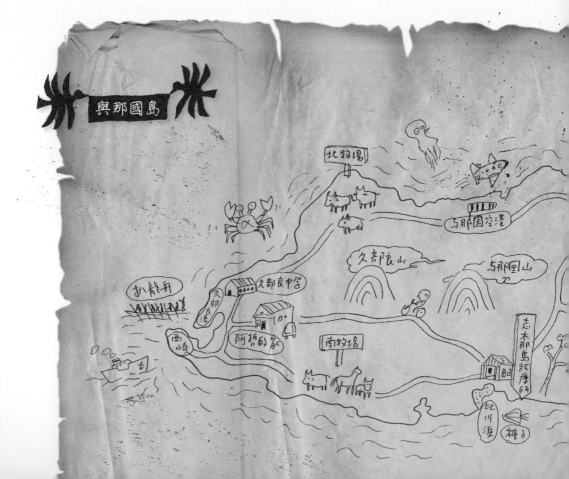

活文化等等的交流，更在二次戰後達到巔峰，當時島上人口達到萬餘人；但因美軍佔領沖繩時期，限制了兩地的往來，使得地處偏遠的與那國島，經濟萎縮，人口外移，現今只剩千餘居民，且持續驟減中，因此，於2005年與那國町政府以和花蓮市締結姊妹市的二十餘年基礎，趨向親台政策，甚至推動島民自決的獨立運動。雖最終未達成目標，但由此可見，兩個島嶼之間的關係，確是跨越了國境的藩籬。

　四個多小時的航行，終於在中午豔陽下抵達與那國島的最西端久部良港，島很小，幾乎看不到商家，更不用說招牌了。島民似乎都在午休，安靜的只有碎浪拍打岸邊的嘩嘩聲，和幾隻小狗閒蕩追逐著。陽光隨波跳動，非常刺眼。三兩老人家悠閒地在屋簷下乘涼，借問他們哪裡有餐館可以吃飯？老人

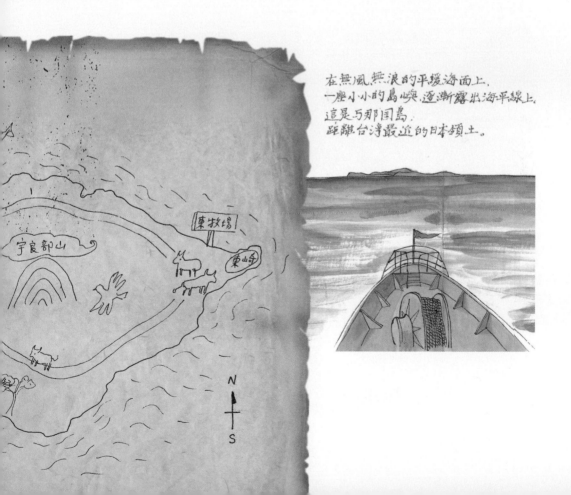

在無風無浪的平緩海面上，
一座小小的島嶼，逐漸露出海平線上。
這是与那国島
距離台灣最近的日本領土。

宇良部山

東牧場

東崎

N
S

家說：「這裡沒有什麼觀光客，所以只有雜貨店賣些餅乾跟冰棒；不過倒是有家咖啡店或許還開著吧？」

順著指引在山坡上一條巷子裡，找到一家咖啡店「flora cake」。這棟房子看起來明顯和周遭其他房子不一樣，一般都是普通水泥或鐵皮屋舍，「flora cake」屋外妝點著漂亮的漂流木、馬賽克拼貼及從漁船上拆下的舊裝備等，空氣流通在幽暗的店內，感覺很涼快舒爽。不過老闆似乎不在，我們在外頭等了一下，揣想著，這位老闆應該和島民過著不一樣的生活。

沒過多久，老闆回來了，他叫阿哲，外表第一眼印象是冷冷酷酷的，聽到我們是從台灣來時，才微微露出一抹笑容。當聊到我們的漂航跳島計畫與瀨戶內國際藝術祭時，冷峻的眼神終於開始有了些溫度。他熱情地煮了拿手

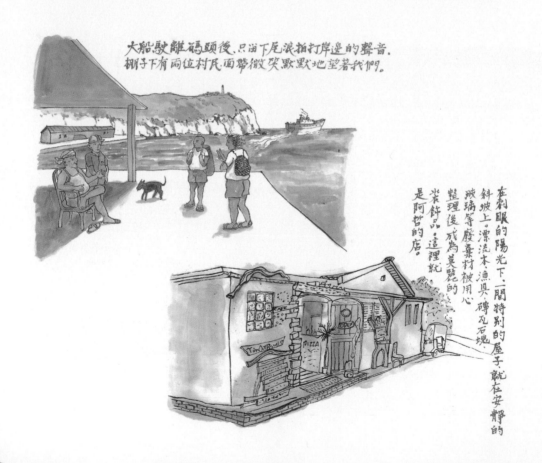

大船駛離碼頭後，只剩下尾浪拍打岸邊的聲音。棚子下有兩位村民，面帶微笑默默地望著我們。

在刺眼的陽光下，一間特別的屋子就在安靜的斜坡上。漂流木、漁具、磚瓦石塊、玻璃等廢棄材被用心整理後，成為美麗的紫飾品。這裡就是阿哲的店。

的義大利麵給我們，慢慢地邊吃邊聊，熟絡了起來。我們閒聊著關於人類遷移、藝術祭、資本主義、文明世界的現狀等等，在認真專注的眼神中，透露出他對於這些問題的深刻研究與關心。

談興逐漸高亢後，阿哲才娓娓道來他的身世：「我不是本島人，八、九年前，我曾從故鄉仙台去了台灣和幾個島嶼旅行。但在2011年日本遭逢慘痛的福島核災事件後，我對於日本政府的作為徹底失望，決定找個地方過自己想過的隱居生活，最後選擇了一個日本國最最西南端的島嶼──與那國島，一座離日本都會最遠最遠的島嶼，成為日本最遠最遠最西邊的國民。這幾年來，我已慢慢和島民的生活融合在一起。」

沒多久電話響起，阿哲又匆匆出門外送他的披薩去了。屋子裡沒有隔間

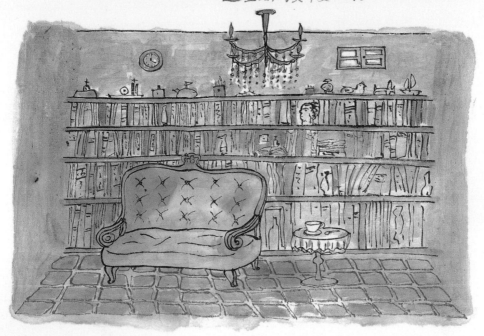

血紅色的古典吊燈、被磨得光亮的皮椅沙發、蕾絲邊的圓桌上，放著已冷掉的咖啡，木頭書架上堆滿了書和小物品，陽光透過小窗滲了進來，撒在幽暗書房的陶片地板上，光線中有微塵遊盪著，約莫午後四時。

門，小窗透入陽光，在幽暗的室內隱約看到一張破舊的皮沙發，天花板上吊著鮮紅色的水晶燈，木茶几上有一杯不知道冷掉多久的咖啡，一片片陶板鋪成的地板，延伸至牆邊就是堆滿書籍的木書架，從被磨得亮黑厚實的古典皮面椅上，可想見主人經常坐在這裡看書的身影，書房裡瀰漫著濃濃的，一種哲思、一種停頓，或是一種憤世後頹廢沉寂的味道。

趁著天色還亮，我們開著車子環島；與那國是一個很小的島，海風涼爽帶著一點鹹味，道路上隨處可見一堆一堆沒被壓扁的牛糞，我猜島上應該沒有什麼車子。牛群在環島平坦的道路上悠閒散步，兩旁的草地上有馬兒在吃草，遠處有數柱巨大的風力發電機旋轉著，發出陣陣低沉的轟轟聲，在這自然風景中似乎顯得有些突兀。

白色的獸腳浴缸工，銅質的水龍頭，和樸實的磚砌爐灶廚房之間，僅隔著隨風飄動的薄簾子。

　　傍晚回到「flora cake」，阿哲在他開放式的廚房裡忙著料理晚餐，他身後一片白色塑膠的薄簾布，隔出了廚房與浴室，我泡在獸腳浴缸裡，真的很擔心，那片映著在旁邊料理中阿哲身影的簾子，會被風吹起。

　　盥洗、用餐後，阿哲帶我們去他的菜園參觀，小小的土地上種了許多種類的蔬菜，無農藥化肥的蔬菜香草是他料理用的食材。阿哲說如果我們可以教他一些事情，他就願意免費提供我們住宿，對於其他的旅人也是如此，並不是我們比較特別。阿哲手拿著今晚料理用的苦瓜和香菜，眼神堅定地說：「我們要建立一個獨立的國家叫做『與那國』，希望能透過這樣友善的交換關係，吸收到更多的國民，我們還製作了與那國的專用護照。」阿哲自傲的晃著手上的護照。

　　小王子的另一顆良善星球彷彿升起。

聽說在這海域裡有沉沒數千年的古城道址，海潮厚厚地包覆著她如祕鑰。

黃昏的海邊道路上，一堆一堆的牛糞、一頭黑公牛懶散地漫步著，車子的引擎聲，讓牠好奇地回頭望望，遠處有數匹馬正在晚草，海邊的樹叢被海風長年吹的傾倒一邊。

美味しいですよ！

鳳眼平頭，挺直的鼻樑，薄唇，大耳尖下巴，是阿哲的酷酷特徵。他採了一把菜園裡的芹菜，抖抖根部的泥土，說：「這菜甜，晚餐可以用！」

小島上的海神祭

　　薄霧的清晨，我們聽到清脆的鼓聲，或近或遠，在巷弄間穿梭擊響著，聽說是要叫大家起床，準備一年一度的海神祭。

　　天色未明，跟著村民們朝村內走去，小廣場上豎立著一枝高高的旗幟，象徵大魚豐收的鮮豔圖案，隨著稍帶涼意的海風飄動，非常好看。棚子裡擠著一群體型壯碩、著紅白裝的男人準備划船比賽，而婦女們則在院子裡生火起灶，熱情地準備著熱食，小孩子們興奮地跑來跑去，海面逐漸明亮了起來。木舟裡擺放著糯米、清酒、鮮花等供品，船頭放著鹽，還坐著一位孩童，聽說這些種種都是為了祈福保平安。

　　大家拿著竹竿做的旗子往港邊走去，整個島分為東西南北中共五組，阿哲是南組的人，沒有划船的村民在岸邊當起了啦啦隊，漸漸地，其他村的隊伍也拿著旗幟頂著船陸續聚集到了港邊試划。

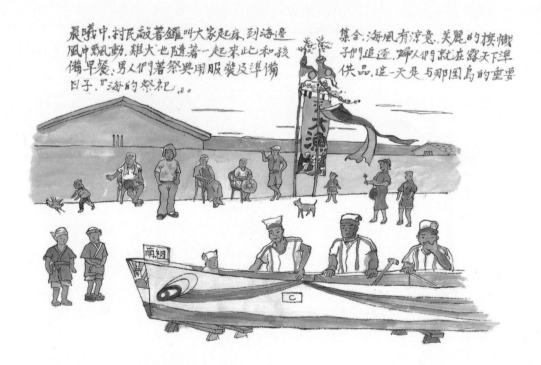

晨曦中，村民敲著鑼叫大家起床，到海邊
風中飄動，雞犬也隨著一起來此和孩
備早餐，男人們著祭典用服裝及準備
日子『海的祭祀』。

集合，海風有涼意，美麗的旗幟
子們追逐，婦人們就在露天下準
供品，這一天是与那国島的重要

　　鑼鼓聲起，大部分人著輕便的夏日祭典服裝、拖鞋或涼鞋，四個村到齊後一起在公民會所舉行儀式。港邊的公民聚會所旁，有一間小小的廟，很像台灣的土地公廟。一位女祭司打扮的中年婦女在廟前，擺設了供品和酒，她喃喃唸了祈求平安的禱詞並進行簡單的儀式之後，島民們就接踵簇擁著往港邊移動。廟前只剩女祭司和我，我蹲下來邊看她收拾東西，邊和她閒話家常。原來她也不是本地人，而是從那霸到各個島上幫忙舉行奉侍儀式，在她長長的嘆息聲中，透露出對於傳承傳統儀式，後繼無人的無奈。

　　女祭司以傳統日本女人的優雅動作，慢慢地整理著她的行囊。繩子上懸掛著許多色彩鮮豔的大魚豐收旗幟，在風中飄動，與小廟、女祭司、供品等，構成一幅神聖的畫面。站在岸邊，偶爾可以看到幾尾海魚，在綠寶石般清澈的海水裡，翻著銀白身子迅速游竄。

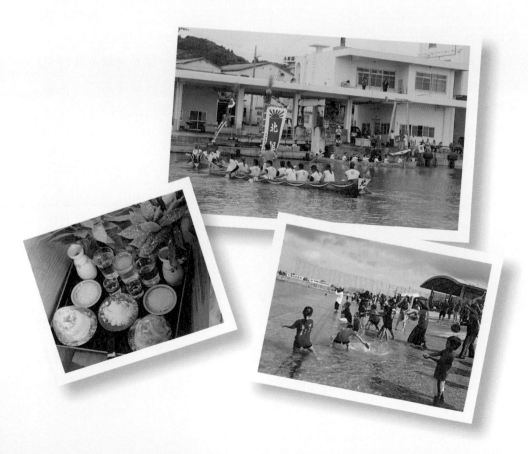

比賽開始！孩子群和媽媽們跟著鑼聲節奏，使勁用力地手舞足蹈，為自己村子的龍舟加油打氣。在吶喊聲中，五艘龍舟頂著碎浪快速前進，健壯的村民們依隨船首的鼓聲，以整齊的划槳動作死命地向前划著，的確很像台灣端午節時的龍舟賽！只是這裡的龍舟沒有龍頭，而島民叫它做「扒龍船」，聽起來比較像我們台語「划龍船」的發音。

阿哲的隊伍很可惜最後沒能奪標。賽後，小朋友爭相跳進海裡，去搶被丟進海裡的西瓜，孩子們像小魚般的泳技，可以想見他們對於海洋的熟悉與熱愛，相較之下，台灣四周同樣臨海，但我們對海洋卻如此疏離又陌生。

中午，幾乎全島的村民都齊聚在公民會館聚餐，和台灣鄉下的辦桌一樣，充滿熱鬧喧嘩的氣氛，舞台上一位穿著金光閃閃的歐吉桑歌手，賣力彈著吉他，拉長像火雞一般的脖子開嗓，可以清楚看到他歲月的皺紋，隨著有些走音的沖繩民謠忽上忽下抖動著，一種與現代相隔甚遠的鄉土味，一種莫名的惆悵感湧上心頭。

走出會館信步來到已恢復寧靜的港邊，隱約中還聽得到從遠處傳來的破嗓歌聲。魚群照樣地翻著銀白的魚肚，飛梭竄游在綠寶石色的清澈海中，太陽依然火熱地照在水面上，盪漾著一閃一閃的波光。這裡像是太平洋中的一片孤葉，現代文明與進步科技在這裡似乎沒有特別意義。

稍後，我們開車至島的南方「比川」，在海邊有一棟簡樸的木造房子，聽說是一齣有名的日劇《小孤島大醫生》的場景，門口木招牌上用黑墨寫著：「志木那島診療所」。其實志木那島是以與那國島為背景所虛構出來的島嶼。此處因這部日劇而聲名大噪，經常有大批的劇迷粉絲前來朝聖。

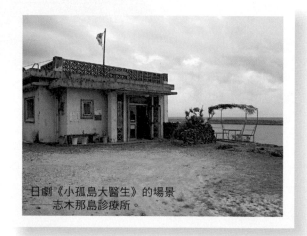
日劇《小孤島大醫生》的場景
——志木那島診療所。

從那房子旁的斜坡路往下走，就是海灘了。遠處的礁岩上攀附著不知名的植物，在沒有一丁點土壤，只有潮來潮往濃鹹海水的岩壁上，以堅毅的姿態展現強韌的生命力。我在沙灘上撿拾到一顆種子，決定也帶著它去旅行。我們沿著平坦的海岸公路行駛著，右手邊是一大片在漸暗的天色下，緩緩蠕動身子的大海，而就在它的下方，據說有一座世界最古老的海底建築遺址，已沉眠於此萬年。

建享很熟練地在山上摘採月桃的葉子，用它們編成一些小籃子，說不定可以和阿哲交換晚餐，兩人如此盤算著。回到「flora cake」，阿哲介紹了他的朋友——阿勝，給我們認識。阿哲的日語叫「Tetsu」，阿勝叫「Katsu」，而我是阿龍叫「Tatsu」，我打趣的說，我們三人合起來叫做阿三「Mitsu」。稍晚，正如我們所預料的，阿哲準備好美味的晚餐後，就非常認真地學習編製月桃葉的籃子，那一餐當然就是免費地享用了。

漫步在湛藍的海底古城中，或許可以邂逅美麗的人魚。

播下藝術的種子

　　一早，阿哲已準備好豐盛的早餐，一杯熱咖啡、蔬菜蛋、麵包，旁邊裝飾著昨夜編的月桃葉，我們在榻榻米上用膳。落地木格窗外，從菜圃傳來細細碎碎的蟲鳴聲，搭配著遠方的海浪聲。雖然屋內是四個大男生，但靜默中有一種淡淡怡然的幸福氛圍。

　　「歐伊！各位早安！」打破那淡淡怡然的是隔壁的鄰居，冒失的大嗓門，經介紹才知道是一位國中的體育老師。在他盛情邀約下，雖然是中午的班機，還是匆匆準備資料趕到久部良中學去演講。學校臨海，非常乾淨，校門口擺放著一塊大大的歡迎立牌，校長笑容滿面地迎接，走在磨石子地板的走廊上時有種古早的味道。一間間教室裡，只有三兩學生在上課，可以感受到少子化的問題。在與全校不到五十位師生的熱情討論中，將藝術祭的種子船計畫與他們分享，一顆顆藝術的種子播在他們心中，希望有一天能發芽茁壯，開花結果。

　　中午，螺旋槳小飛機起飛不久，長得像地瓜的島嶼出現在我們正

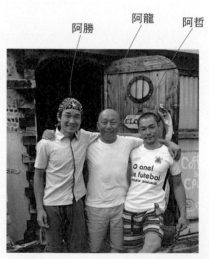

阿勝　　阿龍　　阿哲

下方，一覽無遺。啊！純真的與那國島，黑潮上漂航的一葉孤島。

　　抵達沖繩那霸機場後，我們立刻趕到港口轉搭輪船至與論島。

　　抵達時已入夜，全船只有我們兩人下船，港口寂靜無聲一片漆黑，唯有颼颼海風和海浪拍打岸邊的聲音，遠方有一盞微弱的黃燈在貨櫃屋裡晃動，看來是最後可以詢問的地方了。裡頭有一位染金髮的中年婦女，熱心的幫忙打電話叫計程車帶我們去旅館，不久後她便在友人的吆喝下匆匆離開。我們在幾乎伸手不見五指的漆黑港邊等著計程車時，那艘大船像一頭大鯨魚，緩緩地游過港灣，在月光下滑入夜海。不久，遠遠地兩道車頭燈照射過來，登上車後才確定今晚不用露宿港邊，鬆了一大口氣！

　　深夜的海邊旅館，不見主人，我們從招牌上得知旅館的名字——「藍色珊瑚礁」；或許是為了防範宵小，院子裡的收音機大聲地播放著沖繩民謠，而且有一股果醋酸味瀰漫著，院子旁邊有一輛翻覆傾倒的吉普車，木板上寫著前次颱風的訊息。最後經過幾番波折的聯絡，在旅館老闆的朋友——阿由葉先生的安排之下，我們終於有了簡單乾淨的床鋪可以過夜。

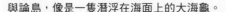

與論島，像是一隻潛浮在海面上的大海龜。

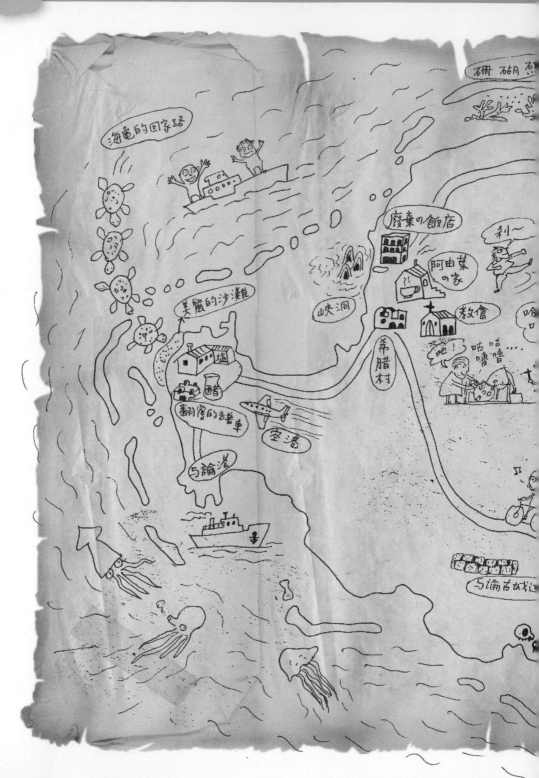

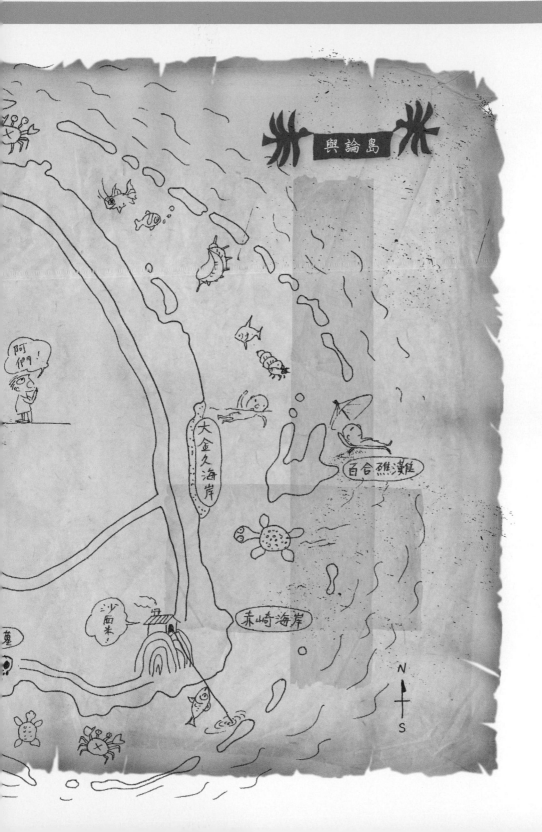

海龜之島

清晨，我獨自漫步在白色沙灘上，看到一條條生物爬行過的痕跡，沙堆上插著標明海龜上岸產卵日期的牌子，原來這是海龜上岸的足跡，想像沙堆下覆蓋著許多海龜卵，不久的將來，就會有許許多多的小海龜破殼而出，奮力爬向大海的景象，心中升起一股莫名的感動！海龜在與論島是備受保育的，牠們會在夜晚從海中爬上海灘產卵。而且，與論島的形狀正像一隻浮游在海面上的海龜呢！

散步回到旅館，終於遇到旅館老闆關口先生，年近七十了吧？身材魁梧帶著燦爛的笑容，蹲在陽光下的院子裡曬紅辣椒，自信滿滿地誇讚自己的辣椒、海鹽、果醋是世界第一。飯店餐廳面向碧藍海景，提供好吃又便宜的料理，關口先生向我們炫耀他過往多段婚姻與羅曼史，包括最後唯一留下來陪伴他的十七歲么子，我笑稱關口先生是多情的海龜。

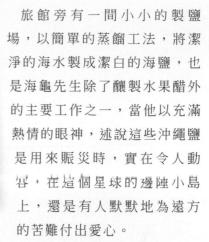

旅館旁有一間小小的製鹽場，以簡單的蒸餾工法，將潔淨的海水製成潔白的海鹽，也是海龜先生除了釀製水果醋外的主要工作之一，當他以充滿熱情的眼神，述說這些沖繩鹽是用來賑災時，實在令人動容，在這個星球的邊陲小島上，還是有人默默地為遠方的苦難付出愛心。

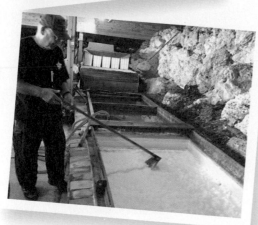

我們在曬鹽場的餐廳，靠近海景的窗邊享用簡便的午餐，大大的陶碗裡盛滿彈牙的烏龍麵，上面鋪著滿滿的肉片和蔥花，物超所值，且風味絕佳。關口先生以他龐大的身軀，坐在我們身邊說：「我年輕時去過台灣的屏東，引進了台灣的木瓜栽培技術，曾經種植很多在這島上，唉！後來在一次強颱中，全數被摧毀了。」語氣透露著無奈。

我正在想著：「也許是老闆對台灣的友誼，才有如此特大碗的烏龍麵優惠吧！」門口來了一對年輕男女，「午安！關口先生！」海龜先生從椅子上彈了起來，快步去

迎接他們，經介紹後才知道原來他們是日本知名的豎笛手Miya小姐和她經紀人老公。

餐後關口先生帶我們到與論島懸崖邊，海景優美，聽說有一位退休教師在這裡蓋房子，喜歡吃魚但是年紀太大無法下海釣魚，於是聰明地拉了一條纜繩從屋子垂降到海中，只要想吃魚時，就將魚鉤掛魚餌滑入海裡，之後就只要擺好碗盤醬料，等待新鮮的沙西米而已；那纜繩至少有百公尺長，上鉤的魚兒在這長長的路途中，望著漸行遠去的海洋，與逐漸靠近的辛辣哇沙米，我想牠心中一定充滿著吞下那一口魚餌後的懊悔，這食與被食兩者間的心情，對比何其鮮明。

在一處平坦的岸邊，關口先生指著一條山路說：「在很早以前，島上每年有一個爭搶新娘的節日，美麗的少女們會盛裝聚集在山腳下的草地，等待從村子翻山越嶺來到這裡比力氣的適婚少男們。在一天的廝殺後，勝者會像獵人般，扛著新娘走這條山路回村子裡成親。」

真可惜，這樣有趣的傳統習俗已經被網路交友取代了！

之後，海龜先生帶我們爬過一道峭壁上的長長狹縫，好不容易攀上去，那是一處古琉球王國的古墳，洞窟裡堆滿著白骨，數隻紫色的大寄居蟹，以牠們尖銳如鐮刀的鉤爪緩緩地在洞內爬行，活像是守墓者。幽暗陰濕的洞窟前方是深不可測的懸崖，眺望遠方海平線上漂浮的沖繩本島，海龜先生撿拾一隻寄居蟹的殘骸放在手上，小聲地說此處風水最好，因為可以看到本島，是一種對於沖繩王室的尊敬遙想；此時，在幽暗裡，我似乎看到葬儀正隆重舉行著，鬼神們也隨著海龜先生述說的故事，在四周華麗地翩翩起舞。傍晚爬出洞口時，頭頂上正好一架小型螺旋槳飛機嗡嗡作響地飛過，我這才回神過來，像是從彼岸他界返回現實世界！

華麗的笙歌舞踏中
模糊了生與死的界線

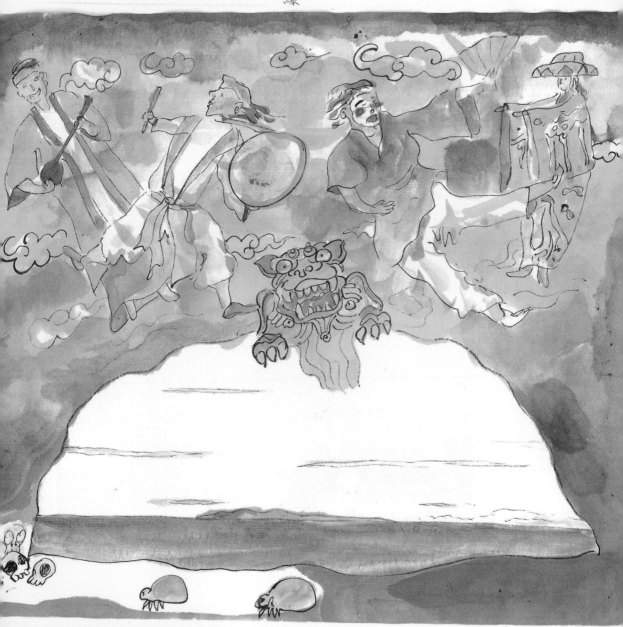

最後的嬉皮

　　島上真是寧靜，外頭紛擾的世界好像和這島嶼沒有一絲關聯般，這讓我突然理解後期印象派大師高更，為何逃離都會到大溪地創作的心情了。今天一整天就全然放空，在看著湛藍海水和白色沙灘中，不知不覺已經下午四點，傍晚時分氣溫下降，關口先生又熱情地提議，要帶我們去一座希臘村，時間差不多剛好可以喝下午茶，這個村子大多是以白牆藍窗紅瓦建造房子，看得出是在特意營造一種地中海的氣氛。

　　海龜先生的朋友阿由葉先生，是在五十年前隨著嬉皮潮來到這座島上的，之後與村裡的女孩結婚生子定居下來，是「滯留」下來的最後嬉皮！從他短小精幹、肌肉結實的身子，和身上明顯的嬉皮風格裝扮，很難想像他其實已經六十好幾了。

　　柔軟細緻的沙灘，一路上，阿由葉先生揮拳踢腿地炫耀著精湛的空手道功夫，我們穿梭於礁岩峽谷之間，來到一片遺世的美麗海灘上，這裡同樣也有海龜產卵的足跡。我順著沙灘旁一處乾涸的游泳池抬頭望去，一棟聳立約五層樓高的建築映入眼簾，它在這優美的天海景色中，顯得十分突兀。

　「這是間飯店，前年的時候，被颱風吹垮了屋頂，雖然保險公司理賠了巨額修繕費，卻被老闆拿去養情婦了！」阿由葉先生又揮著拳，忿忿地指著飯店說道。

　我看著那棟老飯店在火紅的夕陽中，殘破佝僂的身影，簡直如被遺棄的老嫗，孤獨坐在海邊，默默望著遠方……此時雖已六月，但那吹過殘窗的海風，令人不禁打了個深深的冷顫。

　晚上關口先生熱情地拉著我們到公民會館，因為今晚難得有表演。傳統幽邃的沖繩三線及清脆的太鼓聲，伴著高亢的沖繩民謠及舞蹈。最後壓軸好戲是昨日在餐廳上認識的Miya小姐的豎笛演奏。西方的豎笛與沖繩三線合奏，是一種打破傳統另類的聽覺饗宴。

阿由葉先生

最後的嬉皮

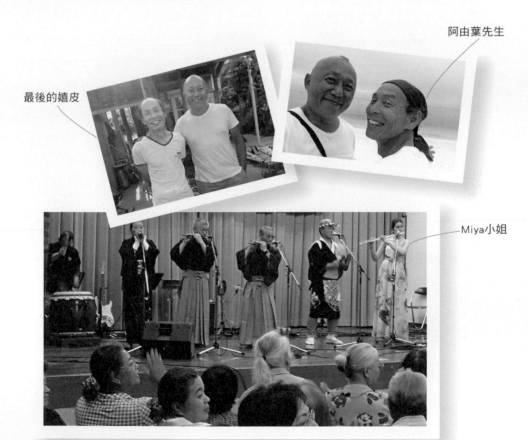

Miya小姐

意外受洗了

　　早上九點，我和建享返回希臘村，打算與熱情的最後嬉皮——阿由葉先生話別，哪知他熱情不減，拉著我們就往山上跑，雖然我們一直說會趕不上船班，但他完全把我們的話當西北風，真是嬉皮！

　　山上由教會打理規劃的社區房子雖整齊，道路雖乾淨，但是總覺得好像少了什麼味道似的！是人間味嗎？是魚腥味嗎？山坡上有一間教堂，或許阿由葉先生看我們一個是光禿禿，一個是毛茸茸的怪東西，需要認識主，贖我們的罪吧？

　　我們在半推半拉之下，被換上了白袍，還沒回過神時，我和建享已被丟入水槽裡，被壓在水裡的頭，在咕嚕咕嚕地吃水聲中，隱約聽見牧師大聲唸著冗長的經文，幾乎要沒氣時，好不容易才聽見「阿們！」我的媽媽咪呀，被水嗆到都快斷氣了，只要能快快結束浮出水面，管他什麼阿貓阿狗阿們的都可以啦！但是事情還沒結束呢，牧師用手壓著我們的頭，又是一陣冗長的經文，句子間還伴著「哈利路亞！」的叫喊聲，我低著頭斜著眼睛看去，只見阿由葉先生站在一棵橡樹下，雙手合十，雙眼看著天空，跟著牧師的哈利路亞虔誠地為我們禱告，一番折騰後，受洗儀式終於在我們嗆水的咳嗽聲中結束，阿由葉先生以充滿聖光法喜般的笑容快步迎來，在他以空手道架勢，擁抱我們的結實有力雙臂中，我們也只能為他又找到主內弟兄而感到高興，其實我還真擔心搭不上船呢！

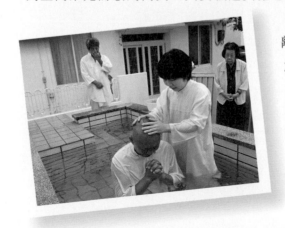

　　薄霧中，大船緩緩地駛離港口時，我揮著手和在港邊目送我們的關口十七歲么子道別，誰也不知道何時再相會。船，在風平浪靜軟綿綿的海面上，畫出了一條白白長長的尾曳。

登上「鬼船」？

啟航後一路上海象洶湧，陰晦低雲的海面，強風吹得旗幟劈啪作響。遠方島嶼似乎在海上載浮載沉，崢嶸的海岸黑色礁岩景致，和被白色星沙圍繞優雅的與論島比較起來，有如在《神鬼奇航》中出現的鬼船。

下午抵達沖永良部島，上岸後，我們找到關口先生介紹的旅館，是一間平淡無奇的商務旅社，就在港邊不遠的地方。我們先去租車，租車店老闆有著銀白的鬍鬚與頭髮，以不疾不徐的聲調介紹他老舊的車子，以更緩慢的速度，一字一字謹慎地填寫租借表格，時間似乎就在這夾雜木頭香與石油味的港邊老車行中——凝固了。從行駛車內的後照鏡中，看到那和藹的銀髮老人，目送我們的身影越來越小，直到車子轉了彎。沿著海岸隨興行駛著，天空依然陰沉灰濛，海岸依然是崢嶸的黑色礁岩。道路兩旁不知名的刺棘灌木，在強勁的海風中，盤根錯節地抓著礁岩，傾斜扭曲的樹身展現了生命的韌性。一路上，隨著漸暗的天色，我越來越覺得我們是行駛在傑克船長的鬼船甲板上。呼轟呼轟的聲音在頭上響起，驟然抬頭望去，是巨大高聳的風力發電塔，如深海閻王飛旋著他的海刀，咕嚕咕嚕從喉嚨深處發出恐怖的聲音，我踩足油門快逃，倉皇的車燈照在黑夜裡，鬼魅或從海面下竄出，或從山丘上冒出，不斷地不斷地……

半夜一點，身心俱疲，看著自己已經被曬黑成外星人的雙腳腳背，啊，好累！又聽到轟隆轟隆的打鼾聲了！

滾滾烏雲密布的夜⋯
迴旋迴旋的大鐮刀⋯
咕嚕 咕嚕⋯⋯
轟隆 轟隆低鳴低鳴⋯

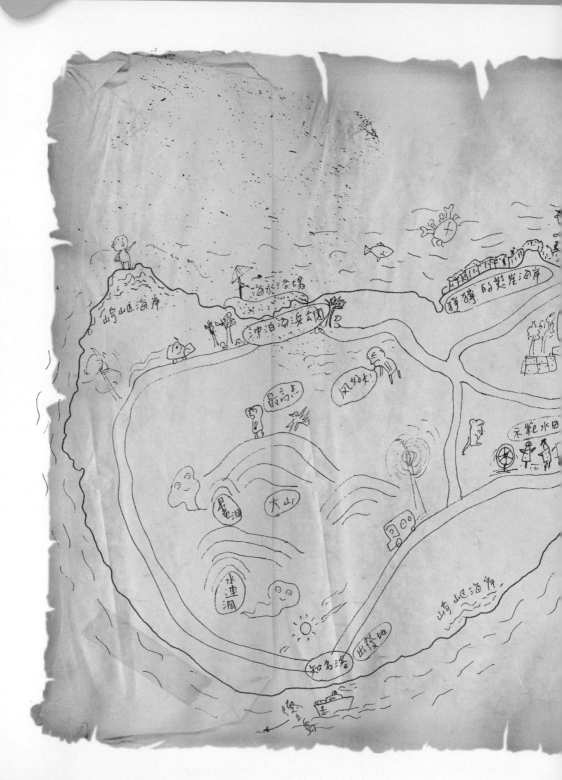

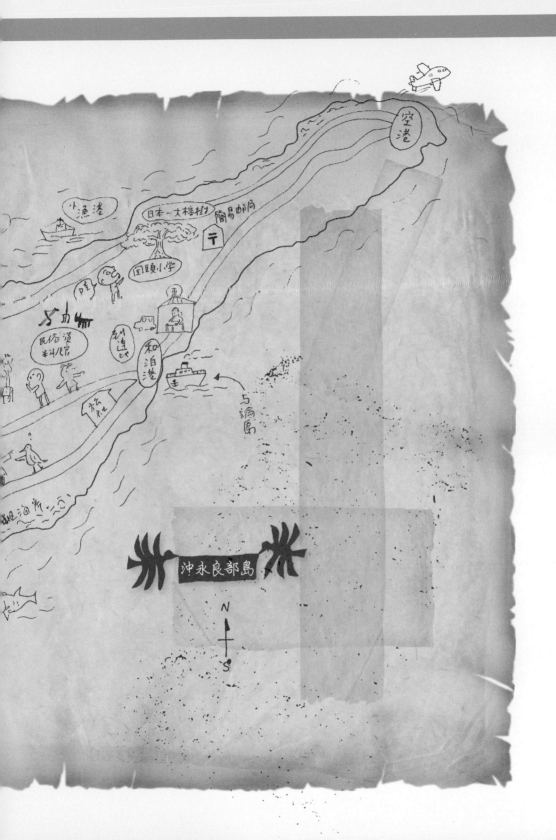

陽光下的平凡小村

　　早晨起來，在島上隨意開車遊逛，就在路邊，我們看到一片青翠的水田，田中央還立著很多稻草人，好奇地上前一探究竟，原來是提供小朋友們使用的教學區，有小水圳、小水車、引水道、水閘門、蓄水池，都非常迷你可愛，我想是為了符合小朋友的視線和尺寸吧？

　　之後我們又驅車前往沖繩王國的貴族古墓園，以石頭砌成的矮牆上佈滿青苔，從窄門進入後，是一大片廣場，再進入第二道門，正中央一道很高聳的石壁，應該是主要陵寢，院子裡古木枝葉茂盛，陰涼且充滿水氣，更顯出它的歷史悠長。

　　我們遵從與論島關口先生所交代的，從古墓離開時，活著的人要倒退著走出來。這時我們彷彿感覺到，貴族們目送我們離開此地。

　　冷冷清清的小村落，街角邊佇立著一間可愛的郵便局，當我們進到裡面，好像回到台灣三四十年以前的老郵局氣氛，木質的櫃檯與小窗，有郵票販售，旁邊還有一個古老的郵筒，一位老人家坐在櫃檯後方頭也不抬地招呼，專心檢查著郵件。雖然安靜，卻有一種似曾相識的溫暖。

　　這村子裡保存了一座相當完整的民俗館，雖然沒有什麼遊客，但廣場維護得很乾淨，民俗館陳列的主要是島民過往生活的器具及老照片，在初夏蟬聲中，我們進入這日式傳統家屋，腦海中浮現早期東映電影的場景，從一張張老照

片可以看出當時這個島上的農耕生活非常豐裕，水田耕牛，節慶祭典，茅房木屋，還有農事過程等等。

　過了中午，不像昨日的陰沉天氣，我們準備搭船前往德之島，港邊的路燈上有一隻烏鴉正在曬著太陽，離開前終於看到陽光下的沖永良部島。

與生鮮魚蝦共舞

下午五點，大船鳴著汽笛，緩緩靠岸。遠遠就看到滿臉鬍鬚的民宿老闆——常枝先生，笑容滿面來迎接我們，他身上的草帽、綠色polo衫、運動褲、夾腳拖鞋，一身輕便自在的打扮，在人群中很容易就發現他。

「這裡是德之島，島上有……」，常枝先生沿途熱情的介紹著這座島嶼，他說島上的居民個性強悍，可能和德之島的傳統鬥牛節慶有關係！他建議可以趁天色還亮時，帶我們在島上繞繞。常枝先生開著他的車子順著海岸公路行駛，沿途所見的岩岸景緻，不同於先前的沖永良部島，這裡的礁岩圓潤許多。

我們經過一根公車招呼站牌旁，發現站名竟然叫「森鮮肉店

在森鮮肉店裡，和活蹦亂跳的生鮮魚蝦們快樂地手舞足蹈的建享！

前」，這實在太新奇了！我想一定要進去店裡面瞧一瞧！原來這是間空間窄小的魚販店。

常枝先生大聲說：「這裡賣的魚，可是島上最新鮮的喔！」

地上擺著幾個魚箱，各種不同鮮豔顏色、活蹦亂跳的海生物通通擠在一起，有蠕動濕黏黏身子的八爪章魚、張牙舞爪的螃蟹、長鬚瞪眼的龍蝦、海膽、石斑等等，還有許多我根本叫不出名字的魚。店裡唯一一位老先生就是老闆，笑容可掬，用以熟稔的手法將魚去鱗去鰭，瞬間切成生魚片。我從他與常枝先生的對話之間，可以確信他們是已經相互熟識到不行的老朋友了。

「港宿」是常枝先生的民宿，室內裝潢簡陋，牆壁地板有長年累積的油垢，空氣交雜著海鹹味與魚腥味，他以自認慷慨、大方的聲調說，他安排最好的房間給我們，其實也非常簡陋，希望餐點伙食可以替這裡加點分。很高興餐廳裡滿桌海鮮料理令人垂涎（雖然海鮮食材是我們買的），常枝先生展現了他精湛的日本傳統料理手法，絲毫沒有浪費這樣難得的鮮活海產。

酒足飯飽後，常枝先生提議去港邊散步。和其他島嶼的港口一樣，這也是個中型的漁港，暈黃路燈下的街道鮮少人跡，隨著常枝先生的長長身影，我們來到一間不起眼的大阪燒小酒鋪，喀啦喀啦作響地拉開了木門，才發現，原來！漁民們都擠在這裡喝酒了！

常枝先生還是以他慣有的口吻，誇張又自信地說這裡的大阪燒是全日本第一。（只要他認識的都是日本第一！）媽媽桑是一位頭染金髮，年約七十多歲的嬌小老太太，熱燙燙的大鐵板上只看見她的身手俐落，一邊煎炒著大阪燒一邊豪邁地單手喝著啤酒；從店裡的壯碩漁夫們對老闆娘畢恭畢敬的態度中，不難看出她在村裡的特殊地位。於是在她銳利、期盼的威嚇眼神中，我們也就謙卑恭敬的，大口大口地吃著日本第一大阪燒，說實在的，口味還不賴耶！

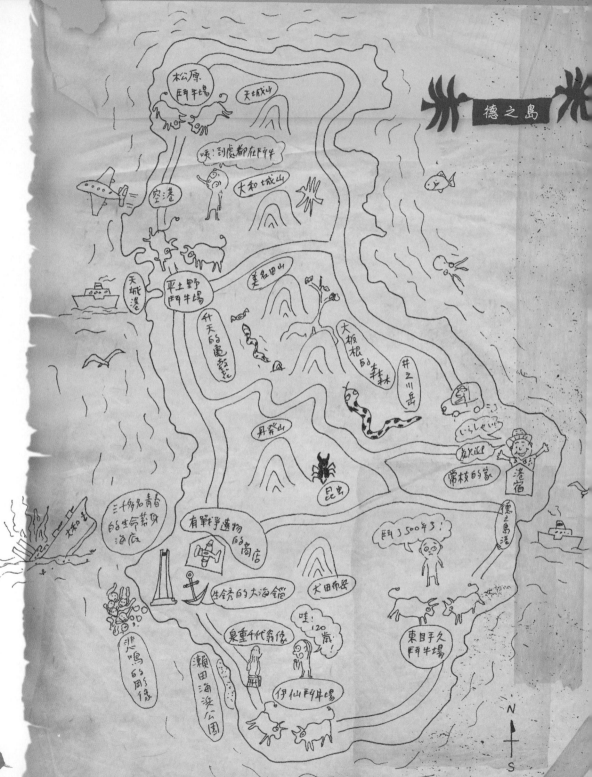

常枝先生

　　因為之前我已答應常枝先生要送他一幅畫，我選了要在「港宿」的外牆上塗鴉，在大太陽底下拿起了畫筆，我挺喜歡有觀眾觀賞我在畫畫（虛榮心作祟），早上請常枝先生帶我去買畫具顏料，頂著陽光在他的房子外牆上畫著。邊看我作畫的常枝先生說，島的中部有茂密的原始森林生長著，很大片稀有的盤根，值得前往一看，不過他看了看我們腳上穿的涼鞋，有些擔心似地皺了皺眉頭。

　　我們將車子停在山腳下，徒步邁入了森林，山裡的確保存著大片原始森林，錯綜複雜的盤根橫跨路徑，不是很好走，對於穿著涼鞋的我們更是難上加難。常枝先生與我們同行，手拿著捕蛇器，他身手矯健，又上又下地穿梭跨越盤根之間，突然回頭叮嚀我們小心有蛇，我們開始有點緊張，因為身旁四處雜草叢生，枯葉堆中根本看不出哪裡有蛇。我們快步跟上常枝先生，這才理解他的意思，原來是他攜帶的捕蛇器捉到了一尾蛇，那是一尾被狠狠夾住頭的小龜殼花，花色美麗，約兩尺長，牠吐著舌頭死命蜷曲身子掙扎，我幾乎可以感受到牠的痛楚。

　　是惡靈讓常枝先生將牠從陰涼舒服的草堆天堂中，猛然被拋入煉獄。常枝先生面露得意的笑容，我很想說服他放了那可憐的小傢伙，但話還卡在喉嚨，小傢伙已被扔入他事先準備好的布袋，拚命地蠕動掙扎，常枝先生佯裝聽不懂我的哀求，依舊以他輕巧地身手，翻越錯綜複雜的盤根，我只見惡靈一路尾隨。

惡靈以迅雷不及掩耳的速度，將生命鉗夾提起在死亡的跟前。

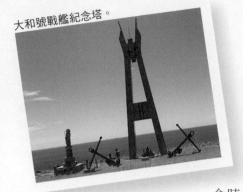
大和號戰艦紀念塔。

車子順著山路翻過幾個山頭，常枝先生說要帶我們去拜訪他年長的媽媽。聽說日本人都很長壽，尤其是沖繩人，她是位優雅的老婆婆，一個人住在山裡，穿著碎花工作服，輕聲細語的和我們打招呼，她已經八十多歲了，仍然身體硬朗地在菜園裡工作。我與老婆婆合影留念時，她手裡拿著剛剛摘採下來的新鮮蔬菜，空氣中隱約飄著淡淡的清香，事後回想，那到底是從老婆婆身上散發出的香氛？還是大自然中的野香呢？

與老婆婆道別後，我們搭著常枝先生的車來到海邊的紀念公園，這時已是下午兩點了，陽光非常刺眼，十餘公尺高的大和號戰艦紀念塔孤寂地佇立在臨海草坡上。大和號戰艦是在二戰太平洋戰役末期，日本海軍的最後賭注。卻在出征至坊之岬海域時，遭逢美軍機群的圍剿，纏鬥九小時後，終於在無數的魚雷攻擊中沉沒，近兩千五百名士官兵戰歿。紀念塔下方內部兩側，鑲嵌著兩大片黑色鏡面花崗岩板，撫摸刻著安眠於海底的青春亡魂的名字時，彷彿聽見從深淵中，迴盪出砲彈聲中夾雜著聲嘶力竭的哀號，一條條扭曲身子的海蛇竄出，如在灼熱的日光下的梅杜莎蛇髮，只要看一眼就會失明！我踩著崎嶇礁岩繞過梅杜莎，面向大海的是吶喊的群像，恐懼與憤怒的嘶吼聲凝結在每一張無助的臉龐裡。我默默地往回走，草坡上有一具鏽蝕的大船錨，旁側立著一座刻著經文的石雕觀世音菩薩像，流露慈祥莊嚴的法相，守護慰靈著眾亡魂。

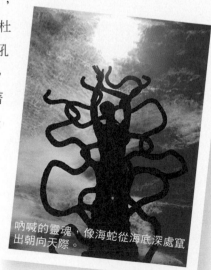
吶喊的靈魂，像海蛇從海底深處竄出朝向天際。

紀念公園外，有一間無人看管的商店，裡面塞滿二次世界大戰的物件。有日本零式戰機的機殼，有美軍野馬戰機的尾翼，有儀表板，有生鏽的未爆彈……（或許是從海底撈出來的吧？）

常枝先生載著我們前往鬥牛場一探究竟。畢竟德之島的鬥牛傳統是島民引以自豪的。這時已近午後三點了，我們就先在公路旁的餐廳點了簡餐果腹。

這是一間外表不怎麼新穎的圓型建築物，倒是常枝先生吹噓說這裡是有名的鬥牛場。（該不會又是日本第一吧？）我踩進鋪著軟軟細泥的圓形鬥牛場，在空蕩蕩的空間裡，一陣微風吹過肩頸，場子裡似乎看到頭綁毛巾的壯漢，死命拉著滿身大塊結實肌肉的公牛，在廣上飛揚中地狠衝撞，發出巨人夗如地震般的聲響，撼動地面上石，觀眾席上熱情群眾激動吶喊著。

這不禁令我回想起，早在多年之前，在西班牙南部的美麗城市塞維亞鬥牛場裡的場景，一幕幕血淋淋的人牛決鬥過程中，同樣地，

幻象與回憶中的 聲嘆息

「HOLA！HOLA！」的陣陣嘶吼聲，公牛被騎士以長矛刺穿牠那堅實的皮肉，鮮血染紅黑色巨大團塊，公牛精疲力盡地吐著舌頭淌血，佇立著凝視手裡握有鋒利劍刃，並且瞄準牠心臟的鬥牛士，哀戚又俊美。烈日微風中，全場觀眾屏息無聲，金色鬥牛場裡安靜到只聽見公牛呼呼地喘息聲。

也如在東非熾熱的大草原上，一頭龐然黝黑的非洲大野牛，警戒地直視睥睨著我們一動也不動，在坦尚尼亞瞬息萬變的莽原天空下，獅群以優雅的潛伏姿態，無聲息地包圍住大野牛，我們站在吉普車上屏息觀看時，突然刮起的颶風和著烏雲與隆隆低鳴雷聲籠罩過來，獅群也迅雷不及掩耳地展開攻擊，黑色團塊頂著大牛角，死命蹬踢著強壯的四肢反擊獅群，滾滾黃沙中展開一場生死肉搏戰，而跟著血脈噴張的我們，亦如羅馬競技場上嗜血的群眾，集體參與了血的祭典。此時，烏雲丟下如石塊的冰雹，驅趕著我們發動引擎抱頭鼠竄。

在東非的莽原上，兩只大彎牛角的野牛，靜靜地站在風中甩尾，只聞蠅虫嗡嗡聲！

烈日尖角利劍，喘氣屏息中的生死凝視

　我沉溺在幻象與回憶中，同時看到被利刃穿心的牛，在最後一聲的嘆息後，德之島的蠻牛、塞維亞的鬥牛、東非的野牛在血肉模糊中緩緩倒下，發出撼動大地般的巨響，將我拋回現實世界。

　車子來到山頭古墳遺址，剛剛還是豔陽高照的天氣，突然間卻烏雲密佈下起了毛毛細雨。常枝先生似乎面露些許的悔意，我表面上平靜，但內心卻是憤怒無法平息，因為我認為常枝先生輕易地玩弄了一條脆弱的小生命，而我再也無力挽回。下車後，我找一處草叢，用手挖一個小坑，從袋子裡扶出牠細細軟軟的身子，輕輕地放入小坑洞裡，將上砂埋成小小土丘，放上一塊小石頭。此時此刻，雨越下越大。

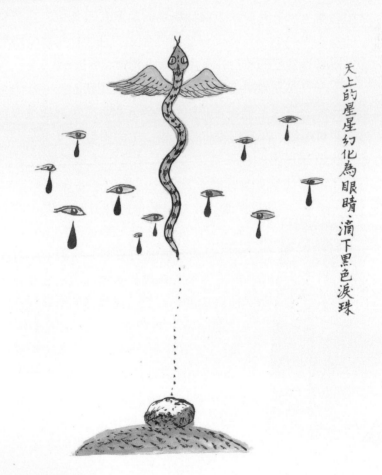

天上的星星幻化為眼睛，滴下黑色淚珠

<div style="float:left">驅趕惡靈之夜</div>

　　早晨，我們決定今天就離開德之島。離傍晚開船還有一整天，我們利用時間去了富士丸的慰靈塔，一早就已經有工人在修繕碑文上的金箔，從他們仔細的將一片片金箔黏貼在陰刻碑文上的動作，看得出來日本人對於往生者的尊重。

　　回頭卻又看到常枝先生戴著紳士帽，穿著花襯衫，嘻皮笑臉地坐在墓碑上，我想，或許他是刻意以輕鬆的態度來面對生與死的課題吧。

　　我完成「港宿」外牆上的塗鴉後，常枝先生看了很滿意，竟然又求我在他的轎車引擎蓋上畫圖。我想了一下，雖然對於昨日小龜殼花之事，仍耿耿於懷，但就算是回饋他在這幾天為我們做的美食料理吧！微笑的常枝先生與他的紅色大膏藥——我相信這醒目的圖，一定可以幫他的民宿打廣告宣傳，招攬更多旅人！

　　下午五點搭船離港時，看到遠方穿著花襯衫的常枝先生，開著那部車頭上有微笑常枝老闆紅色大膏藥的車子，從樹林後方竄出，沿著岸邊疾馳。昨日的雨依舊在我心中綿綿地下個不停。

　　夜航在海上，縱使是在這樣大船上，也依然能感覺到大浪的起伏。我和建享各自打開手機筆電工作，他告訴我網路上大家正在傳著，縣府不顧蘭嶼住民的反對，將強行在蘭嶼島上蓋水泥預拌場，聽了一股憤怒直衝腦門！又是一群胡作非為的政客，吹著文明發展的響亮號角，不僅大剌剌地摧殘台灣這塊土地，更囂張地將魔爪深入我們所剩無幾的離島淨土。

　　那一晚，我們在搖晃的航程中，拚命地盡可能將這消息透過網路，傳播給所有親朋好友知道，特別又因為熟識蘭嶼的達悟族朋友夏曼·藍波安，更想試著幫忙尋求多方的援助，希望可以阻止這樣蠻橫的作為，因為一座核廢料廠，已經是蘭嶼長年以來的夢魘與惡靈！

<div style="float:left">種子船的奇幻漂航</div>

宛若侏儸紀的奇幻島

在太平洋上突然冒出一座高聳的島嶼——屋久島，像極了電影中的侏儸紀公園，說不定真會上演電影情節。

沒錯，它是一座休眠中的火山島，也是世界自然遺產之一，整座島因為被完整的保育、保護，雖然應該沒有恐龍，但有許多稀奇珍貴的野生動植物生活於其中。開

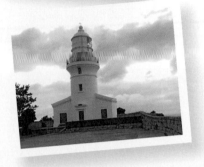

車繞島一周不用花太多時間，只是在風雨交加的昏暗天色裡，雖然心裡忐忑不安，我們決定硬著頭皮強行出發。行駛在海邊的懸崖路上，我一面擔心在濕滑路上掉落懸崖下的洶濤裡，一面又害怕森林裡會不會突然有暴龍竄出……。車子行進中，我特別注意到一面被車頭燈照亮的黃色警告標幟，我趕緊踩煞車放慢車速，好仔細地看清楚，上頭的圖案真的不是暴龍、迅猛龍、雷龍之類的，而是鹿或猴子，確認沿途上只會有許多鹿群和猴子家族竄出而已！

明治三十年（1897）建造的屋久島燈塔，位於島上最西端的水田岬，是自古以來，從日本本土經由沖繩、台灣至南洋的南方航路必經之處，聽說是為了開啟台灣航路而設置的。碩大潔白的燈塔，以古典優雅的氣質，巍巍站立在懸崖邊。而偌深崖底的永田濱，則是日本最有名的海龜產卵海灘。

屋久島漂浮於太平洋，神話與傳說般的島嶼。

晚上九點，漆黑的島上幾乎沒有商家，兩個大男人飢腸轆轆，沒想到運氣這麼好，竟然被我們找到一間濱海的小小居酒屋，心想得救了！腦海已出現一盤盤燒烤和啤酒，口水直流。一拉開木門進去，不意外地看到一大堆人，和德之島上的大阪燒店一樣，不算大的屋裡擠著一堆互相熟識的村民，我想這大概是島民每天最重要的時刻吧！滿身酒味的男人們，吞雲吐霧地擁抱身旁的女人吹噓喧嘩著。倒是角落邊有一年輕人不發一語，默默地注視著我們，問了問身旁的友人，才知道原來是一位又聾又啞的木匠。我上前和他打招呼並且介紹自己，他興奮地看著我在紙上，用圖畫跟他說明如何用漂流木製作種子船，及參加藝術祭的計畫等等，從他的眼神中，看得出來他非常希望能參與。

果腹完，時間已接近半夜十二點，該回旅館休息了。離開的時候，木匠還是一個人靠在牆角邊，一樣如看默劇般看著聽不見的喧嘩，靜靜地啜飲清酒。我們微醺地步出居酒屋，烏黑的風雨夜裡，我聽見的巨浪拍岸聲，「轟隆隆—轟隆隆——」不曾停歇，年輕的木匠啊，你曾聽到否？

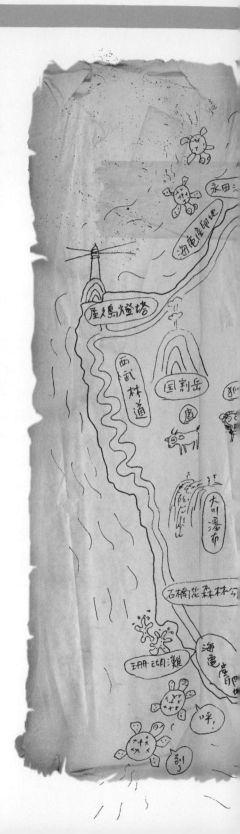

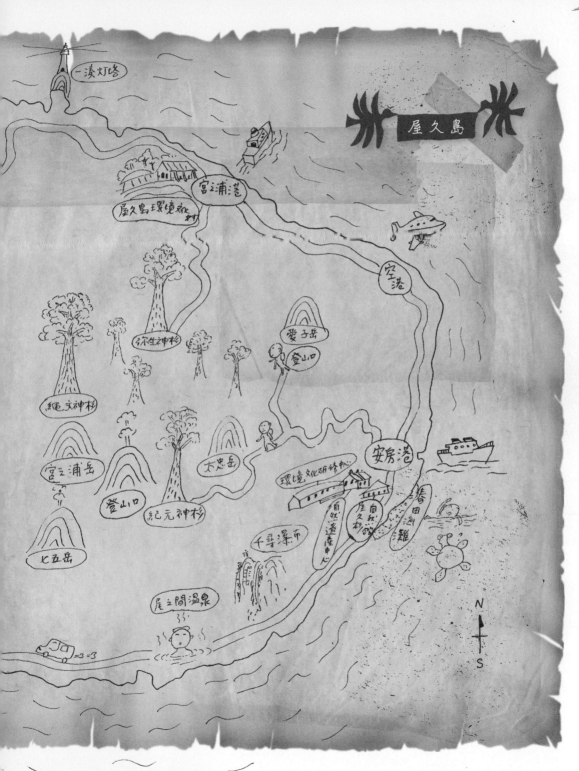

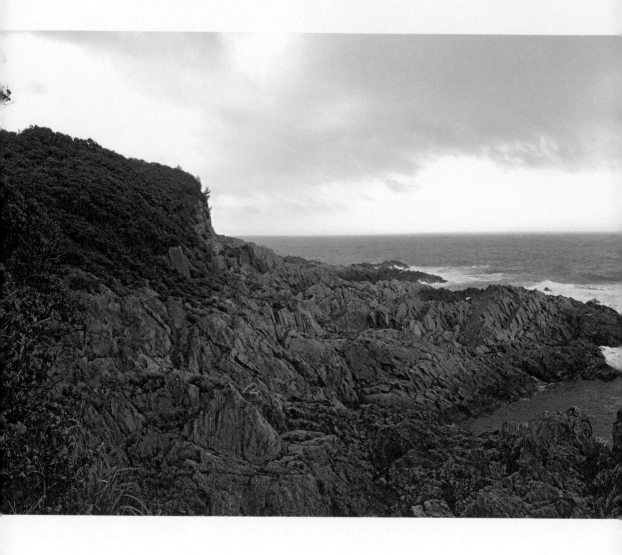

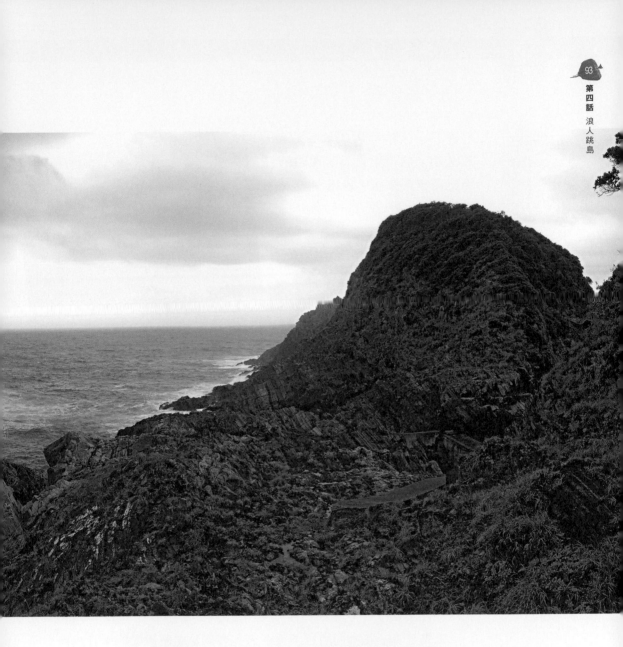

宛如電影中侏儸紀公園的屋久島，是一座休眠中的火山島，
也是世界自然遺產之一，島上有許多珍稀的野生動植物。

神的國度

昨日一天的島嶼印象，覺得屋久島上的環境氣氛，非常適合想要離群索居，過隱士般生活的人來定居。

近午時分，我們在島上隨興驅車漫遊時，在海邊不遠的地方有一棟外貌特殊的建築物吸引了我們的目光，好奇地上前敲敲門，裡頭一位年過半

百、銀髮蒼蒼的先生出來和我們招呼，我們在簡單自我介紹後聊了起來。

原來他是一位退休的中學教師，來到島上後，花了將近十年的時間，從選地購地到建屋裝潢，終於打造出這一棟如天文台的球體房舍，而且還是自己上網收集建築資料，一邊從經驗中學習一邊建構的！我們非常驚訝，但他說其實不難，只是很花時間而已！畢竟中年的歲數，已經厭倦在繁忙吵雜的都會中汲汲營生，只想回到寧靜的鄉下，過著與自然親近的田園生活。我們環顧房子四周，院子種了許多蔬菜果樹。與屋主相聊甚歡，充分感受到這是一個令人欽佩又羨慕的夢想實踐。揮手告別後，我從行駛的車子後照鏡中，看著漸漸遠去的球體屋子和主人的身影，腦海中縈繞的是，在台灣的環境中是否能覓得如此生活？

十二點，車子在鄉間道路上慢下來，左側是幽幽鬱鬱的樹林，而另一側已經非常接近海岸邊。樹林間隱約藏著一間神社，我們下車探路。

「小島神社」一旁的碑文寫著，是一間已經年代久遠到被人遺忘的聖所，場景有如日本怪談的陰濕寺院，隱沒在幽暗的樹林間，總覺得好像黑澤明電影《夢》裡的白衣狐狸新娘和僕侍挑夫們就住在

這裡，木響板清脆的節奏聲中，他們在林間踩著迎娶的舞步。

退出樹林，越過安靜的鄉間馬路，在路的另一頭佇立著一座西式小教堂，我站在東方神社和西方教堂之間，這時《他界‧故鄉》這個作品最初構思與輪廓就浮現在腦海中：一種陌生遙遠卻又如此熟悉的故鄉聖所，孤寂地站立在路徑兩端，就如同在石垣島御神崎燈塔下賣貝殼的年輕人，一樣固執堅持著，年復一年。

教堂的牆上的文獻記載著：「1708年，日本鎖國時期，一個秋日早晨，有一位義大利的傳教士，冒著洶湧的怒潮在此倫渡登陸，在村民的庇護隱藏中躲避官兵的追捕，但最後還是被押解至江戶城禁錮，結束了他的一生，雖然傳教士與村民僅有短暫的相處，卻留下深厚友誼的記憶。」

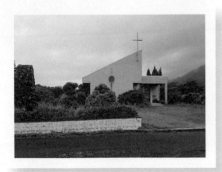

我循著傳教士上岸的路徑，步行下崎嶇的岩岸，站在橫跨峽灣的石橋中央，突然間強勁海風如灌頂，怒濤擊岸後濺起的浪花陣陣，一股又一股莫大的力量衝擊吞噬著我全身，海浪在峽灣中被擠壓不斷地不斷地隆起、洶湧傾入，宛如一頭巨大靈獸撲來！震懾得令人害怕，巨浪的波濤聲像奏起了貝多芬的第九號交響曲，合唱歌聲響徹雲霄，浪花化身為聖潔的天使吹奏著號角隨著安魂曲翩翩起舞，我看到那位年輕的傳教士，手裡緊握著十字架，艱辛的最後一攀，耗盡最後僅存的力氣，翻過礁岩的最高處，旭日升起，天光漸明……

傍晚細雨中，驅車直奔島中央的山——宮之浦岳。聽說在這座海拔千餘公尺的深山裡，生長著許多樹齡超過三四千年的巨型杉木。雖然在陰雨綿綿的山路上鮮少有車輛交會，但是濃霧密佈，可視距離只剩下不到五公尺，因為不時會突然出現野生動物，我們為了要小心不去撞到牠們，只好讓車子緩慢的爬坡前進。

越往山頂的方向，身旁的樹木就越顯粗壯。杉木群筆直高聳，樹梢已完全沒入雲霧之中；下車後，我們踏上鋪設林間的木棧道，緩緩前行如遶境，身處千年的杉木森林，空氣裡瀰漫著令人心曠神怡的杉香芬多精，臉沾滿了濕氣。將耳朵輕輕貼靠在巨大樹幹上，它像一座厚實的山牆，卻不冷冽。我專注聆聽生命之流，在數千年的軀幹中微微流動吟唱著一首首生靈的智慧詩歌，於此，感覺到剎那即是永恆！

飄渺雲霧參天古神木群中，是神的國度

山中人家

　　近中午，我們來到島嶼東方的山麓間，這裡住著一戶人家，陶藝家男主人有著捏泥人樸實敦厚的氣質，在簡陋的工坊裡介紹他自製的柴燒蛇窯。工作室裡擺滿了用珊瑚和海鹽燒製成的陶器作品，造型簡樸，釉色溫潤，透露著一種氣質非凡的美感，令人愛不釋手。他羞澀的妻子是位畫家，以漫畫的方式記錄一家三口與世無爭的山居歲月。因為有這樣單純靜謐的生活，作品才能散發出曖曖的生命之光。

　　離開屋久島的船上，朝窗外望去，天空灰濛一片，我們順著航路北上，前往跳島的最後一站——鹿兒島。我回頭望著逐漸遠離，猶如史前時代般的島嶼，載浮載沉在幽暗的天與蠕動的黑潮海面之間。啊，突然一束亮光從島上射過來，眼睛眯了一下，喔～是的！那就是近百年來，指引水手們航向南方的希望之光！

　　晚上抵達鹿兒島的旅館，放下沉重行李，腰酸背痛，雙腳黑白曬痕越來越明顯了。我們詢問當地人後，隨即找了一間既便宜又好吃的小餐館「綠屋」，稍稍恢復了多日來消耗的體力。

屋久島上的陶藝家一家人

西鄉公的故鄉與歸處

　　踏上鹿兒島才知道，其實它不是一座島嶼，而是九州南方的重要商埠。乾淨的現代城市裡，街廓中飄散著一股西方古典的氣息，或許是因為較早與海外通商，較早接觸外來文化的緣故吧。鹿兒島與台灣有著深厚的淵源，除了自古頻繁的航運貿易關係外，史料裡也記載著，1624年出生的鄭成功，他的母親──田川福松，就是鹿兒島人，鄭成功在日本出生，七歲才前往中國泉州，當時日本在幕府時代，不允許女人出境，所以鄭成功幼年便與母親分離。

　　市中心街角，一位身著正式制服的老先生，神情像我的父親，他主動走來詢問我們是否需要協助，原來他是一位退休的東京都廳警官。他熱切地導覽著當地的觀光景點，其中包括明治維新三傑之一，赫赫有名的大臣──西鄉隆盛。

　　他說：「與其說這位西鄉公是在西南戰役中戰歿於此，倒不如說是從容就義。」一路上，對於西鄉隆盛的生平事蹟瞭若指掌的退休警官，點點滴滴仔細地述說西鄉公的故事：「1828年，西鄉隆盛在鹿兒島出生，是長子。年輕時擔任收租稅吏，輔佐天皇維新；被流放至沖繩諸島，興學崇儒，最後回到鹿兒島；為了維護日本傳統的武士道精神，與殘存的最後武士子弟兵們，發動了西南戰役；他輾轉疲戰於九州，明知毫無勝算，為了日本武士道傳統與義理，知其不可為而決行之，一代忠臣英豪就此殞落。」

西鄉隆盛的銅像挺拔站立在公園中，望向南方。

退休警官娓娓道來，我們不知不覺已來到西鄉公的墓園。我好奇問：「聽說西鄉年輕的時候，也就是台灣割讓給日本前的清朝末年，曾經潛伏到台灣的南方澳，與當地平埔族的女子生了個男孩，後來西鄉回日本後，母子兩人常站在崖邊望著海，等待西鄉歸來。這段故事是真的嗎？」警官沉默一下說：「嗯，雖然正史裡並無明載，但野史裡的確有如此傳言，我相信大概有這麼一回事吧！」

　　此時一陣騷動，烏鴉群「啊─啊──」聒噪地飛上墓園松林樹梢，有幾隻飛跳到墓碑上，歪斜著頭朝我們這邊冷冷望著。

　　我們搭下午兩點的火車前往宮崎，五點多抵達港口時，天色已變得昏暗。六點半左右繼續轉搭一艘超級大船，夜航至神戶港。

一段愛情、夢中親情，永遠的等待

一羽烏鴉停立在西鄉隆盛公墓碑上，亮黑的瞳眸中，映像歷史的種種

　　從這裡開始，就是瀨戶內海了，從很早以前這片海域，就是孕育大和文化的搖籃，也是日本經濟的命脈。月色中，銀白色的海浪平緩起伏。或許是內陸海的關係，海上風浪平靜。這是一艘大船舶，船艙內設有很寬敞舒適的公眾澡堂，船行平穩，澡池裡的水不會濺溢出來，完全不覺得是在海面上航行。二等艙的榻榻米大通鋪上，我準備入睡，隨著低沉隆隆引擎聲，四面八方又傳來此起彼落的打鼾聲，如中年男人們的搖籃曲。

　　隔天早上七點半抵達神戶港，下船後我轉身看著這艘超級大船，感謝它陪我們度過「跳島計畫」最後　和　一個好眠的一夜。

　　謝～謝～！（一鞠躬）接下來，就是「種子船」的旅程了！

第五話

豐島造舟。

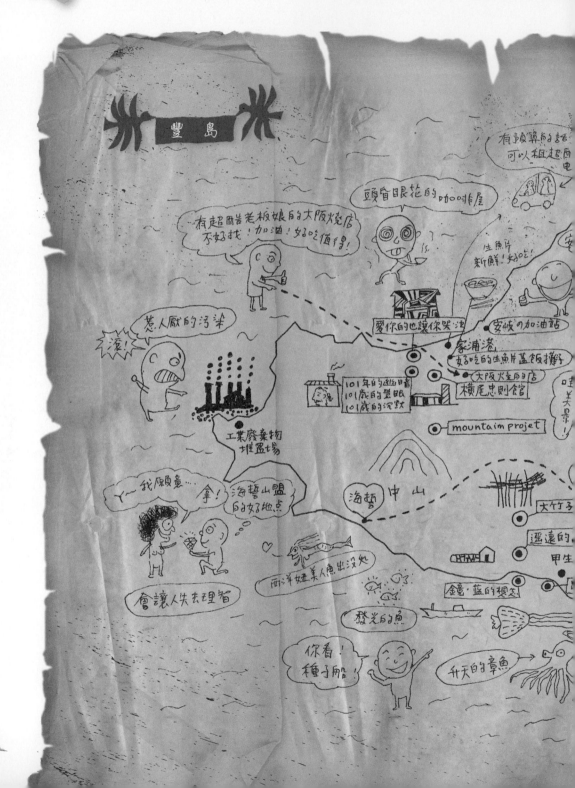

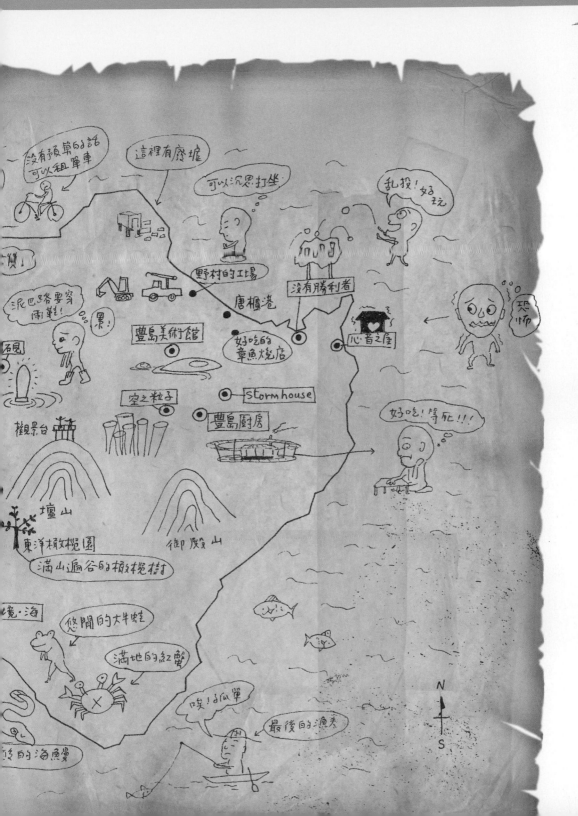

來到遠離塵囂的世界邊陲角落

早上十點，我們從神戶搭火車直奔大阪關西空港，下午一點半和種子船的傳奇工班武林高手們會合。

同時來會合的還有九位年輕志工們，包括：以精通多國語言見長的向潔、一直笑咪咪的木雕高手譽琪、充滿創意的傻大姊怡婷、毅然辭掉律師工作想當藝術家的建邦、沉默寡言卻率直感性的緯宗、表面看來嬌嫩但卻是東洋劍道高手的小祕書盧鈺，以及交大建研所的三位優秀學生晟瑋、明鴻、子捷。（哇噻！真是大陣仗！）

九位來自各方的年輕志工們，在如煉獄般酷熱的瀨戶內海豐島的沙灘上，編織了一長串，和甲生村的老人家們的感人故事。

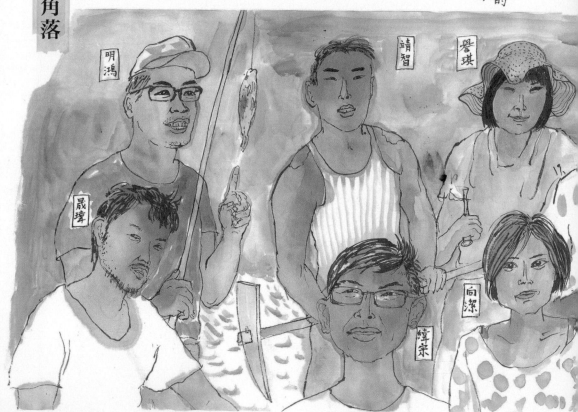

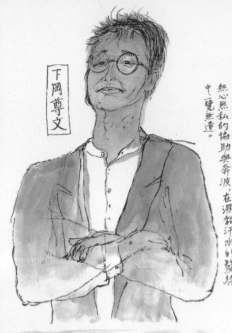

下岡尊文

細銀邊框的圓形眼鏡後方，是一雙略帶憂心的眼神。瘦長的身影穿梭藝術家與居民之間，熱心無私的協助與奔波，在溽暑汗水的發絲中一覽無遺。

片山實季

美麗的MIKI的現場來訪，是工班武士們的活力保力達P。

台湾！大好きですね！

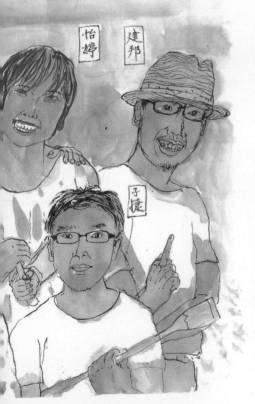

怡婷 建邦

子捷

盧鈺

一個動作如劍道俐落，比日本人更像日本人的助理

下午兩點大夥兒提著、背著、拉著大包小包，硬擠上小巴士出發往高松，需要三個多小時的車程，高松港是四國島的重要港口，也是瀨戶內國際藝術祭的策展中心所在。一位高瘦斯文的專案負責人下岡先生及美麗的助手片山小姐，早就在港邊等候，他們兩位在這趟奇航旅程中，扮演著舉足輕重的角色。下岡是日本ART FRONT GALLERY的主要幕僚之一，負責我們團隊的大大小小事務，也是我們與日方聯繫的主要對應窗口，純樸的笑容，縝密耐心地安排著各種細節。助手片山則在下岡先生身旁協助處理各種煩雜事項。

　　晚上六點半大夥兒抵達高松的時候，已經沒有船班，我們只好分別搭乘兩艘小型快艇前往豐島。灑著夕陽金色光波的海面上，快艇互相競速著，每當穿越大船舶之間時，大船的尾浪就將小艇高高地舉起，大夥兒們驚呼不已，船長的眼神不小心透露出，我們對於海洋的認知也太過稚嫩了吧?!

　　因為偶然搭到的小艇，意外地帶給我們更完美的海景。我們被一望無際的海面包圍，西方的昏黃夕陽，橙紅雲霞與蔚藍天空，還有此環境中沒有光害而提早出現的星星光點，遠方有許多大小島嶼錯落著，我被這如此懾人的美景所迷惑，也釋放了連日來的疲憊與酸痛。

　　大夥兒也同樣被眼前的美景所眩惑而沉默安靜地呆望著，偶爾從船頭前拍打上來幾個浪花，才將大家從呆滯中打醒，發覺豐島已近在眼前，這裡就

是將在未來一個多月裡每天吃飯、工作、睡覺的奇幻島嶼。小艇漸漸靠近港邊，雖然大家都保持靜默，但是可以感覺到內心熱血沸騰著。

約七點半，兩艘小船緩緩滑入小港口，昏暗的天色中，港邊杳無人煙，很難想像藝術祭期間，這些偏遠孤寂的島嶼會湧進滿滿滿的人潮。

在等接駁車的時候，大夥兒沿著岸邊排排坐，原本笑話連連的武林高手及志工們，都默默不語，望著海發呆，或許是旅途舟車勞頓，或許是美景當前，沒有人想打擾這樣的寧靜。海洋，此時像一頭沉睡的巨獸，隨著低鳴的呼吸聲，她巨大黝黑的軀體緩緩地、緩緩地起伏著。夜幕已經低垂，滿天下空小繁星點點，顏色是藏青坑壩瓦上的藍，目光稍微往下，遠處燈火通明的海岸線便是剛剛從那裡出發的高松港。我仔細數著路燈下歇息的人數，這才發現，從台灣來豐島報到的成員還挺多的！應該不用擔心種子船的工程會做不完吧？

習慣性地開始在腦海裡盤算接下來的行程，這時接駁巴士的明亮燈光直射過來，因為剛才的漆黑所以覺得特別刺眼，所有人員魚貫地登上車，巴士行駛在彎曲漆黑的山路，在越過兩個山頭後，島的另一側就是我們接下來的據點小漁村——甲生村。

一個第一眼看上去普普通通的小漁村，全村只有幾盞燈亮著，看來，我們真的是到了遠離都會塵囂的邊陲角落了。大夥兒摸黑折騰了老半天，終於拖著疲困的身子，扛著大包小包的行囊，分別入住三處舊民房空屋，我、建享和後來趕到的鍾喬團長共宿海邊小屋，三個老男人打趣說這裡是安養院也行，而另外兩處則分別是男生宿舍與女生宿舍。此時此刻，大家已經顧不得塵封已久的老房子是否乾淨，互道晚安後，紛紛倒頭就睡。

　　雪銀色的月光挾帶著碎浪聲，灑入漆黑的木造老屋裡，又是個打鼾聲此起彼落的合聲曲之夜。大概是因為期待種子船的來臨已久，我有些興奮難眠，細細聽著今晚的曲目，背景音樂中還有各種昆蟲合鳴著，有唏嗖唏嗖的蟋蟀女高音，哞哞牛吼的牛蛙是男低音，寧靜的小漁村化身為歌劇院，如此這般，我聆聽著天籟之聲，在催眠曲中闔上眼，一座又一座瀨戶內的島嶼，變化成一片又一片的美麗雲彩，在海洋女神的注目與環抱之下，伴著湛藍色的曖曖光暈，神祇群起共舞，一切若無但又已然成真。

台灣媽祖渡海遶境，豐饒瀨戶內海域

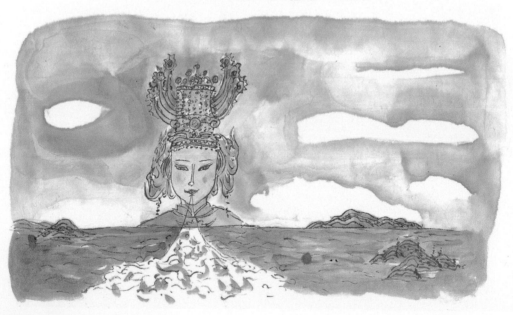

每天擦拭姐姐墓碑的老婆婆

　　清晨，天光微開，一夜笙歌已曲終人散。此時，大夥兒幾乎全都起床了，或漫步沙灘上，或晨泳海水裡。當前美景實在令人捨不得貪睡。站在低矮的防波堤上，遠方朦朧浮現兩座小島嶼——男木島及女木島，根據傳說，女木島就是桃太郎帶著他的忠犬、雉雞、神猴等討伐妖怪的地方。回頭望看甲生聚落，小小的漁村大部分是依著山坡而建，以日本傳統的黑色陶瓦木造的家屋。農田菜園遍佈在村子四周，遠眺山坡上種植著許多柑橘及橄欖，一粒粒黃橙橙的果實點綴於翠綠山林間，煞是好看。我和繪喬、建卓什的「友農小心」房舍是新建材，少了點記憶、多了點乾淨，不過廁所和其他小島嶼一樣，是深不見底的茅坑！只是外表用新式馬桶作掩飾罷了。

　　這排屋子的兩側是甲生村的墓園，周圍種植著厚厚的龍柏樹，圍繞出另一個世界。此時，隱約中聽到喃喃細語，在這只有碎浪聲的島上，人的五感突然變得如此敏銳；我趨前進入墓園，只見一名戴著村婦常用花布帽的老婦，席地而坐，一手拿著布巾正擦拭著一座墓碑。她看到我後，很有禮貌地以濃厚的地方口音說：「早安！」

　　「婆婆，請問您有多大歲數了？在這裡做什麼呢？」我好奇的問。她歷經風霜的臉龐佈滿了皺紋，幾乎蓋住了眼睛。

　　「噢！這個年齡嘛！日子太久了，我也忘了，大概已經八十好幾了吧？說不定過九十了吧？」老婦以混濁的聲音答道。從她的話語聲調聽起來，時間似乎已經不是那麼重要了。

　　「我每天早晨都會來這裡，用濕毛巾幫我姊姊擦身體，她住在這裡已經好久好久了，我一邊擦一邊和她說話。」老婦泛著淚光的眼睛，羞澀地躲在厚厚的皺紋裡。

　　「不過，每一天的這個時候是我最幸福高興的了！」她繼續說著，同時微微露出了笑容。

　　乾裂的皺紋像漸漸綻放的花朵，我不禁握住了她的手，感覺到一股孤獨的暖流從她靈魂深處傳來。

「我的兒子年輕時就離開豐島，到大城市去工作了，年過半百後，才帶著全家回到甲生來。兒子對我很兇，至於媳婦、孫女，唉！這年頭年輕人很沒禮貌！粗言粗語的，對老人家很不孝順……」

老婦不停地邊嘆息邊說著，像是想將數十年來的怨氣與哀傷，全部宣洩出來，我只能默默聽著，同時似乎也聽到了從地底下傳來的嘆息聲。看著老婦弓著背離去的背影，我相信她一定超過九十歲了。此時，薄雲依然掩蓋晨曦，涼意的海風中，我猜想：女孩子們應該已經準備好早餐了吧？

種子船預定明天就會抵達，今天算偷得一日閒，我信步在島上蹓躂。

寧靜的甲生村，因為有台灣與美國的藝術團隊共約四十餘人同時進駐，

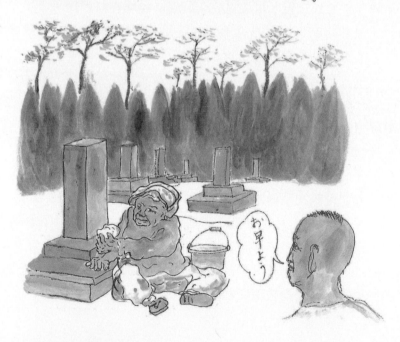

在豐島甲生漁村的海邊,有兩處整齊乾淨的
墓園,有龍柏圍繞,有年邁的老婦人,佝僂著
身子,仔細地擦拭黑色花崗岩的墓碑,是她
的姐姐,每天將她梳洗是她最快樂的事.
黑色發亮的墓碑上,鏡像著滿臉皺紋的笑容.

お早よう

突然熱鬧了起來。約莫二十餘人的村子，居民平均年齡八十歲。我們笑稱：
「鍾喬老師如果來競選村長的話，我們有壓倒性的人數，一定選得上！」

　　甲生村子裡唯一的一間雜貨店，每天傍晚五點到七點才開門營業，笑咪咪的老闆岡崎先生以生硬的英語跟大家打招呼，狹窄的店內一下子就擠滿了台、美、日的顧客，雖然這裡販賣的是再平常不過的日常用品及少許的蔬果，可是如果晚到一點，商品就會被搶購一空，每天準時來這裡逛店與交流成了大家共同的消遣。幽暗安靜的偏遠漁村裡，滿滿的外國人擠在一間昏黃燈光的小小雜貨店，真是有趣的奇妙景象。

百年老屋片山邸的男生宿舍。

豐島

　　顧名思義，這是一座豐富的島嶼，也是瀨戶內海諸島中，少數有地下泉水的島嶼，所以在豐沛的水源下，島上擁有茂密的自然森林，也能種植多樣的農作物，除了各種蔬果和優質的稻作，還有頗負盛名的橄欖。三百六十餘公尺高的壇山，是豐島海拔最高處，此處可眺望全島四周的海域及其他的小島。兩邊則是較低矮平緩的中山及御殿山。「家浦」和「唐櫃」是兩個有定期船舶停靠比較大的港口，全島設籍者約一千兩百餘人，但實際居住者約八百餘人。三座丘陵、三處聚落和環島沙灘構成這美麗島嶼自然人文的輪廓。

租車店老闆的傳奇

安岐夫婦

家浦港邊有一間全島唯一的加油站並附設租車，安岐老闆體型壯碩、笑容可掬，他是島上的傳奇人物。因為多年前在島的南方海邊，被設置了一座工業廢棄物堆置場，導致二十多年來，豐島被冠上垃圾島的汙名。直到有一天，島民自發性的發起「驅趕汙染惡魔，恢復美麗豐島」的自救運動，募得了七千多萬日圓資金，便聯合聘請律師提告政府。經過十餘年艱辛的訴訟過程，島民終於得到勝訴。據說，不僅得到數百億日圓的賠償金，也迫使惡靈遷廠。而安岐先生在整個漫長的抗爭歲月中，扮演著舉足輕重的角色，雖然他很靦腆地笑著說：「這不是個人的功勞，而是全島居民對於保護家園，有共同的意志與努力，才能達成的任務。」這樣謙遜的態度更加令人感動。

同樣地，回看我們台灣對於蘭嶼的文化侵蝕，覺得汗顏又羞愧。政府以「建蓋魚罐頭加工廠」之名義，欺瞞達悟族人，實際上是設置恐怖的核廢料堆置場，從那日起惡靈就降臨籠罩了美麗的蘭嶼。沒想到在這遙遠的國度，聽到的故事卻是如此熟悉，只是結果截然不同。忽然聽到身旁傳來，長期關注蘭嶼原住民環境文化事務的建享，發出長長的沉重無奈的嘆息聲。

成群的紅色小螃蟹從海裡爬上岸來，螃蟹大軍霸佔了整個路面，我小心翼翼地走在牠們張著大螯鉗的行軍隊伍中，此時，夕陽已完全沒入海的那一端了。除了遙遠天際邊有高松港的城市燈火外，浮現在漆黑海面上的同樣是一坨坨漆黑的小島，在這沒有光害的環境裡，星星一顆顆隨著漸暗的天色蹦跳了出來。獨自走在回房舍的寧靜小徑上，路旁的田裡傳來窸窸窣窣的蟲鳴聲，突然一聲牛蛙呱

黃昏時分，擧著大螯鉗的紅螃蟹，從火紅夕陽的海上，如紅色潮水湧上岸。

一個祥和的世界

吼，四處開始此起彼落地呼應起來，好像提醒同伴說：「小心！人來了！」村子裡依循日出而作、日落而息的自然規律，過著極其簡單不受外界干擾的生活，我必須時刻提醒工作夥伴們注意音量，擔心因為外來的我們帶來不同的生活習慣，而打亂了他們平靜生活的節奏。

百年日式舊民宅裡，裡裡外外都蒙著一層厚重的灰塵，大家花了一整天的時間，努力清洗整理，總算比昨日剛抵達時乾淨好多，畢竟這裡是大家要一起生活個把月的地方。島上較少商鋪，更別說市場了，找不到肉鋪的情況下，今天只能幾乎素食。圍在火堆旁的原住民工班們，一個個宛若難民般，沮喪著臉對望喝著悶酒，只有素食者阿利一個人餐後在角落邊默默地削著手上的木雕。

屋外的牛蛙聲喚醒了原住民生存本能，睜大眼睛豎起耳朵的工班們，嘴角上露出一抹詭譎的微笑；只見阿坤抓著自製的魚槍，子立拿著釣魚竿，依利

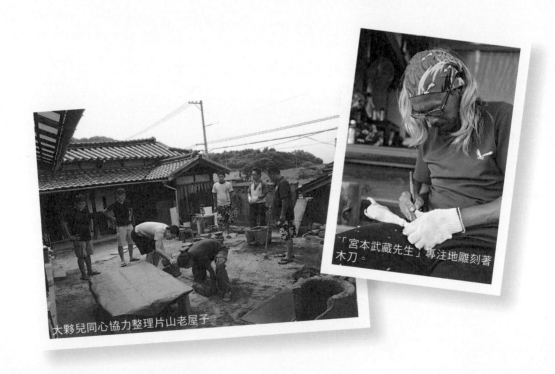

「宮本武藏先生」專注地雕刻著木刀。

大夥兒同心協力整理片山老屋子

思握著火鉗夾子,全部都赤足半裸著身子,推擠狂奔沒入黑夜中,可以想見一場飢餓的血祭殺戮即刻展開!倒是年輕的志工們淡定自如,一邊啃著麵包吃著泡麵,一邊輕鬆地上網。「啊!蜈蚣!蜈蚣!」在一陣混亂騷動與女孩子們的尖叫聲中,一尾長約莫近尺,像小蛇般的七彩蜈蚣,快速地蠕動著百雙細足從地板下竄出,或許是這尾可憐小蟲,太久沒有看到人類了,驚慌失措地四處亂竄,也惹得這些從都市來的志工們,捧著他們的電腦四處逃竄,現場亂到我已經完全分不清楚是誰怕誰?誰追誰?淒厲的求救聲交雜著幸災樂禍的笑聲!

就在此時,達鬼以迅雷不及掩耳的速度,用他粗厚的手掌拿起細筷子,以異常優雅柔軟的動作夾起了那尾小蟲,美麗的七彩就在它扭曲掙扎的身子上閃爍,我還未回神,那小蟲已被丟入58度的金門高粱酒中,奄奄一息了。

這時掌聲、歡呼聲響起，以英雄姿態站在火堆旁的達鬼，臉龐被火光暈染得更加腺紅，如果各位還記得的話，在第三話「結盟」的角色介紹，我特別有說：「再困難的事只要經過他手中，總是可以輕鬆地迎刃而解。」我看著淹溺在烈酒中的七彩身軀，及微微抖動的細足，心想著：「解決的畢竟又是一條小生命！」而還在角落邊削著木刻的素食者阿利，一語不發，只是冷冷地「哼！」了一聲。

不久，阿坤提著漁網快步踏上石階進門，從漁網中倒出了兩尾黑色海鰻，興奮地說是在港邊的淺水區捕捉到的，而且很多，據判斷這海鰻應該有七十多歲了吧！隨後，依利思和子立也大有斬獲的陸續回來，小螃蟹鋪滿火堆上的鐵製烤網；依利思蹲在水槽邊宰殺肥碩的牛蛙，細白嫩肉的長長兩腿橫躺在血水中，縱使在黑壓壓的院子裡也清晰可辨，突然間，還未遭毒手的最後一隻牛蛙，在生死關頭中使勁奮力一跳，竟然躍出快四公尺遠，在大家的驚呼與「放了牠吧！」的求情聲中逃過一劫。牠瞪著斗大的水汪汪眼睛，回頭望了望我們，便一蹬躍入草叢裡。

要在依利思的刀口下活命，不是一件容易的事，至少要跳四米遠！

咻亦！

種子船的奇幻漂航

漂流木來了！

　　早晨九點多，大夥兒在唐櫃港邊望著從宇野港來的大渡輪，滿心期待與興奮。因為我們的種子船就在上面，真是千里迢迢航行了千餘公里才抵達。當滿載著漂流木的三輛大卡車上岸時的確是壯觀。大卡車好不容易才從狹窄的小徑駛到了海邊，一根根的漂流木從大卡車上被吊了起來，依編號有次序的被安排在沙灘上。這沙灘將會是種子船的停泊點，軟軟細沙上長著許多開著黃花的不知名植物。

　　工頭阿利集合大夥兒分配工作後，志工們即刻將兩大頂白色帳篷架了起來，工班們也熟練地從箱子裡將一堆工具翻出，整齊地放置妥當。準備的過程中格外的安靜，在這異國的海邊，大夥兒面對著從家鄉運來的物件，都若有所思般地默默工作著，畢竟在這國際

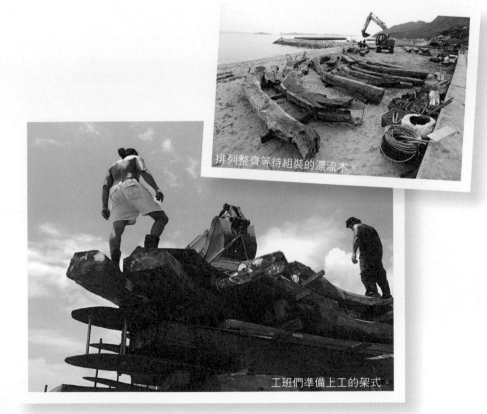

排列整齊等待組裝的漂流木。

工班們準備上工的架式。

性的藝術舞台上，或許是對於家鄉的莫名使命感，驅使著每一個人感覺到自己的重要性。外頭粗活的工作由男生負責，女生也在屋內分工縫製魁儡的布幔，及採買食膳等內勤事務。

　　中午，在土庄町役所的安排下，在甲生村聚會所與美國的藝術團隊一起和全村的村民舉行相見歡餐會。幾乎全村的人都來了，平均七八十歲的老人家們，以和善的笑容親切招待著，令人感受到滿心的溫暖。我在他們的眼神中，看出甲生村民對於遠從台灣和美國來的藝術家們，能夠在這偏遠的地方創作，是充滿著期待的。我拿出幾瓶從台灣帶來的金門高粱酒作為伴手禮，一出手才驚覺到糟糕！美國人沒有這習慣，當下他們露出些微尷尬的表情，我也感到有點不好意思；而多情的子立很快地，就和兩位俏麗的美國妞搭訕了！這也算是又一次的微型國民外交吧?!

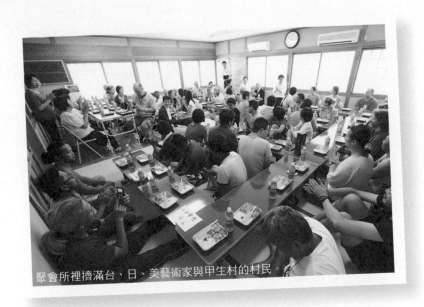

聚會所裡擠滿台、日、美藝術家與甲生村的村民。

種子船開工

　　清晨，海風微涼，遠遠就看到子立一如往常僅穿著紅色短褲，臉上掛著那副招牌笑容，拿著釣竿從海邊走回來。才跨進門就興奮嚷嚷地說：「哇噻！岩壁上都是小鮑魚，還有一大堆海苔海菜，加菜！加菜！」邊說就邊清洗，又迅速地跑進廚房料理了。雖然快炒海菜鮑魚是如此美味，但對於這盡是老人家的村子，子立的穿著與行徑會不會引起騷動，還滿令人憂心的。不過，沒過多久，我就知道這擔心是多餘的，因為他的溫柔眼神竟然也迷倒了阿公阿嬤們，甚至紛紛傳言說，只要誰能第一個在清晨裡，遇到一身古銅巴肌肉又打赤膊，穿紅色短褲滿頭亂髮滿臉鬍渣，手拿著釣竿的異邦人，今天一整天就會得到好運喔！啊！純樸的漁村、純樸的村民、純樸的想像，一則豐島的現代版「怎麼可能的傳說」！

豐島的又一則美麗傳說，就在子立愛的眼神中傳開來！

　　我獨自一人散步海邊，薄雲遮掩晨曦，冷白沙灘上躺著的漂流木們猶似仍在沉睡中。帶著涼意的海風中，很難想像昨日烈日下的酷熱，村民說：這個季節早晚溫差特別大。海邊有一排房子，約四五軒；靠邊的一間，也就是離我們基地最近的，是一間前有小庭院的房子，因為與其他的房子長得不一樣，所以特別引人注意。黑

色厚陶瓦屋頂下，是白石灰砌的牆，彎曲的木頭架構了樑柱，左側有一間漆成藍色的可愛小屋，小庭院前拉掛著一條細鐵鍊，表明是私人空間閒人勿擅入之意，雖然好奇，也只能遠遠地透過木格窗，略窺內部一二。

　　從像是用手捏作的這屋子的施工細節裡，可以看出屋主的用心，我想：種子船設置在這裡與此民宅如此搭配，莫非也是冥冥中的安排嗎？

　　菜園邊有一位老婆婆正在整理圍籬，無奈地說：「昨天晚上那些可惡的山豬又來偷吃馬鈴薯了，還弄壞了我的籬笆，真惱人！」旁邊的工班們聽到我的翻譯後，露出血脈噴張噬血野獸般的興奮表情，尤其是聽到這裡的山豬是可以獵捉時，簡直就是已擺好架式，恨不得馬上衝上山去的樣子；個個自告奮勇地要幫老婆婆處理掉這些可惡的傢伙，「不過捉山豬得要有打獵的許可證才行。」在大家失望落寞的表情中，老婆婆繼續說：「在這島上大家年紀都老了，跑不動了，所以現在只剩下一個老獵人了，人手不足才使得山豬如此囂張！」

　　聽聞後才讓我恍然大悟，原來每晚敢毫無忌憚，在田裡高歌喧嘩的牛蛙們；淺水區裡眾多的海鰻們；還有攀滿礁岩上的小鮑魚及海苔，都是因為這多年來，島上的年輕人離開後，或許是老人家沒有力氣去狩獵採集；或許是不需要那麼多就能生活的情況下，而少了人類這個天敵，自然界的生物就漸漸繁盛了起來，同時山豬、牛

蛙、海鰻也少了一份對人類的警戒心吧。

　　沙灘邊坡上達鬼口中念念有詞，將米酒灑在沙地上，算是完成了一個開工儀式。當一根前後裝著圓形大構件的主骨架立起來時，活像一頭擱淺的古老海生物，大夥兒都看得興奮不已，依苓和依利思兩人跨坐其上，一邊「嘿喲！嘿喲！」地吼著，一邊拿著木棍做划船狀，在高聳的木樑兩端，還真有幾分像蘭嶼的拼板舟，逗趣的模樣惹得大家捧腹大笑，畢竟種子船在不同的場域與背景下，可想像的世界也截然不同。看著滿載著故事的漂流木，從台灣台東的海濱漂航而來，在依利思熟稔的操作怪手下，一根根被高高吊起，放到正確位置，然後依木頭及鐵板上的編號連結組合，讓我想起小時候最喜歡玩的組合模型飛機，只是這一次大了許多。

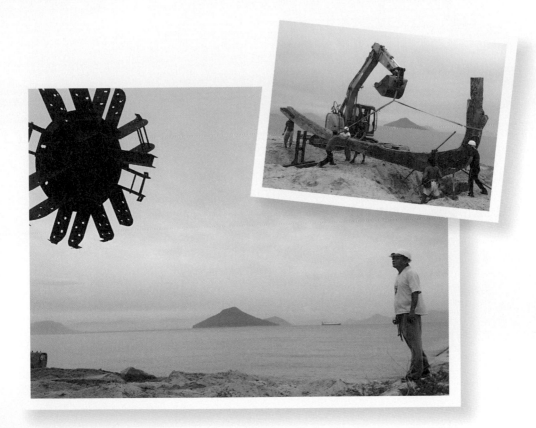

依苳帶著帥氣的牛仔帽，把玩著玩具般地駕駛著藍色的挖土機，來回在沙灘上跳起了華爾滋，壓印美麗的線條在這舞池上；也以優雅的姿態上下迴旋著它的長臂，巨齒如甲殼生物大口大口地將沙地挖出了一個大坑，種子船正式開工！

中午時分，終於開始領教到，頂著炙熱的烈日，踩在燙腳的沙灘上工作，汗流浹背的感覺，心裡頭想：「啊！這才第一天的準備工作呢！」粗壯的木頭有次序的放置在沙灘上，構成一幅美麗的地景，在火紅夕陽餘暉照映下，煞是好看。志工們面對大海，看著遠方的男木島展臂大吼：「收工了！」我想，這樣的一天應該是他們從未有過的體驗吧。

岸邊又開始爬滿了紅螃蟹大軍，大夥兒小心翼翼地穿過牠們的隊伍。和

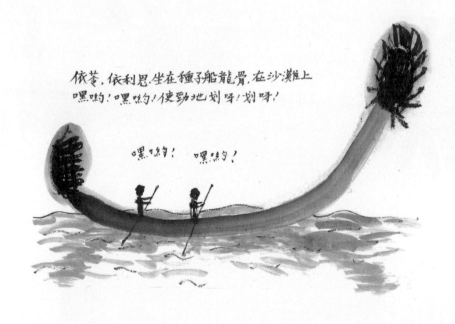

依苳，依利恩坐在種子船龍骨，在沙灘上
嘿喲！嘿喲！使勁地划呀！划呀！

嘿喲！　嘿喲！

昨天一樣，男生宿舍庭院中放置兩個食桌，一邊是快炒志工桌；另一邊則是燒烤工班桌，而素食者阿利，還是一個人窩在角落，不發一語吃著蔬菜豆腐飯，周圍的嘻笑吵雜聲，香噴噴的燒肉味，看起來絲毫不會動搖他吃素的意志力。

當海風吹起他的銀白頭髮時，我好像聽見悠悠尺八聲，看到掛著一輪明月的蕭瑟屋脊上，忍者身影忽忽掠過，在細微的風吹草動中，宮本武藏凝視四面；聆聽八方。木劍劃開夜幕，黑影應聲倒下，宮本武藏只輕輕地用木刀柄撩撥他銀白色的髮絲。一杯下肚的高粱酒似乎起了作用！

只看到阿利依然坐在石頭上，用利刃削刻著他的木刀作品，刀柄隱約已成形。今晚特別寧靜，是否經過昨夜殺戮，牛蛙們已噤若寒蟬不敢出聲了。

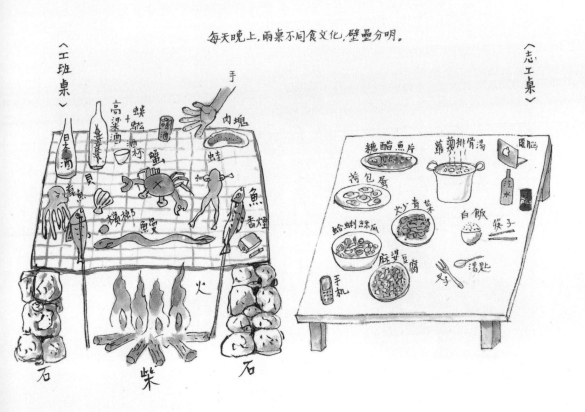

每天晚上，兩桌不同食文化，壁壘分明。

〈工班桌〉

〈志工桌〉

甲生最後的漁夫

　　每到週末，種子船旁邊那間手作家屋的主人一家便會來甲生度假，我終於看到屋主的廬山真面目，他叫山坂兼雄，是神戶一家船運公司的高階主管，豐島甲生是他的老家，有著一張俳優臉（明星臉）的山坂先生和氣質溫儒的夫人，笑容可掬地邀請大家進到家中參觀。

　　這是男主人出生的家，前些年損壞嚴重幾乎倒塌，捨不得將記憶丟棄，又不想用工業材料整修，所以就請了一位藝術家，整整花了一年的時間，用自然材料搭配傳統工法，一磚一瓦砌糊出來的！怪不得和種子船有異曲同工之趣。從屋子裡擺設的世界各地古董看來，山坂先生是經濟富裕的人家。夫人以手染織布及手作扇子相贈，我趕快要小祕書跑步回宿舍拿台灣鳳梨酥和高粱酒當作回禮。

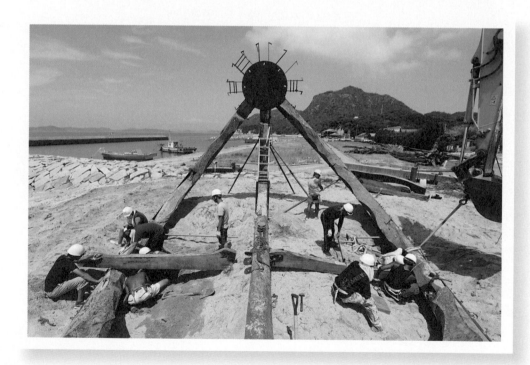

　　小島上村民的生活簡單，每天以好像數個世代都未曾改變的步調作息，與日出日落、潮起潮退的時間節奏合鳴似的，人與人間的信賴關係也極其綿密，一到固定時間，全村的人都穿上工作服，不分富貴貧賤，手拿鋤頭鏟子、掃把畚箕，一起分工打掃村子裡的環境。而我們在此勞動工作，似乎也漸漸忘了台北都會繁忙的生活，融入這偏遠小漁村的步調，在這「不太方便」、「事事都需要努力克服」的環境中，細嚼慢嚥地品味「低度欲求」下的優質生活。

　　女生們負責製作的大布偶「海女神」、「千里眼」、「順風耳」，最後加工與妝點已經大致完工。笑咪咪譽琪和傻大姊怡婷，兩人頭戴千里眼和順風耳的大面具，一下子騎著腳踏車在海邊繞來繞去，一下子又跳上堤防耍寶舞蹈，逗得我們和村民哈哈大笑，大家都期待的好戲，即將開鑼了！

　　大家非常享受在甲生村的海邊看夕陽美景，走到村民一再推薦的理想觀景點——海堤上，在六月暖暖的海風中，聽著拍打在堤邊的沙沙碎浪聲，金色光輝包覆著海域，一片雲就停佇在男木島的山頭上，為這充滿傳說的海域更增添一份神祕色彩，正當我看得入神時——

「是啊！甲生的夕陽很美麗，每一天都不一樣，我在這裡八十多年了，還是很感動。」喔！我回頭一看，原來是村子裡的山坂老先生。（村裡的人只有幾個姓，同姓的都有親戚關係。）

他看著在遠處緩緩地移動的一艘艘貨輪，帶著濃濃地方口音說：「這裡是瀨戶內海的主要航路，只要細數船隻數量和它們之間的距離，就大概可以知道日本現在的經濟狀況如何了。唉！比起從前，船和船之間的距離寬了許多。」他皺起了眉頭。

「您的孩子們呢？」我好奇回問。

「現在這裡魚蝦少了捕不到魚，年輕人沒人想當漁夫，都到城裡討生活去了，村子裡只剩我一個人還在捕魚囉。」他以落寞的眼神看著我。

老先生拖著他那被拉長的身影，弓著背、低著頭往村子的方向走去，遠遠地一位老婆婆害羞地倚在門後，望著回家的老伴——甲生最後的漁夫。

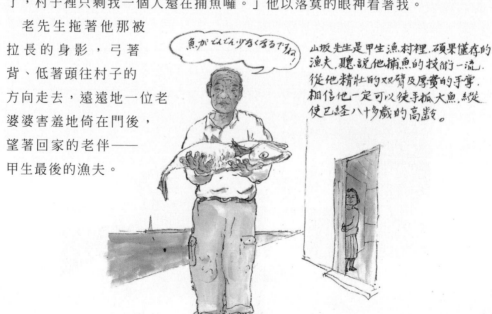

魚がどんどん少なくするです。

山坂先生是甲生漁村裡，碩果僅存的漁夫，聽說他捕魚的技術一流。從他精壯的双臂及厚實的手掌，相信他一定可以徒手抓大魚。縱使已經八十多歲的高齡。

九十一歲婆婆的笑容

　　我們的住處旁邊住著一位獨居的老婆婆，九十一歲的高齡應該是甲生村裡的第一名吧！嬌小的身子加上駝背，走起路來頭就幾乎頂在膝蓋上，銀白與棕紅色交雜的滿頭秀髮下是白皙秀氣的小臉龐，可想見年輕時一定是絕世美人胚子，和她交談時，她總會以一雙聰慧的眼神直直地盯著你說：

　　「我可是一個人處理全部的家務事啊！從洗衣晾衣、煮飯洗碗筷、掃地倒垃圾，每天拉拉雜雜一堆事都是一個人搞定，我每天還寫日記從不間斷，寫字看報紙也從來不用老花眼鏡的呢！唉！年輕人，你們怎麼都戴眼鏡啊？」

　　志工們聽到後，慌張地收起了眼鏡，當然，一旁的我也偷偷地將老花眼鏡收起來，聽著婆婆望著海繼續說：

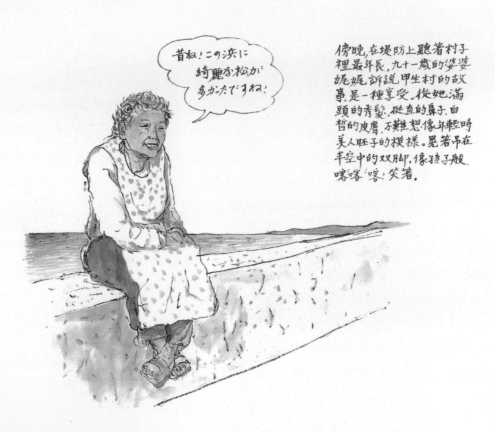

昔ね！この浜に綺麗な松が多かったですね！

傍晚，在堤防上聽著村子裡最年長，九十一歲的婆婆娓娓訴說甲生村的故事是一種享受。從她滿頭的秀髮，挺直的鼻子，白皙的皮膚，不難想像年輕時美人胚子的模樣。晃著吊在半空中的雙腳，像孩子般嗒嗒嗒笑著。

「我兩個孩子很早以前就離開甲生去城裡工作，結婚生子後更是乾脆不回來囉！還要我這麼一大把年紀的老媽子去看他們，說什麼工作太忙！真是豈有此理！」

喔！原來每天晚上，聽到婆婆對著電話那一頭鏗鏘有力的講話聲，是在罵兒子。我終於恍然大悟。婆婆繼續說：「不過，一個兒子活不到六十歲就死了，都市的東西比較不健康吧？生活緊張壓力又太大吧？島上的老人家都很長壽，孩子的老爸也活很久，不過現在睡在那裡了。」婆婆手指著前面的墓園。

此時，她聰慧的眼神似乎露出一抹憂傷，不發一語地，以嬌小的身子滑下矮波堤，頭與膝同高，弓著背，看著地面、推著手推車往墓園方向蹣跚走去，手推車上載的可是給老先生的祭品？我阻止了想要趨前幫忙的阿邦，我想，婆婆在島上生活了一輩子，當她緩緩走向老公的墓園時，該是懷抱著幸福的回憶吧？

之後，體貼的阿邦就常常坐在堤防上和她聊天，雖然語言不通，但陪她畫東畫西又比手畫腳地，也讓婆婆露出滿臉開心的笑容。

是啊！藝術祭的終極目標是透過作品看到風景；也透過作品看到老人家的笑容！這一群可愛的工班與志工們毫無虛矯做作，自然流露出台灣人特有的親和力，深得村民的歡迎與喜愛，過沒多久，來自台灣的種子船故事就傳遍整個豐島。

每天的午餐，都是由家浦港邊的章魚燒店家負責準備的。近中午，遠遠看到載便當的小小貨車，越過山的那一頭朝甲生開來時，就是大家歡呼的時刻了，不曉得那兩位綁著乾淨頭巾的阿姨，今天又準備了什麼美味的菜色。從阿姨送來的便當，可以了解當地居民的飲食文化，樸實的料理方式保持著食材

的原味，多青菜魚蝦而少肉品，沒有太多的調味料，只有醬油、海鹽、味噌及醃製食物。島上實行有機農作，食材天然，每一口吃起來都能清楚品嘗到蔬果的甘甜，也覺得對健康非常有助益，難怪島上的居民都很長壽。

帳篷裡很涼快，是午休的好地方，飯後女孩子們總是笑咪咪地端來一大盤的西瓜，慰勞工班及男生志工們，這裡的西瓜雖然沒台灣的大，卻也果肉鮮紅香甜。

豐島上有不少作品散佈島上，家浦港邊有將老屋重建的橫尾忠則美術館，一個生死世界的過渡空間，遊走其間，令人時而是模糊的記憶，時而又是清晰的現在；時而如窒息般緩慢，時而又如迅雷般快速。當步出館外時，仍會擔心自己的靈魂是否還流連忘返在裡頭。

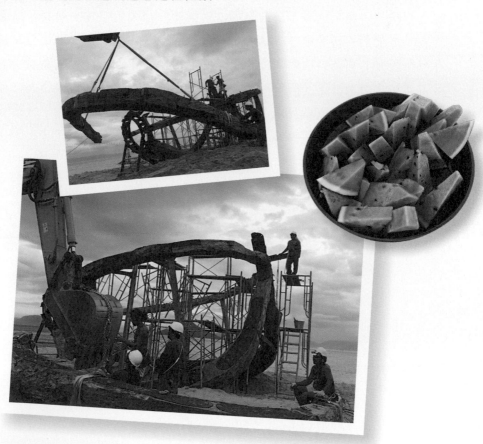

德國藝術家Tobias以黑白黃紅的線條，在一間外觀毫不起眼的咖啡屋內，繪製不同視點的強烈透視空間，有別於一般對咖啡店空間的認知，讓人在期待安靜的心情下，卻在脫鞋入內時，突然陷入一種不安卻解放的矛盾情緒之中。匆匆喝完咖啡逃出後，回首看到那些現代的線條，彷彿被吞噬吸入傳統的漁村裡。

　　有一間移動式的魚料理店，就在空曠的港邊，由一對年邁的夫婦經營著，新鮮的魚貨與簡單的料理，尤其是生魚片蓋飯擄獲不少食客的味蕾。從冰箱裡挑選海鮮，在歐吉桑老闆的快速處理下，今晚可讓達鬼的烤架豐富許多，而子立與阿坤也能暫歇休兵，甲生的海生朋友們也能稍喘一口氣吧！

　　家浦港的售票候船廳裡，除了販售到其他島嶼的渡輪票外，同時也有在地的土產攤位，牆上貼滿了藝術祭的文宣海報。這裡的工作人員幾乎全是村裡的人，從他們熱切地招呼介紹中，可以感覺到島民期待透過藝術祭，能與外界有所連結。售票口內的那位阿嬤，面對著兩位年輕金髮的購票背包客，使盡力氣用生澀的英語，解釋如何換船班到她們要去的島嶼，最後在洋妞一臉迷惘下，阿嬤終於放棄英語，改用極其緩慢的日語，加上圖說，才看到她們晃著金髮明白似地點了點頭。此時後面已排了一條長長的隊伍了，但大家沒有絲毫抱怨，大廳內滿溢著度假悠閒的氛圍。

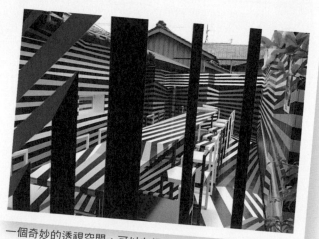

一個奇妙的透視空間，可以在裡面喝咖啡，是德國藝術家Tobias的設計。

上大樑了！

　　甲生村裡有一位村老大，叫向井先生，大約七十多歲吧！相對於其他村民來說算是年輕的了，他就是我之前在墓園裡遇到的老婦人口中的兒子。打從第一天起，村老大幾乎每天一大早就會來到沙灘邊看我們工作，有時會與三兩老人躲在屋簷下的陰涼處聊天，似乎對我們的創作工法相當感興趣。一般日本人在做一件事情前，總是必須充分討論，再謹慎規劃，然後因循計畫施工，所以他們非常驚訝於我們竟然是依直覺來進行工程。一切的施作都得要能隨時應付變化，互相協調，夥伴之間更是需要十足的默契。

　　早上，雜貨店的岡崎先生提著一只蠕動的漁網，興奮地問我要不要買這隻剛捕獲的大章魚晚上加菜。我匆匆付了兩千五百圓日幣，決定要讓牠重返大海，提著裝了大章魚的漁網下到有潮水處，拉開漁網將牠倒出後，只見奄奄一息的大章魚，掙扎個兩下就睜大眼睛瞪著我緩緩地沉入水底。這事我一直沒提起，畢竟在大家想大快朵頤時，說了只徒增掃興罷了。

從那漸漸失去光澤逐漸變成灰白的瞳孔裡，看到了自己站在岸邊的身影。

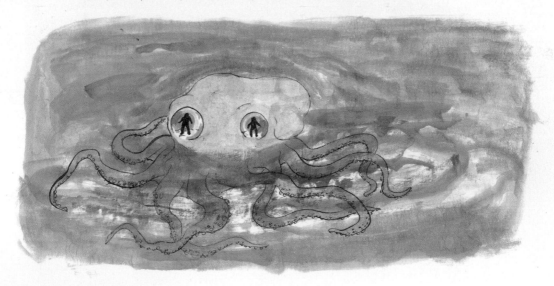

十一點，達鬼在種子船前擺設了三杯高粱酒、三根香煙，口中念念有詞，完成一個上大樑的簡單儀式後，就以大吊車組裝了主樑。

「嘿！布繩拿來！」是現場最常聽到的吆喝聲，因為布繩加鉸鏈是最能靈活操作的工具。近中午的沙灘漸漸變得滾燙，縱使是來自南國台灣的武林高手們，也無法長時間在烈日熱沙曝曬下作業，更何況平時坐在電腦桌前工作的年輕志工們，對他們來說，美其名是難得的體驗，但的確是件苦不堪言的勞力工作。（或說是志工血淚史更貼切吧？）

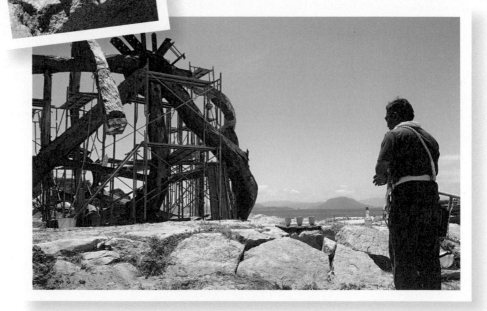

正午，我的大兒子靖智抵達豐島，我去家浦港迎接他，渡輪緩緩靠岸，我看見一個大男生，背著大包包，提著大行李，心裡不禁說，啊！終於來了一個貼心的好幫手！

家浦港的人都認識台灣來的團隊，原來每天收工後，志工們都會翻過小山頭，走路到這裡上網，因為這裡的訊號比甲生村

強許多；而奇怪的是案內所（服務中心）兩位可愛的小女生，對我們特別熱情，我想這絕對又要歸功於多情種子立的國民外交了，難怪每次收工後，一溜煙地就看不到他的人影。外面放置著許多租借電動自行車，因為島上的道路雖然乾淨平坦，但是落差起伏大，加上接駁巴士班次較少，時間限制下，遊客大都選擇電動自行車代步；或是選擇今年度才新增添的迷你電動車，這是帶著現代感又可愛的車款，前後雙人座位的設計，深受年輕情侶們的喜愛，不過聽說租賃價格不便宜，但就像有段廣告詞說的，「生命不就該浪費在美好的事物上嗎？」

家浦港邊有一間非常好吃的章魚燒與大阪燒的店鋪，每當傍晚六點就開始營業，外頭總是排滿了人，屋外及店內加起來不滿十張的座位，一下子就客滿。打扮時髦染金髮的老闆娘親切地招呼著我們，讓我想起了德之島上，同樣是世界第一美味大阪燒的時髦阿嬤。看著老闆娘抖著豐腴的身子，以曼妙的美姿在火熱的鐵板上，靈巧煎炒不時發出吱吱作響聲，伴著香噴噴的味道，令人猛吞口水。老闆娘一邊料理一邊開心地和客人聊天。

「旁邊幫忙的是我娘，鑽來跑去的那兩個姐弟小鬼是我的孩子，他們是不同爸爸生的，不過我都把他們扔了！哈哈哈！」旁邊的婆婆也邊笑邊點頭。

「好一個強悍的單親媽媽！」我心裡想著。

這裡也是志工們每天會來光顧的地方，小男孩會依偎著靖智，兩人感情特別好，當老闆娘投以嫵媚撩人的眼神飄過來時，我和大夥兒只能相互左顧右盼，不曉得該躲去哪裡比較好，此時沙灘上的猛男們，一瞬間變得龜縮害臊了起來。回甲生村的路上還有一家較具規模的雜貨店，是一位高挑美麗的婦人在經營，閒談之下，才知道原來是甲生村雜貨店岡崎先生的老婆，看來還是女人比較會做生意！旁邊附設肉鋪店，因為是台灣來的客人，又和她先生熟識，所以便宜的賣給我們一堆肉品，沒有城市裡不二價的標籤，讓人多了一分溫馨的感覺，和建享搬著一箱箱的牛豬肉排，心想這下子總可以安撫武林高手們的胃袋了，也消弭了魚蝦鰻鮑蛙螺……等眾生們被殺戮的恐懼，讓牠們重返自由安逸的生活吧。

兩位慷慨的老闆

　　工程進度到了一定得借重型機具垂吊的時候，一位叫野村的先生帶我們去木材所裡找可以用的木材，並介紹我們給老闆認識，但可惜沒有找到適合的材料，老闆索性送給我早期老一代製作的舊木槳作為紀念，我們便轉往其他的地方繼續尋找。

　　野村先生是年輕的砂石場老闆，縱使頭綁毛巾，身上穿著工作服，也難以掩飾他不修邊幅的帥氣。「因為我爸爸在我二十多歲時就突然走了，我只好回到島上接他的砂石場，島上的土木工程都是我在做。」野村先生一邊監工一面說著。他的卡車、吊車、推土機、鷹架……等等機具，幫忙我們克服了許多困難的工作。

木材廠的老闆，親切地在地板上為我們解說，以前製作木槳的工法。

斜倚著的老木槳，終於要與種子船一起登場亮相。

種子船的奇幻漂航

彩虹的加冕

　　一早上工，持續工作到下午，豔陽漸漸變弱了，說時遲那時快，原本晴朗的天空突然風雲變色，刮起了陣陣挾帶砂石的颶風，也下起了傾盆豪雨，海上浪頭驟然變大，霧茫茫一片已看不見男木島了。大夥兒只能推擠在被風吹得霹啪作響的帳篷裡，在空曠的海邊，如此狂風暴雨及遠方隆隆低吟的巨雷聲，的確駭人！約莫兩刻鐘後，突然風停雨歇，奇妙的事發生了！天空上出現兩道滿滿的彩虹，就懸掛在種子船正上方！大夥兒興奮得大叫，四處奔走相告。唯我獨自一人站在種子船的前方，久久不能自己，看著那兩道虹興覺加冕在漂流木上頭，我覺得已實現了在台東海邊對漂流木們的承諾，而它們也具體回應了我。感謝天神！

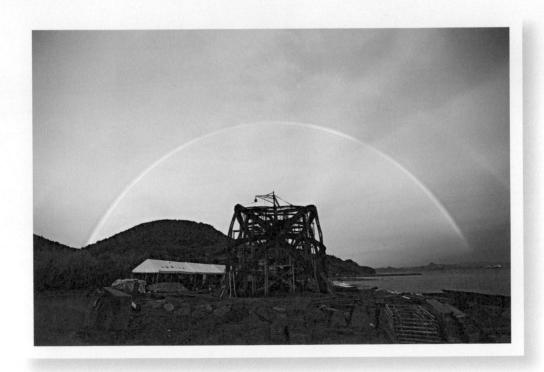

熱情的訪客

　　一位老先生，來了很多次種子船的施工現場，最後一次，或許是因為我們告訴他我們的作品是一顆種子，所以他專程帶著他的木雕蜻蜓作品來送給大家。

　　傍晚的時候，一位碩壯的法國藝術家來參觀，仔細地看了種子船的施作工法和細節，我被他粗暴地摟在他大胳臂中，雖然不是很舒服，不過卻充分感受到他的熱情，他說他也會來參加下一屆的瀨戶內國際藝術祭。

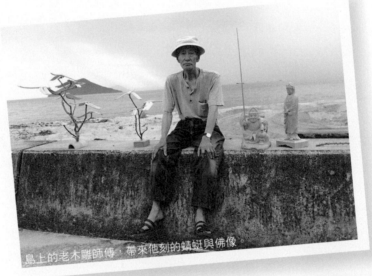

島上的老木雕師傅，帶來他刻的蜻蜓與佛像。

強壯熱情的法國藝術家，骨頭差一點被他捏碎。

向井婆婆的新鮮蔬菜

　　每天清晨，向井婆婆都會親自到菜園裡採摘新鮮蔬菜，然後用手推車裝載，拖著佝僂的身子，一步步緩緩地推到宿舍來送給我們，讓我們既心疼又感動，所以每當遠遠看到她時，大家就會趨前幫忙推扶。向井婆婆指著我們的宿舍說：「這是我出生的地方，也是我的娘家，嗯！時間過得真快，這房子已經有一百多年了。」

　　大家聽了後相互看了看，或許都在想著掛在客廳牆上，那幾張一直瞪著我們的黑框人像老照片，莫非就是向井婆婆的爸媽與親人，時光似乎在婆婆憂傷的眼神中戛然停止。房子經過幾天的整理，總算比較乾淨了，雖說個個是粗線條的男生，做起廚房事倒是井然有序。在日本，對於垃圾分類是非常嚴格細分的，這一點難不倒建築科班的志工們；倒是每天平均要蹲兩次的便所，只能憋住氣呆望著天花板，感覺那「身外之物」在由下而上吹起的涼風中墜落，輕輕地發出噗通的清脆聲響，真是名副其實的「茅坑」！

　　老屋子雖然陳舊又陰暗，但是在日式的隔間上，屋內的空氣十分流通，晚上只要拉張蚊帳，從海上吹來的風，絕對不是冷氣或風扇可以比擬的。這種鄉野體驗，對於原本就生活在自然中的原住民工班來說，是非常稀鬆平常的事；倒是對於一直生活在都會大樓裡的志工們，想必是難能可貴的經驗！

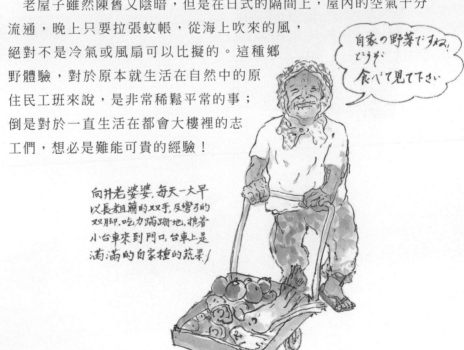

自家の野菜ですね、
どうぞ
食べて見て下さい

向井老婆婆，每天一大早以長粗繭的双手，反彎弓的双脚，吃力蹣跚地，推著小台車到門口，台車上是滿滿的自家種的蔬菜！

上山找木頭

　　村老大向井先生還是每天來海邊督導種子船的進度，很擔心會趕不上藝術祭7月20日開幕。

　　「村子裡都是老人家，你們可不可以做一條好走的步道，讓人比較容易進到種子船裡面？」他一邊說著一邊用手勢比畫著。

　　我非常同意他的建議，而正當大家苦惱要到哪裡找木料時，村裡的向谷先生駕著他的拖拉車經過，得知原委後笑著說：

　　「這個嘛！簡單！簡單！山上多的是！」

　　原來向谷先生有一大片的橄欖園和樹林在山上。大夥兒開著野村

先生那部有些變形的吊卡，跟著向谷先生到他的地盤去了。雖然他說只要我們需要，那些檜木都可以砍來使用，不過我們還是選擇了使用已經枯朽的樹木，因為這是春天我們在台東海邊對著那群漂流木，已經決定和承諾的創作理念。

　　可憐的吊卡被堆了滿滿的木頭，喀吱喀吱地一路從橄欖園的小徑，繞過幾條危險彎道回到甲生村。

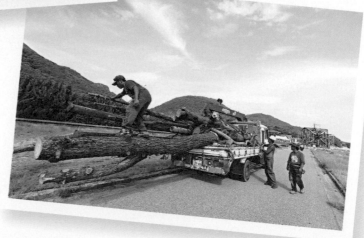

豐島美術館與星空夫景

　　越過滿是橄欖樹與柑橘樹的山丘，是一整片美麗的梯田，順著山形滑向海岸。站在山崗上可以遠眺唐櫃港，山谷間有一座白色圓穹建築，那是美麗又特別的豐島美術館，由建築師西澤立衛與藝術家內藤禮，於2010年共同創作的作品。

　　因豐島有豐沛的地下泉水，以一顆猶如地底冒出的巨大水珠，來詮釋人與自然的關係。從半遮掩在山坡裡的售票屋開始，一路引導參觀者順著蜿蜒的路徑，不自覺中從開闊的花園景觀進入幽靜的樹林中，沿著山壁將我們帶到作品入口處，一顆水件船的建築以低調的姿態隱藏在樹林間。

　　脫了鞋子從狹窄的入口進入時，看到的是沒有任何一件藝術品的灰白空間，只有一顆顆晶瑩剔透的水珠從地面上冒出來，順著地面的起伏滾動，滑落入低處的孔洞，發出微微的聲響，風，透過上方兩個大小的橢圓形孔洞吹了進來，在曲面空間中輕輕地流動；光，也透過圓洞，在地面上映著兩片圓形白光緩緩移動；線，在風與光的吹拂與照射下，在空間和地面上畫出柔軟的曲線，參觀者小心翼翼地踮著腳尖走著，深怕踩到滾動的水珠子；或是安靜地躺在角落，這裡就像是一個寂靜靈修的聖所。

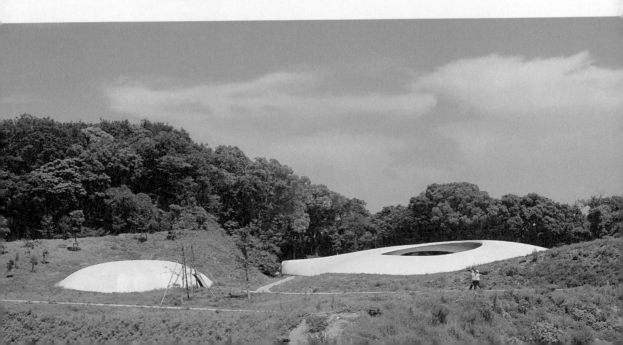

中午，我和兒子到港邊的一間柑仔店吃章魚燒，年邁的婆婆燒得一手道地的口味，加上章魚都是當天清晨剛捕撈上來的，父子倆拿著章魚燒，邊吃邊往北邊步行，經過小村落看看其他作品。

西班牙藝術家的《沒有勝利者》，在一所中學校的籃球場旁，以豐島的島形及數個籃框改裝一座籃球架，許多的籃球放在球架下方，一個個球往籃板上丟時，看起來比較像日本的電玩柏青哥。

再往北走到一處偏遠的海邊，有知名的法國藝術家布魯坦斯基的《心之音》，一間小小的黑色碳化木屋，吸引從世界各地前來的藝術朝聖者，屋內幾位年輕著白袍戴白手套的小蝦隊志工，乍看像是一間醫療院所，打開一扇小門，進入不見底的長廊，四處掛著無數大小加框的黑色鏡子，異常陰暗，感覺到身體被震耳欲聾的心跳聲緊緊包覆著，好奇的步向前，欲探索更深的暗黑處時，卻又因被巨大的心跳聲震動滲入到骨子裡，而會害怕退縮。布魯坦斯基的作品一向震撼逼人，《心之音》已收集了近兩萬人的心跳聲，而且現在仍持續增加中。退出暗黑的展間，隔壁是另一間純白無瑕的房間，可一邊錄製自己的心跳聲，一邊眺望長窗外寂靜無聲的海景，從黑暗世界充滿他人的心跳，突然轉換到光明世界只剩下自己的心跳，似乎與世界脈動隔絕，令人無比驚悚。

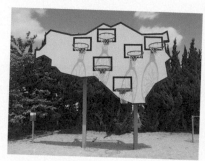

豐島《沒有勝利者》的籃球架等待大家來投球不進。

下午五點，岡崎先生的雜貨店裡，照樣擠滿了各種膚色的客人，岡崎先生一如往常眉開眼笑地跟大家打招呼，今天他似乎特別高興，因

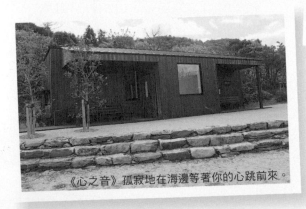

《心之音》孤寂地在海邊等著你的心跳前來。

為老闆娘也在，他非常驕傲跟大家介紹他的老婆——港邊雜貨店的美麗老闆娘，帶著幾分炫耀、口沫橫飛地敘說他們年輕時的羅曼史。

岡崎先生指著前方說：「甲生村後面的那一座山叫壇山，是豐島最高的山，從山頂上的瞭望台看下來，就是360度一望無際的瀨戶內海美景。年輕時，常常帶著女朋友到那裡約會。」說著說著又露出神氣的表情。「當然我老婆也是這樣追到的啊！」一邊說一邊叮叮噹噹敲打著收銀機，順便再摺了兩句生澀的英語。

女生們如癡如醉地聽著，開始鼓譟從車說要上山頂，雖然天色已晚，但一行十幾個人還是擠進車裡，在月光下摸黑直奔壇山。山路都是碎石子地，我們巔簸地爬到山頂，山雖然不高，但站在四面空曠風勢強勁的觀景台上，初夏的夜晚還是有些涼意，看著滿天的星星和海面上點點船燈，緩緩飄動的雲朵及飄浮的島嶼，在這難以言喻的海天融合美景中，已完全找不著地平線了！

木平台上沒有椅子，大家索性躺在木地板上仰望夜空，沉默中只聽得到風聲，仔細聆聽或許可以聽見星星們的天籟之聲，很久很沒有這種感覺了。在忙碌的生活中，我們一直在忽略周遭美好的事物。過不了多久，我們一個接一個，睡著了。

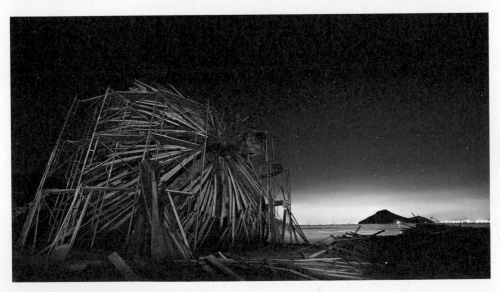

好個陽光的野村！

種子船的主骨幹完成，我們又必須開始尋找可利用的木料，作為種子船的表面材料，在幾座島上遍尋不著，非常焦慮，最後終於在小豆島上找到了！一間位於城中的製材所願意提供許多邊材廢料，這真的是令人高興的消息！野村先生又義不容辭地將他最重要的吃飯傢伙——「吊卡」借給我們。那一天早上，我和依苓兩人開著這部吊卡，登上渡輪，直奔小豆島的製材所。

小豆島是瀨戶內海第二大的島嶼，街道密集，人口較多，生活機能便利許多，但比起豐島，少了一股恬靜的魅力。小豆島盛產橄欖、芝麻、醬油及優質的花崗岩，「大阪城」就是以此地的花崗岩建造而成的。島上水源充沛、農作豐富，數量可觀的藝術作品散佈在整座島上，包括另一位優秀的台灣藝術家王文志的作品《小豆島之光》就坐落在中部地區。而北邊的一所廢棄小學「福田國小」，改建為「福武House」，丘如華老師帶台灣年輕藝術家學員參加的亞洲藝術論壇就在此舉行。

我們到了製材所，現在的老闆應該已經是第三代或第四代了，從院子裡設置的家族神社，悠久歷史可略窺一二。沒一會兒功夫，就堆得一卡車的邊材，多到快滿出來，壓得這部可憐的老吊卡幾乎快貼著地面匍匐前進。港口邊上有一件作品——《太陽的贈禮》，

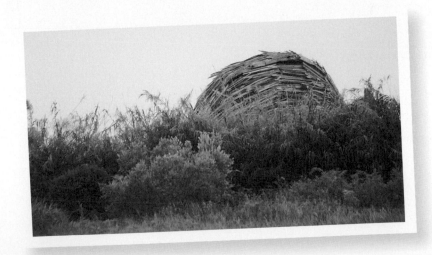

出自於韓國藝術家崔正化，一片片橄欖葉上頭鏤刻著孩子們的夢想與祝福話語，再由葉子圍繞而成一圈桂冠。我們就在這金色桂冠的目送之下，滿載回航！

　回到豐島，下了渡輪，將邊材從港口運往甲生海邊，烈日依然高照。吊卡像老牛拉車般吃力地越過山林間，當我們從最後一處山頭穿出，我驚訝的發現，種子船已經高得冒出海邊樹林的樹梢了！遠遠地就可以看到有一座碩壯骨架的東西躺在海邊！身旁的依苓臉上泛著笑容（有淚嗎？）我確信，此時此刻我們都已經深深地愛上這裡了。

　努力運載沉重木材的吊卡，喀吱喀吱地爬到種子船邊，吐了最後一口氣癱在路旁，周圍響起了一陣歡呼聲，志工小伙子們迅速地將邊材搬卸下來，老牛吊卡才慢慢從扁垮的身子回復成原來的形狀。「糟糕！屁股怎麼全變形了？」大家都臉色慘綠面面相覷，此時，看到瀟灑的野村開著另一部卡車，越過了山頭朝這裡過來了！瞬間，大夥兒一溜煙地逃光！海邊只留下疲憊不堪，傷痕累累的吊卡，和滿臉內疚尷尬不已的依苓和我，心想著：「天啊！這下要賠慘了！」我既是抱歉又是擔心，野村先生跳下車，我還來不及解釋時，滿臉笑容的他說：

　「哇噻！這老傢伙竟然可以跑那麼遠，還載了那麼多的木頭回來，厲害！厲害！」野村拍了拍它的屁股說著，「屁股的形狀也不一樣了，不愧是藝術家，連開過的車子也會變漂亮！」

　哇！我傻笑著猛點頭，不懂日語的依苓在旁聽得一頭霧水。好一個陽光的野村！謝謝你！

NHK來訪

下午，日本NHK的常井小姐來採訪種子船的建構，因為是國際新聞台的專訪，提高了不少士氣，突然之間大夥兒覺得小島的邊緣和世界中心接軌了！對於長年被汙名化的豐島島民來說，藝術祭是何等重要，這是一個可以透過藝術吸引外界的人前來，同時認識島上人事物與生活點滴，並讓島民重新找回信心的契機。

特別是這個偏遠的甲生村，這裡除了有我們的《跨越國境・海》計畫，和美國的《大竹子》計畫外，還有日本藝術家鹽田千春，在

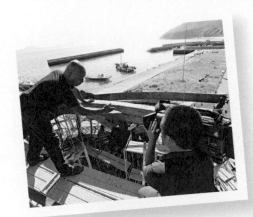

一處荒廢的公民會館裡，以收集島上的舊門窗，製作一條長長的記憶隧道，叫做《遙遠的記憶》，而漂浮在岸邊的是一艘由舊漁船改裝的鏡子船，則是澳洲藝術家Craig Walsh與日本藝術家Hiromi Tango聯手合作的佳作。

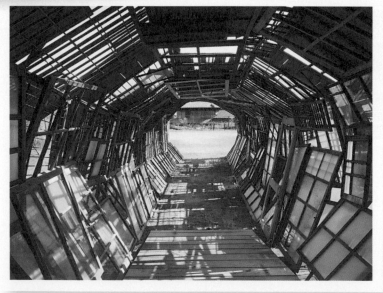

《遙遠的記憶》長隧道裡，幾百扇的窗關也關不完。

番薯仔與馬鈴薯妞

　　從第一天起，阿順就架設了一台攝影機，拍攝日出日落之間持續成長中的種子船。幾乎同一天起，美國藝術家Mike和Doug Starn兩兄弟率領約二十人的團隊，在山坡竹林間以攀爬的施工方式，架構他們的大竹子計畫。兩個團隊似乎默默較勁著，每天雙方的斥候兵，總是會悄悄地潛伏對方基地勘查進度。我方基地炎熱，但是對方因處潮濕林間，蚊蟲特別多，遠方就可以看到燻蚊的白煙從林間裊裊升起。雖然如此，聽說他們的成員陸續住院吊點滴，看來台灣番薯仔們比美國馬鈴薯條耐操。不過，馬鈴薯妞穿著比基尼裝，以卓越的攀登技術，在竹子間以登山繩索靈巧地如《臥虎藏龍》中李慕白和玉嬌龍來回穿梭，真是令人嘆為觀止。

　　收工後，只見著三點式的馬鈴薯妞們，直奔夕陽下的金色沙灘，化身為美人魚躍入海波中，而我們的番薯仔們也匆匆收工，著短褲裸露赤銅色的上身，如飛蛾撲火似地一窩蜂尾隨奔去，跑在前頭的不又是豐島新傳說中的好運之神子立嗎？陣陣的嘻笑聲從春波蕩漾的海上傳來，真是一場希臘神話中的「諸神的黃昏野宴」，這是番薯仔們每天辛勞後最大的期待！

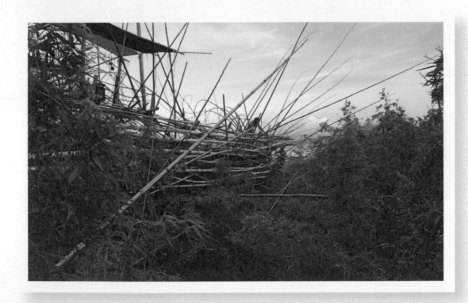

路燈下的排練功課

　　種子船的施作工程進入倒數階段，大家都加足火力努力工作著。差事劇團的鍾喬老師和秀珣、美惠、美伎四人抵達甲生，開始帶領志工們，展開每一個晚餐後昏黃路燈下的排練功課。

　　秀珣鄉土味十足，在汗珠揮灑狂亂舞動的髮叢下，是瞠目的雙眼及充滿戲劇性的表情，她總以充滿能量如陣頭般的肢體語言，震撼大地。美惠擅長琵琶與洞簫，尤其哀怨婉約的南管聲調，更是絲絲扣人心弦，催人熱淚。美伎是婀娜多姿的舞者，她細膩的手足動作及豐富表情總能虜獲眾人目光。

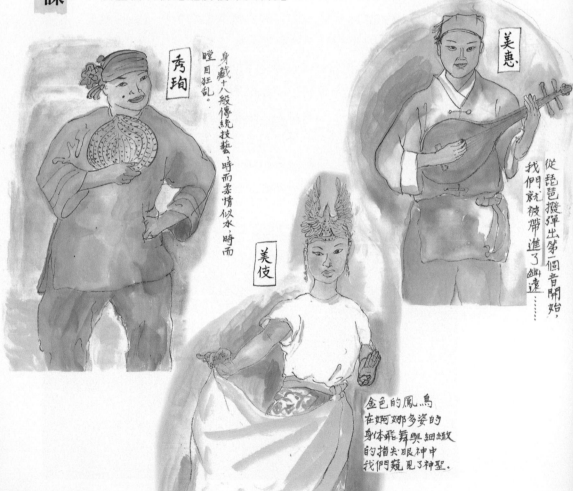

秀珣

身戴十八般傳統技藝，時而柔情似水，時而瞠目狂亂。

美惠

從琵琶撥彈出第一個音開始，我們就被帶進了幽遠……

美伎

金色的鳳鳥在婀娜多姿的身体飛舞與細緻的指尖眼神中我們窺見了神聖。

細節打理

經過將近三週馬不停蹄的工作，種子船已大體成形，離藝術祭開幕時日不遠了。

天氣照樣熾熱，每個人都曬得黝黑，但仍馬不停蹄地做細部整理，倒是美國團隊還是一副輕鬆樣，常常休息辦派對，他們的確有很多的「美國時間」，羨慕死了。

正午，炎熱的豔陽下，只見多情郎子立扛著大陽傘往海邊走去，工班的弟兄們好奇尾隨，原來是準備給洋妞們乘涼的，哪知到了沙灘上才看到她們被兩部水上摩托車載走了，望著遠處飆速濺起的水花，我們只能搭著落寞的子立，拍拍他的肩膀說：「兄弟，工作去吧！」

阿坤以剩下的鐵材焊接成一尾蘭嶼大鰺魚，裝飾在種子船入口的右側；接著焊接了一片鏤空TAIWAN字樣的鐵板片，掛裝於種子船內部。

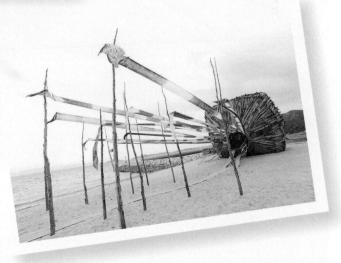

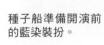
種子船準備開演前的藍染裝扮。

枯木幹在阿利和達鬼的鏈鋸下，很快地變身為兩條斜坡道，另外在沙灘上延伸出長長的步道，如船在海面行駛時拖曳出的水紋，在一根根矗立於沙灘上的龍柏樹幹間，我們做出了一條便於老人家行走與登船的路徑。

　　看著那位九十一歲高齡的老婆婆順利登上種子船後，大夥兒高興地相互擊掌歡呼，嚴肅的村老大終於也露出燦爛的笑容。路徑連結到矮波堤的閘門處，我們鋪設一塊大木板當作玄關，兩側立著由木雕高手譽琪和怡婷，以拾得的樟木頭聯手雕成的兩座獅獸像，巧的是開口與閉口的獅獸，正與波堤閘門上的警示牌「開啟之後莫忘關閉」警語相一致。

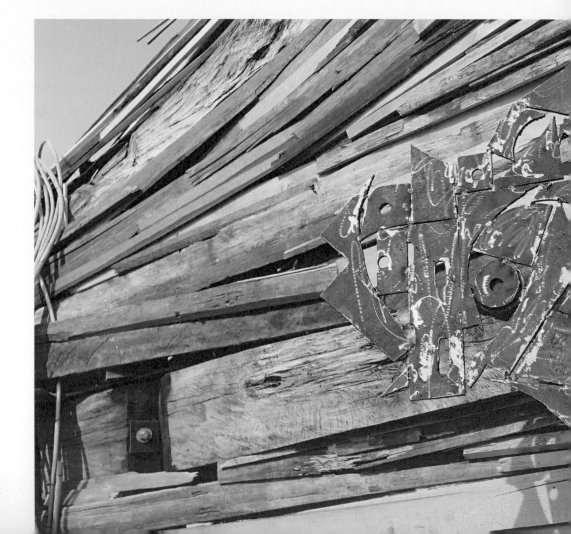

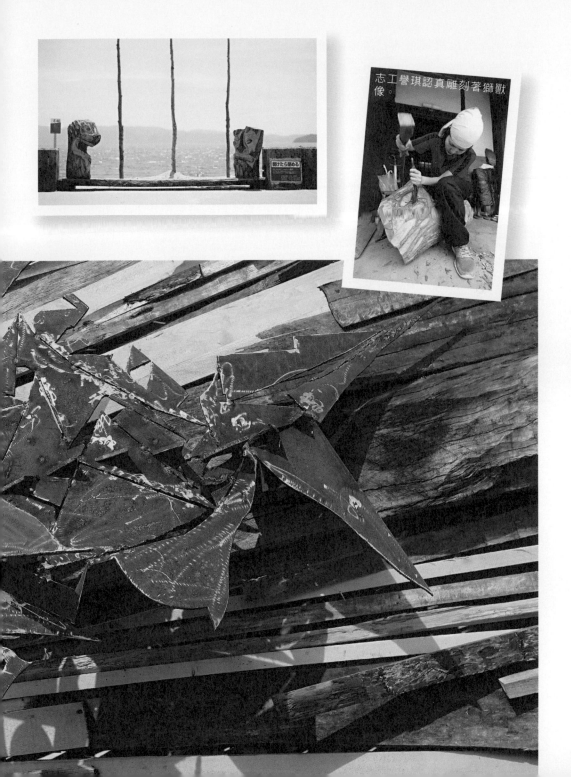

志工譽琪認真雕刻著獅獸像。

參觀竹子船

　　因離開台灣已將近兩個月，於是利用空檔，匆匆回台三天兩夜，再回來時，大夥們已經做完了出乎意料之外的大量收尾工作。

　　沙灘上，「天啊！是西瓜耶！」盧鈺說。我們這才發現，這段時間在種子船四周沙灘上，開始長出了小小的西瓜，那是大家在沙灘上隨意吐出的西瓜籽！沒想到才幾天就長出小西瓜來，生命的奇妙韌性真令人感動。

　　藍染布幔一條條被拉起形成一片飄動的浪潮；在種子船入口處，懸吊掛於銅鑼上方的是，台北日僑學校的小朋友們用心折疊的七彩繽紛小紙鶴；下方擺放著開工挖地基時挖出的一塊岩石，因為根據客家人的說法，這就是伯公或土地公！

　　傍晚的陽光透過板片間隙，在種子船的內部空間中，放射出萬丈光芒，與上方以黑白臉象徵日夜的海女神人偶，雙臂展開的藍色薄紗隨風輕飄如湛藍海洋，及分掛兩側的千里眼和順風耳，我們完成了一座神聖的空間。

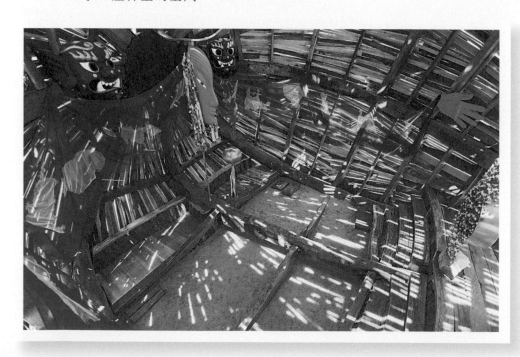

　　最後，這是個祕密：我把與那國島比川海灘上拾得的那粒種子，埋在種子船內部的沙地裡。在一個虛空中的子宮中，一粒種子的漂航，等待著床發芽。

　　趁著天色還明亮，約了建享、鍾喬和昨天剛從台灣特地趕來參加開幕的阿茂老師，登上美國團隊的大竹子作品，他們聰明地利用竹林為結構，搭建一條往上登爬的竹子路徑，一艘竹船不可思議地懸浮在十五公尺高的竹林上，這是一件非常棒的作品！

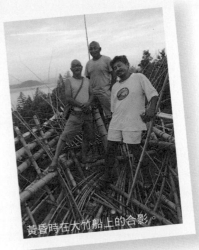

台北日僑學校的小朋友們折疊
出美麗的祈福紙鶴。

黃昏時在大竹船上的合影。

不過，噓～偷偷地跟你講，聽說，只是聽說的喔！大竹子本來不是要搭竹船，是他們的斥候兵有一天來探軍情，發現我們的種子船很酷，所以就決定改了計畫，打造了一艘也很酷的竹子船，不管過程如何，它絕對是一件了不起的作品，不過，這檔祕密就只對你講，你不要跟別人說喔！

我們喝著啤酒站在竹子船船頭上，遠眺下方變得像小小模型的村子及種子船，酒精作祟下，站在這麼高又不停搖晃的地方，只能說的確讓人心跳加速、兩腿發軟！聽說，滿月的昨晚，一名美國隊的成員就在這裡向他的女友求婚得逞！我想，如果被拒絕的話，從這個高度往下跳是會鬧人命的！

突然間，從側邊懸空處竄出一位穿著比基尼的可愛金髮妞，好奇地探頭往下瞧，哇噻！還有一男一女以簡單的攀岩裝備，身子騰空掛著，熟練地以尼龍繩索綑綁竹子，還可以放開雙手和我們打招呼。我相信他們跟我們一樣沒有設計稿，在自然環境中完全靠著直覺的本能，和身體的反應來因應創作。

再過兩天就要開幕了，他們竟然還邊喝著啤酒，輕鬆地說還要製作兩個禮拜才能完成。美國團隊的確是以天真玩樂的心情在創作。對於藝術創作這件事，或許我太沉重看待了？我思索著。在已暗黑的竹林中，我們小心翼翼地走在因露水而溼滑的路徑上，透過明亮的月光，摸索著回程的路。

豐島甲生的沙灘上，一顆顆的小西瓜，探頭般冒了出來，好奇地看著大海還有那顆如古老海生物的種子船。

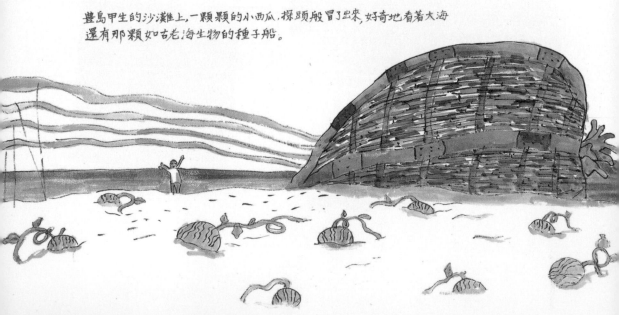

種子船完工

　　最後一塊板片在達鬼用力一擊，釘入種子船的同時，大夥兒忍不住高聲歡呼起來，一個多月來的辛勞，此刻煙消雲散化為甘甜的果實。大家一起興奮地站在種子船前面大合照，在這張照片裡阿順總算也入鏡了！

　　當夕陽落入海的另一端，種子船外沙灘上升起了燒烤營火，村民們也陸續帶著家常菜和清酒來到沙灘，阿哲因一通電話，也風情萬種背著吉他，遠從兩千多公里的與那國島專程趕來。

　　是時候該放天燈了！村民們好奇地看著準備好的三人只天燈，他們一邊謙虛的說字寫得不好看，卻也興致勃勃地在天燈上寫了滿滿的祝福語。村老大提醒說：「今晚風從山往海吹，天燈往海的方向飄會比較安全吧？」我摀著嘴心裡暗忖，咦？海上不是有很多油輪嗎？

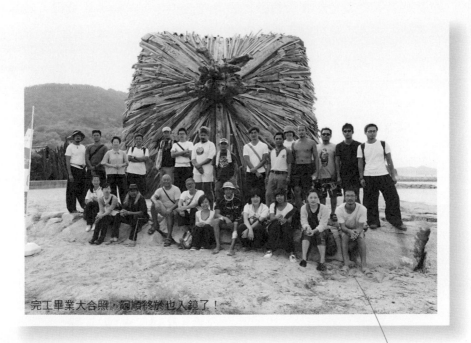

完工畢業大合照，阿順終於也入鏡了！

阿順

看著天燈裡的煤油金紙燃著火光，火的熱氣漸漸地將天燈鼓漲了起來，晃動著金色火光的天燈，在滿天星星的夜空裡冉冉飄起，素樸的村民們都雙手合十，口中念念有詞的看著越行越遠的三盞天燈，而我呢？也祈禱著天神保佑，千萬不要讓天燈們掉落到油輪上面啊！最後看著三個小光點沒入夜空中，我才鬆了一大口氣。

　　村民對工班們的海鮮野味料理讚不絕口，更沒想到這些食材就是在村子的海邊採集捕獲的，不同的飲食文化交流，就在高粱酒與清酒的乾杯聲中展開。村老大最開心了，他打從種子船的建構的第一天起，就幾乎每天固定在屋簷的陰涼處看著它成長。

　　正當大家酒酣耳熱時，依苓、依利思兄弟兩人唱起好聽的原住民歌曲，嘹亮的歌聲迴盪甲生村，大夥兒也就順勢拉起村裡的阿公阿嬤，手牽手繞著營火跳起山地舞，一曲又一曲，一圈又一圈的直到體力不支倒地；另一堆人則圍著阿哲，聆聽他從指尖撥彈出的美麗旋律，伴著動人的歌聲，我想一個熱情單純的靈魂，是可以從他的聲音中感受到的。

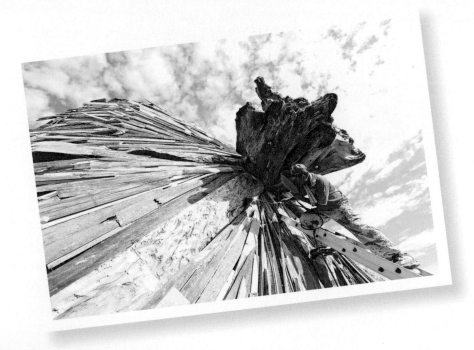

　　夜深曲終人散後，圓穹夜幕底下的沙灘上，由來自台灣的受難漂流木，在這遙遠的豐島上架構出的種子船旁，只剩餘燼在木頭裡霹啪作響，和漲潮碎浪嘩啦嘩啦聲。此時，是一種無比靜默的氛圍。我遠遠看到片山小姐獨自一人在矮堤防上操作電腦，漆黑的環境裡，螢幕的光照著她專注的表情。

　　我趨近打破了靜默：「Miki（是她的小名），這麼晚了還在工作喔？」她有些吃驚猛然回頭，漆黑中認出是我，她展開一貫的靦腆笑容說：「是啊！藝術祭快要開幕了，要安排的事情很多哪！，要趕快處理才行。」我坐在她旁邊望著前方的種子船繼續說：「這一次多虧了妳和下岡先生的幫忙，種子船才能如期完成，謝謝妳喔！當然，還有這段時間，台灣團隊的生活與工作習慣，希望沒造成你們及村子的不便才好。」片山小姐聽了後，以日本人慣有的謙和態度，一面點頭一面搖手說：「不會！不會！村子裡的老人家都很喜歡你們，連豐島其他地方都對台灣來的藝術團隊，印象非常好。而且工班們真的很厲害，志工們都很認真，我們沒幫到什麼啦！」

　　我腦海裡浮現的畫面，盡是阿邦的體貼笑容、子立的柔情眼神與紅色短褲……。來自北海道的片山小姐，縱使有很強烈的感受時，都能保持著穩定的情緒應對，她繼續說著：「真的很想去台灣看看啊！」從她輕聲淡淡的口吻中可以感覺到，或許因為大家在此行的所作所為，讓「台灣」有了一種新的特殊氣息，更加吸引她了吧！

點燃美麗的天燈。

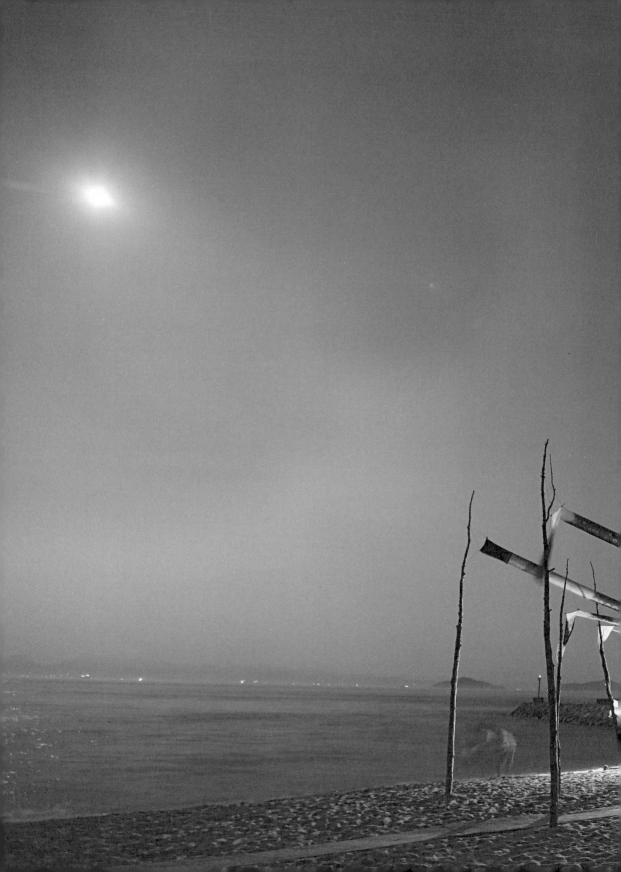

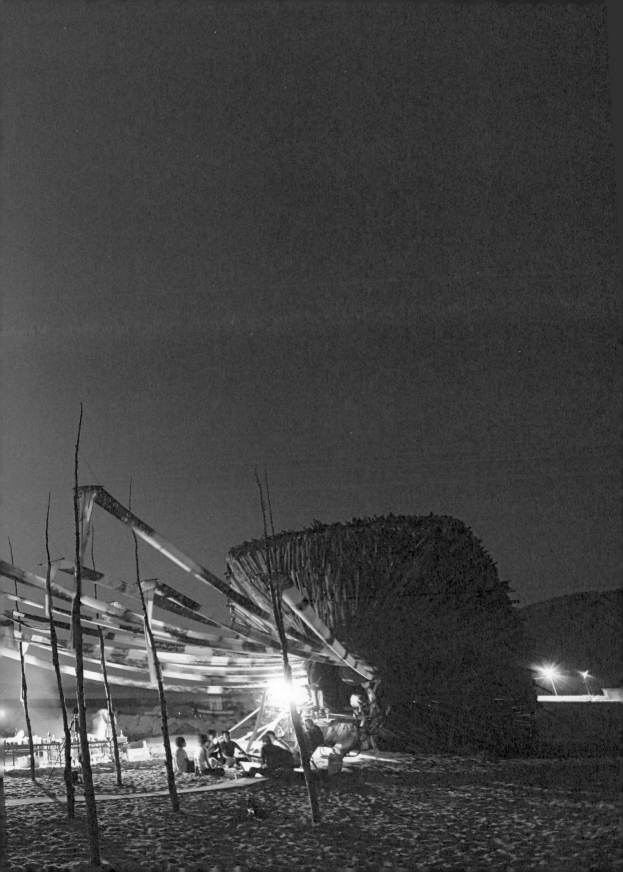

紙上電影

種子船的誕生

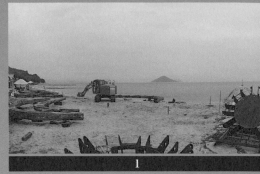
1
依苓的怪手整地中

4
安裝平行骨架

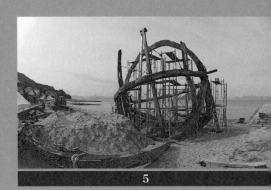
5
堆起沙堆，安裝上方骨架

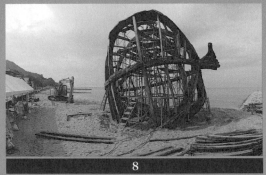
8
安裝肋骨

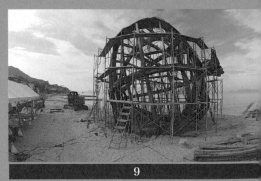
9
搭設外部鷹架

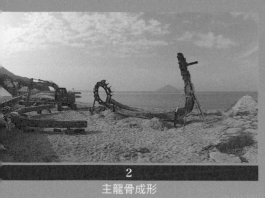

2

主龍骨成形

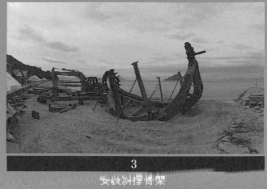

3

安裝外撐肯架

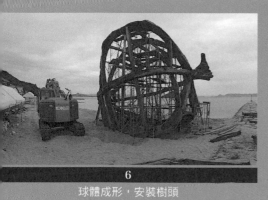

6

球體成形，安裝樹頭

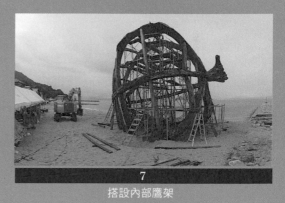

7

搭設內部鷹架

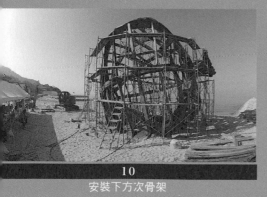

10

安裝下方次骨架

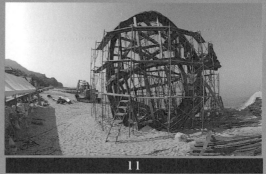

11

安裝上方次骨架

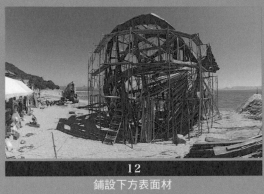

12

鋪設下方表面材

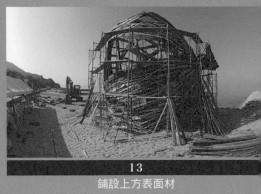

13

鋪設上方表面材

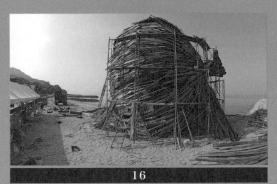

16

鋪設內部地板

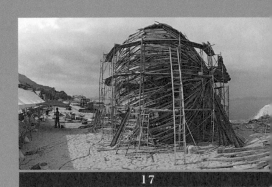

17

搭設入口斜坡

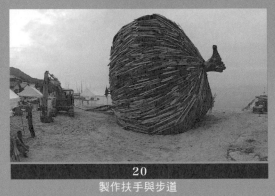

20

製作扶手與步道

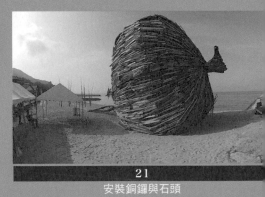

21

安裝銅鑼與石頭

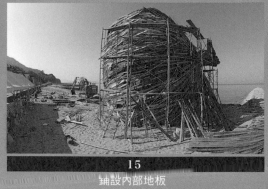

14
修飾表面材

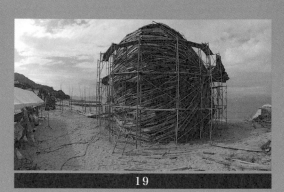

15
鋪設內部地板

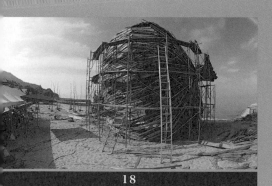

18
製作台灣字樣與蘭嶼大鰮魚

19
安裝龍柏樹幹，拆除鷹架

22
安裝藍染布

23
場地整理復原

第六話
遶境巡禮。

淡淡灰藍色的前夕

　　明天就是開幕了，經過了許多個挑燈夜戰排練的日子，累壞了這些志工小朋友們，鍾喬老師特別讓他們放一天假，好好休息。今天傍晚海面上有著薄霧，淡淡的灰藍色，從海邊傳來很好聽的琵琶琴聲，遠遠看到美惠獨自坐在海堤的岩石上，望著遠方的男木島，彈著琴，哼著不知是什麼曲目的歌謠，我小心翼翼地趨近她的後方，踩在碎浪上，聆聽著略帶憂傷的歌聲，令人陶醉。

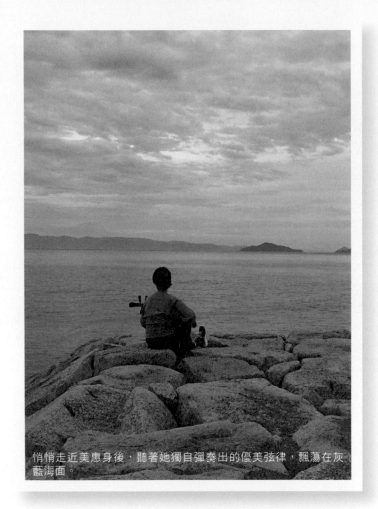

悄悄走近美惠身後，聽著她獨自彈奏出的優美弦律，飄蕩在灰藍海面。

永恆，在充滿光點的種子船內

　　天氣晴朗豔陽高照，第二屆瀨戶內國際藝術祭正式開幕了，各方藝術界的好漢雲集高松港，今年以孟加拉文化為主題的會場，充滿南亞的色彩與香料味。

　　策展人北川富朗先生同樣穿著白西裝、頭戴草帽，帶著孟加拉文化部長一行人，大陣仗地來參觀種子船。原本寧靜的小漁村，突然之間人潮簇擁，變得熱鬧非凡，人群中偶爾遇到從台灣來的遊客，讓大夥兒更是高興。

　　今天下午將舉行劇團的首場表演，鍾喬以團長的身份，向即將上場的團員們耳提面命，對於志工們來說，他們的劇場舞台初體驗竟然是在國際性藝術舞台上！真的很不簡單。雖然大家都已經排練許久了，但是從他們的表情中，仍可感覺到莫大的壓力；而老練的秀珣、美伎、美惠三人，則老神在在地閉目養神著。

美伎在充滿光線的種子船內翩翩起舞。

誒諧的梨園劇，在種子船的舞台上演。

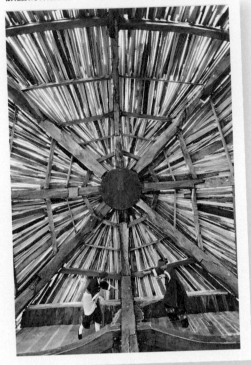

下午三點左右，種子船內已經坐滿了人，擠不進去的人只好從外面往隙縫裡頭瞧，儘管海灘沙地上是攝氏三十幾度的高溫，但是在種子船裡面，卻是異常涼快。

「咚！」一聲，台灣銅鑼的渾厚低鳴聲響起，好戲開鑼！

美伎吹起了洞簫，悠遠的簫聲接續銅鑼的餘音，夾雜著海潮聲，穿梭在灑滿光點的種子船內，而當美惠的琵琶彈撥出第一個音時，濃郁的台灣韻味更加瀰漫開來……，優雅哀怨的南管詩句，透過洗練的唱腔，挑撥聽眾深沉的記憶，與每一個人的靈魂深度共鳴著。

第二場是以誒諧的梨園劇劇碼，演出天災人禍下的環境問題。在鍾喬的清脆響板與木魚聲中，秀玽與美惠穿著藍衫，打扮成老漁民夫婦粉墨登場，隨著聲音的節奏，以幽默肢體動作，及「殺殺殺，殺係咪！歐歐歐，歐伊係！」等簡單的日語對話，不僅惹得大家哄堂大笑，也自然參與了演出；之後登場的是美伎，從一個旅行中的女孩朗讀一封家書開始，最後化身為美麗的金色舞鳥，在象徵黑潮的中央主龍骨上，以輕快華麗的舞姿，由慢舞步漸轉為快節奏，光點在她身上的亮片閃閃發光！就在眾人的屏息凝視中，金色舞鳥倏地高高躍起，響板木

魚的最後一聲「叩！」，時間凝結，她緩緩墜落，香消玉殞。

　充滿光點的種子船內，頓時鴉雀無聲，似乎經過了一輩子的時間，我只聽見剛才的銅鑼聲、左側遠方古剎傳來的鐘聲、右邊山丘上神社的搖鈴聲、嘩啦碎浪牽著海平線上大船的嗚嗚汽笛聲、一根根橫躺半空中漂流木的低吟聲、每一個觀眾的心跳聲……，被吹進來的海風交織環繞於種子船內，又向

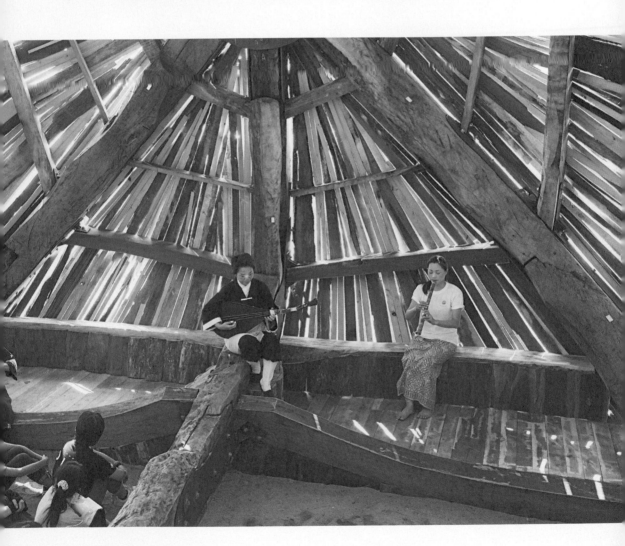

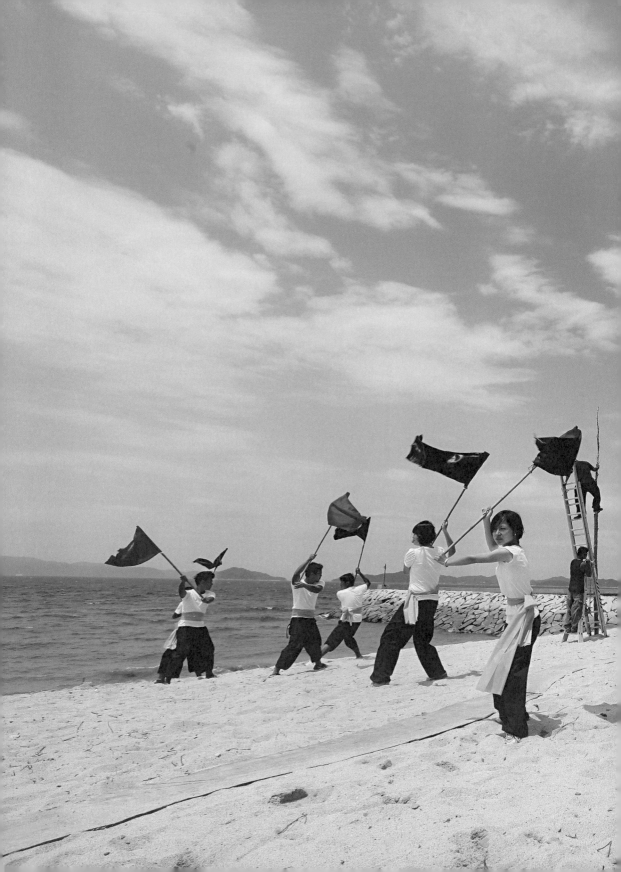

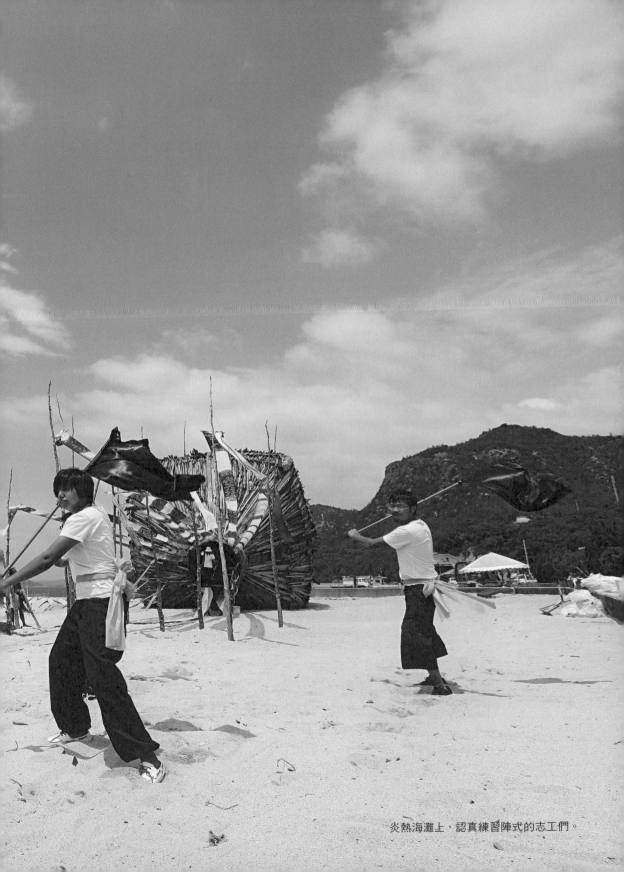

炎熱海灘上，認真練習陣式的志工們。

著四方擴散出去……。在這永恆的一刻，如雷的掌聲瞬間劃破了寂靜。

謝幕後，我端出台灣陶藝家章格銘的「迷工」茶具，泡了壺台灣阿里山凍頂烏龍茶，加上好吃的台灣土鳳梨酥，分享在座的觀眾，也將時間留給團員們準備下一個節目，稍作休憩。

當劇團一切就緒後，首先是「最後的漁夫」山坂先生駕駛著他的漁船，載著「千里眼」與「順風耳」，飛奔在海面上；「日夜海女神」則立於沙灘上，海風將藍紗及藍染布幔吹得鼓鼓的。當觀眾魚貫地步出種子船時，分別持著黑旗與紅旗的年輕志工們，在海女神的注目和鼓聲中，展開一場塵土飛揚的善惡對決。

緯宗高高舉著金色棋盤腳種子造型的龍珠，海風強勁，引領大家往港邊移動，後頭跟著兩只轉輪花鼓傘，及千里眼、順風耳，最後壓隊的是由靖智吃力撐著的日夜海女神，海女神兩側的大片藍紗布幔，被海風吹起如一大片在藍天上盪漾的海。

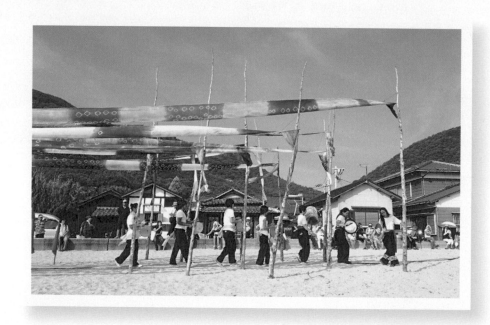

　　我擔心他撐不住，雙手抱著靖智的腰邊幫他打氣說：「撐住！撐住！絕對不能讓海女神倒下！」漲紅著臉的靖智，緊握著撐桿喊著：「放心！老爸！我可以的！」聽著孩子微微顫抖的吶喊聲，看著他以跨馬步的雙腳撐著弓形的身子，讓海女神能莊嚴不動的定位後，我濕紅了眼眶。

　　隨後，驅魔避邪的大鼓花陣儀式，就在神社的山丘下開演。幾乎靈魂出竅的秀旬，敲擊掛在她胸前的大鼓，以乩童的架勢狂亂地拋甩烏黑長髮，似狂風巨浪，似滾滾黑雲的濕婆大神降靈，四位女生代表東西南北四方與春夏秋冬四季，盧鈺、向潔、怡婷及馨甡，腰繫黃布帶，手持小銅鑼，繞著陣式中央的轉輪傘，在霹靂啪啦的鞭炮聲中，不停地跳躍與變換方位。

　　沒想到這在台灣已逐漸式微的傳統儀式，竟然可以在異國他鄉風光上演，看著在火紅晚霞夾帶強勁海風中，賣力演出的台灣子弟們，我心中充滿著難以言喻的感激！或許是很久很久以來，孕育在台灣的歷史脈絡及文化底蘊，在這地方透過每一個人的身體與心靈，迸發出來的力量。

　　在這裡，扎扎實實地看到了無可限量的台灣生命力！

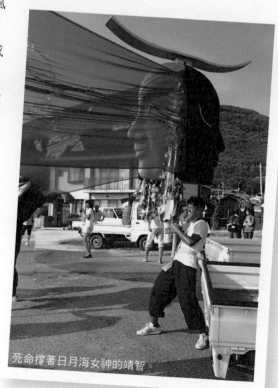

死命撐著日月海女神的靖智。

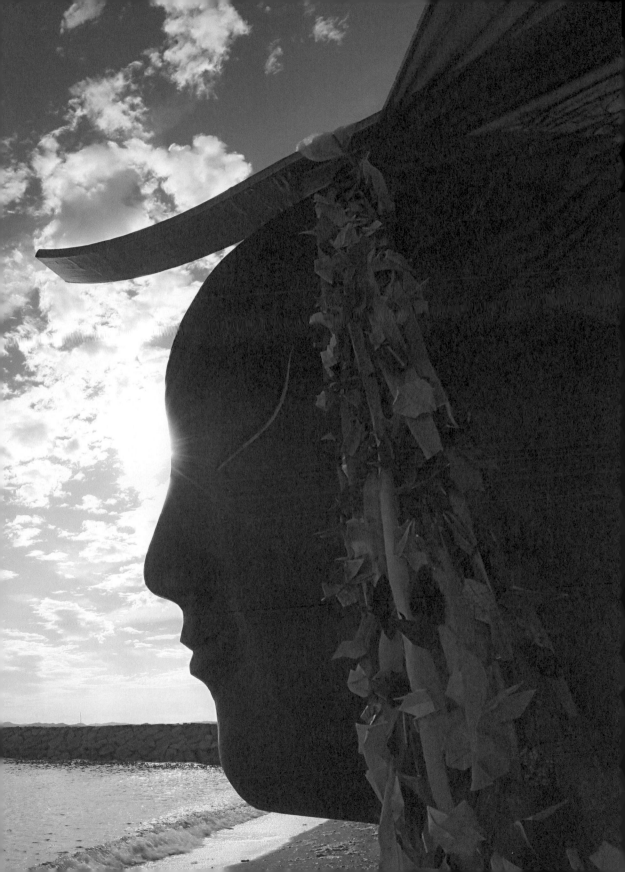

在桃太郎的惡魔島，懷想我的祕密基地

　　家喻戶曉的日本傳說故事「桃太郎」，征討惡魔的鬼島，就是女木島。以前這裡常有海盜出沒，山頂上還遺留著很多當時盜賊藏匿的大洞窟。冬天，島上刮起冷冽強風，所以島上的民宅都較低矮，四周以礁岩堆砌比房子高的石垣牆圍繞，稱之為「Ode」，用來阻擋強勁海風，與澎湖的咾咕石牆相似，這裡是我們遶境巡禮的第二站。

　　早晨，我們分乘兩艘小船駛往女木島，日夜海女神與千里眼順風耳，分別站立於疾駛中的船上，是另一種媽祖渡海遶境的奇妙風景。當載著大神偶的小船抵達女木島的港口時，已有島民在遠處圍觀不敢靠近，或許跟神祇偶像有關，不過聽說，這島上的居民比較害羞，也有可能是數百年來，一直是生活在石垣牆後的因素吧？海堤上設置著許多海鷗圖像的鋁板，隨著海風吹的方向，一起擺動著，名之為「海鷗的停車場」。偶爾幾隻真實的海鷗飛來混於其中，形成有趣的畫面。

　　鬼島之館案內所，是島上的最大建築物，館內不僅有關於藝術祭與島內觀光的詳盡介紹，也提供簡單的傳統美食，所以也是一般遊客躲避烈日強風和填飽肚子的理想地點。沙灘上，有一座銅雕鋼琴作品，叫做「二十世紀的回想」，鋼琴上立著四支張著帆的桅杆，只見頭上綁著紅布巾的達鬼，坐在琴前的演奏椅上，煞有介事地彈奏了起來，作品內部有自動音樂播放裝置，一首首動人的鋼琴名曲遂流洩出來。

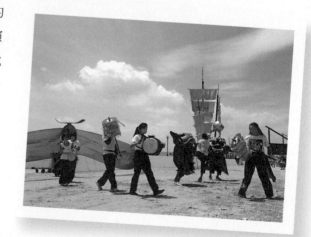

有鑑於之前在豐島的經驗，大夥兒先將日夜海女神大神偶固定在海邊，因為這裡的海風更強勁，恐不易操控大神偶。約莫十點，大家就集合在山坡上的神社廣場，從風化的石牆石階及周圍的巨大杉木看來，這應該是一間非常古老的神社吧？三兩害羞的村民和幾位路過的遊客，好奇地參與了太極拳和打坐的教學，樹蔭下涼快怡人，真是一個優質的靈修場所。

之後，先以大鼓花陣向神社神靈行禮，一路以敲擊鑼鼓想要吸引隱身在石垣牆後面的島民出來，不過效果不大，畢竟對於他們來說，這是非常陌生的陣仗。遶境行列進入一間由閒置老屋改建的表演場所，名叫MEGI HOUSE。在沒有隔間的屋內，只能從地板上障子拉門的軌跡，略知以前的隔間位置，漂亮的銅板蝕刻圖案，鑲嵌在屋內地板上，木質地板由屋內延伸至屋外，裡

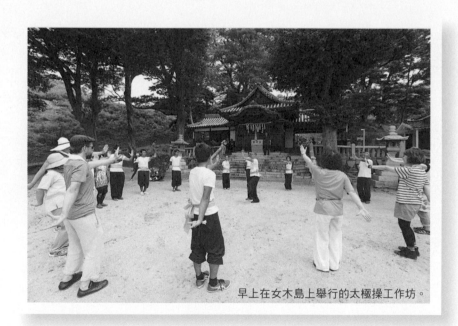

早上在女木島上舉行的太極操工作坊。

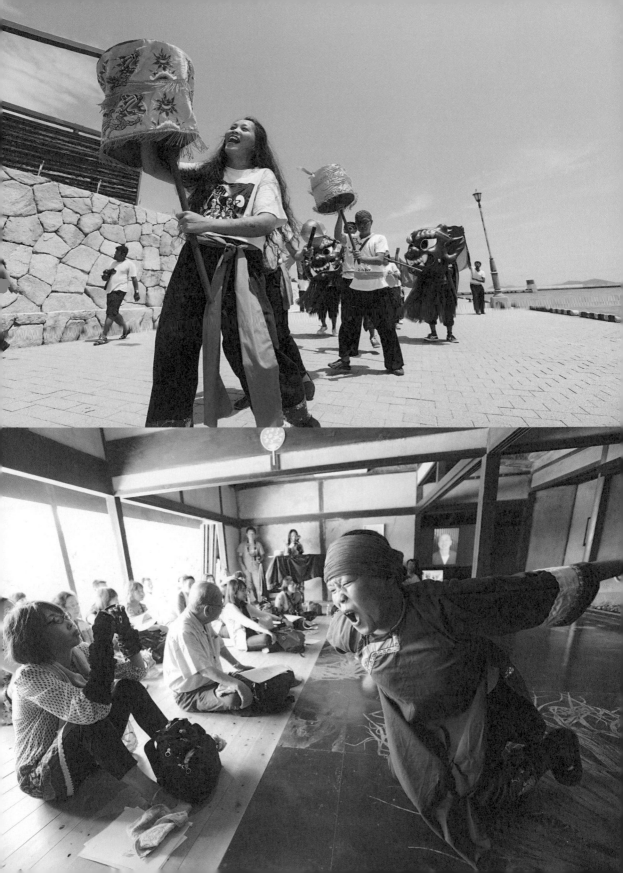

外連結一體，在此觀者和演出者是沒有界限的。遊客陸續進入，不大的空間很快就擠滿了人。團員們如同在種子船內一樣賣力的演出，只是這一回就在觀眾群裡表演，而且這個空間沒有漫射的光點，而是屋內的陰影與屋外刺眼的陽光，截然劃分為兩個世界。

最後，金色舞鳥從黑暗世界縱身躍入光明世界，美極了！紅旗黑旗對決的劇碼，就在鋼琴大帆船的作品邊展開，鑼鼓聲伴著廝殺吶喊聲中，依然聽得到從鋼琴裡傳來，動人悅耳的鋼琴名曲流暢著。這是鍾喬刻意安排呢？或是冥冥中注定如此？滾燙的沙灘讓每一個人都汗流浹背。轉輪傘在前頭引領著邊境隊伍，只要經過民宅門口，鑼鼓鞭炮齊聲大作，大鼓花陣起跳，斯文的下岡先生和小蝦隊的成員，也忍不住分別拿著轉輪傘，跟著狂野的秀珣跳了一段！

熱鬧的氣氛吸引了不少遊客圍觀，原來剛剛有一艘紅白色的渡輪載了不少乘客抵達，船來人來、船走人走也是島嶼的特色。活動結束後，只見每一位成員身上的白色T恤，都已濕答答地黏在皮膚上。

中午，大夥兒一起用餐後，因為離返回豐島的船班還有一段時間，難得有一整個下午可偷閒，大家就各自在島上閒逛參觀。女木島上有一片美麗金色沙灘的海水浴場，泳客不多，或許真的是烈日高照

的關係，大家都不想出門吧！兩側石垣牆的巷子很乾淨，而在層層石垣牆裡，風勢也小了許多。船開走後，這個漁村又回復寧靜的狀態，我想，如果沒有藝術祭的話，平時這裡應該也是少有人來吧？在千百年緩慢的島嶼生活步調中，到底藝術祭的介入是帶來了加持或干擾？這個疑問，在我看到石垣牆裡乾淨的花園菜圃，趴在牆上曬太陽的貓咪，還有彎著腰親切打招呼的老人家時，不停地在我腦海裡盤旋。漫步沉思中，路的那一頭出現一群穿著時髦的年輕人，看他們的打扮，推想應該是從都市來玩的吧？年輕人大口地吃著冰淇淋，大聲地喧嘩嬉笑，千百年的寧靜，霎那間崩解！

所謂「藝術創作」這件事，每一位創作者都有他自己的詮釋與定義，之於我，這件事一直是模糊不清的懵懂狀態。長年以來，或說記憶中的小時候吧，祂，（容我如此

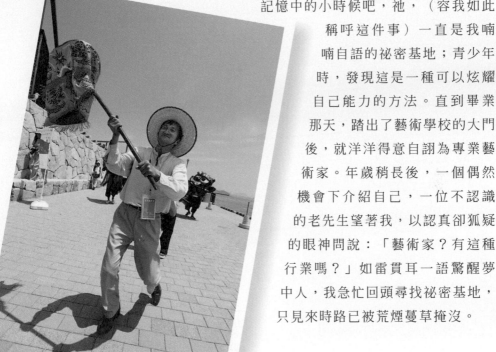

稱呼這件事）一直是我喃喃自語的祕密基地；青少年時，發現這是一種可以炫耀自己能力的方法。直到畢業那天，踏出了藝術學校的大門後，就洋洋得意自詡為專業藝術家。年歲稍長後，一個偶然機會下介紹自己，一位不認識的老先生望著我，以認真卻狐疑的眼神問說：「藝術家？有這種行業嗎？」如雷貫耳一語驚醒夢中人，我急忙回頭尋找祕密基地，只見來時路已被荒煙蔓草掩沒。

海也哭泣

大島

心碎

解剖台

連結的家：親切美術計劃

青空水族館

孩子的墓

納骨塔

醫療中心

連結的家 咖啡屋

像海龜媽媽帶海龜寶寶的小島

大島港

美麗的青松園

一座美麗而哀愁的小島，2013年還住著82位痲瘋病的阿公阿嬤，他們從小就被隔離在這小島上，與世隔絕。青松白砂蓝天碧海絕美的景色中，輕柔的樂聲，引領著老人家們踽踽而行，後面拖曳著一條長長的傷心的記憶…

N
S

一座揪心的島

　　清晨，當小船駛向大島時，心情是複雜的。當初主辦單位希望我們第三場的公演，能夠在較多遊客的直島演出，譬如像是熱鬧的直島宮浦港邊，但我和鍾喬只花三兩句話討論後，就婉拒了他們的美意，進而選擇了鮮少遊客，昔稱「痲瘋病之島」的大島做為演出點，島上只有少數幾位醫療看護人員和八十三位痲瘋病患老人家。

　　從高松港出發只要三十分鐘即可抵達這座島嶼，距離雖短，卻隔離了患者與他們的親人近九十年，從1907年日本實施痲瘋病隔離政策至1996年廢止為止。

　　這是一座形狀像是兩個小山丘相連，中間較平坦的長形島嶼，港口前還有兩座小小的島，像一隻母海龜帶著小海龜浮游在海面上。白色沙灘環繞全島，島上老松樹林立，看得出來經過悉心照顧。藝術祭期間外，一般人無法自由進出這個島嶼，必須組團申請通過許可後才能登陸，所以基本上島上很少會遇到遊客。若以「青松白砂」來形容瀨戶內海的景色，這裡是最貼切不過了。

　　〈親切美術計劃〉之一，是將路邊的一間小房子改裝成咖啡屋，提供患者與人交流的場所。患者利用自己種的蔬菜，做成美味的料理，裝在由當地的土燒成的食器裡，分享來訪者。這裡除了有優美的環境和妥善的照護之外，病患可以自己動手做事與人交流，我想這才是撫慰他們受傷心靈的良方。

　　走在平坦的走道上，偶爾

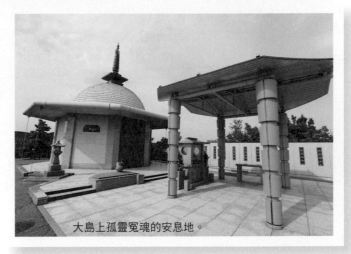

大島上孤靈冤魂的安息地。

會看到拄著柺杖或被護理人員推著坐輪椅的老人家，每一條路徑上都播放著悅耳的樂曲，聽說是為了讓失明的老人家，知道他所在的位置，因為早期有很多罹患痲瘋病的患者，被強制進行藥物實驗後導致失明。島上沒有商店，一切生活用品都必須仰賴定期的船班來補給。以國立療養所大島青松園的建築為中心，所規劃的大島全區，基本上就是一座醫療島。

一條緩緩的斜坡，帶著我們來到可看到高松港的山丘，這裡有一座圓頂尖塔的靈骨塔，旁邊是以豎立的原石，圈圍一處埋葬未出世嬰孩的墓園。據說，當年對於痲瘋病有著嚴重的錯誤認知，認為這是一種可怕的傳染病，而且會遺傳，所以實施強迫墮胎。

再往裡走，是一排排有花園菜圃的舊房舍，最外面的一間房舍前，樹立著一塊由日本知名的繪本畫家——田島征三，所製作的獨眼獨臂獨腳的海盜船長立牌。屋內狹小隔間裡，裝置了藝術家擅長使用廢棄物及種子的創作，整間屋子佈置成海底世界，《青空水族館》是一尾白棉布縫製的美人魚，蜷曲在藍色的空間裡，不時地從眼睛中滑落一顆顆玻璃珠，如傷心的淚珠，任何人看到後莫不揪心動容，步出後回頭一看，原來藝術家將整間房子，當作立體繪本在創作。

後方有一兩戶屋舍尚有人住，其餘的已規劃為史料及裝置展場。我遇見一位正在院子裡工作的老先生。

「您好！天氣很好喔！」我挨近打招呼。

「喔！好！好！你從哪兒來的啊？」老先生抬起頭來親切回應。

草帽底下的臉龐，雖然佈滿時間的刻痕，但是曬黑的膚色泛著健康的田園生活氣息，只是灰黃的雙眼，讓我擔心他是否看得見我。

「台灣！」怕他聽不到，我拉高了聲調。

「您去過嗎？」話語才一出口，我就驚覺失禮了，不過已經收不回來。

種
子
船
的
奇
幻
漂
航

「台灣？喔！聽過沒去過，八十多年來我都生活在這個地方，沒出去過。呵呵呵！」

我呆望著老先生，他雙手戴著黑色橡膠手套，有些笨拙地用剪刀修剪番茄藤。

「天氣滿熱的，進來坐坐吧！」老先生對著我說。

我看看錶，離表演開始還有一點時間，應該沒關係吧！我脫了鞋，坐在室內木地板上，發現日式老房子的地板還滿高的。屋子裡擺設了許多老家具，看起來是跟老先生同樣年紀了吧？屋子雖小卻打掃得非常潔淨。矮桌上擺著一本小冊子，是一本寫得密密麻麻字的日記本！靠近院子的紙門前，放置著一具木質圍棋方形檯子，下方有四個腳墊支撐。我瞪著這四個腳墊的造型覺得很眼熟，啊！這不就是我們的棋盤腳種子船嗎？

頓時之間，眼前迸出了一大堆的畫面，莫拉克颱風夜、枯槁漂流木、赤裸

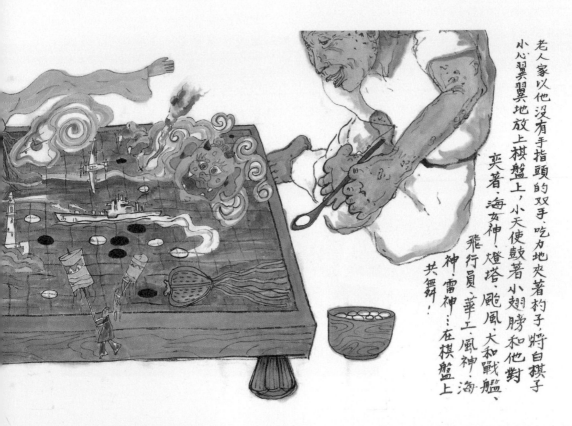

老人家以他沒有手指頭的雙手，吃力地夾著杓子，將白棋子小心翼翼地放上棋盤上，小天使鼓著小翅膀和他對奕著，海女神、燈塔、颱風、大和戰艦、飛行員、華工、風神、海神、雷神……在棋盤上共舞！

上身賣力工作的原住民工班們、飛行員、華工、被汙名化豐島的兩道彩虹、使勁舞著神祇的志工們……。我呆望著就站在前方棋盤檯旁的老先生，莫非這一切的一切，就是要帶我來這被誤會被隔離被遺棄的地方嗎？我聽見心中深處驚訝的回響。

此時，老先生指著檯面上兩支木製的勺子說：「這是我自己作的下棋工具。」說著就脫下他戴在手上的黑色橡膠手套，露出的是沒有手指頭的雙手，他示範以兩隻手夾著木勺子，在棋碗中撈起棋子放在棋盤上。「沒有這小東西的話，還真不方便呢！呵呵呵！」老先生又爽朗地笑了。「我還每天寫日記呢！」霎那間，我發現我的身體不停地不停地在萎縮，只剩一丁點畏縮在牆角落。

巨人般的老先生又用他沒有手指頭的右手，指著外頭說：「廣場上放著一口花崗岩的手術檯，前些年才被人從海裡撈上來，證據，差一點就真的是石沉大海！」

我失魂般地走到廣場，一個木製人字形雨遮下，就是老先生剛剛提及的手術檯。約腰身高的花崗岩從中間斷為兩塊，上方凹陷處是磨平的檯面，長短剛好可以躺平一個人，上面結滿了大大小小粗糙的牡蠣殼，中間是一個排放血水的孔洞，正是斷裂的裂縫處。我的手撫摸著凹陷的檯面，手指尖似乎感

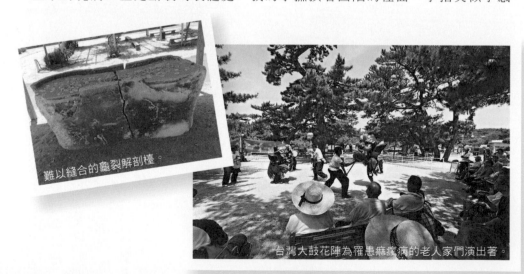

難以縫合的龜裂解剖檯。

台灣大鼓花陣為罹患痲瘋病的老人家們演出著。

種子船的奇幻漂航

覺到每一個靈每一個魂的嘆息，眼眶中滿潮。

匆匆趕回廣場時，樹蔭下已經聚集了不少人，仔細一瞧，盡是住在這裡的老人家及推著輪椅照護他們的看護，一個遊客也沒有。因為這裡的居民幾乎都是患者，身體上多少有些不便，所以我們並沒有帶他們打太極拳。

此時，日夜海洋女神已立在另一頭的古松下，展開的藍紗布雙臂，在微風中輕輕地飄動，後方是被海隔離百年的遙遠世界。志工們蹲坐神祇後方，聚精會神等待上場。演出前，我分發著鳳梨酥給每一位老人家，當我握著他們沒有手指頭的手，將鳳梨酥放在他們手上時，我確信他們那雙直瞳著我的灰白盲眼，一定看得到我！

同樣地在洞簫與琵琶聲中，幽幽唱出南管的思念情緒。絲絲的哀怨旋律和著潮聲，或許是觸動了老人家的回憶，我從後面偷偷地撇見一些拭淚的背影。當木魚與響板清脆響起，梨園戲劇登場，看護人員隨著戲碼的演出，頻頻地在老人家耳邊，小聲地解說著表演內容，他們不時開心地笑了，演完後，只見他們抬著雙手如握拳般地鼓掌。

大鼓花陣在白砂青松下特別好看！台灣文化在日本風景中展演，有一種奇妙的美感。今天年輕的志工們跳得特別賣力，大家心照不宣，都知道為了什麼！

演出結束後，原本院方拒絕我們希望大合照的請求，因為顧慮到患者殘缺身子的隱私，沒想到，老人家們直直說：「沒關係！沒關係！」於是，當阿順按下快門時，一張非常珍貴的大合照存留了下來，這樣難得的機還會不會再有呢？

和老人家們揮手告別，登船駛過那母海龜帶小海龜的島嶼後，我回頭看著逐漸遠去的白砂青松，冥想百年光景，千餘亡靈抱著無緣嬰孩，站在山丘上和我們揮別。「對於鼓掌如握拳、滿臉皺紋笑容的老人家們，難道這是永遠的離別嗎？」我沉思中忽然聽見開船的船長喊道：「嘔咿！你們往左邊瞧哪！島的尾端那一根高高的煙囪，是大島的火葬場喔！」胸口一陣心疼。

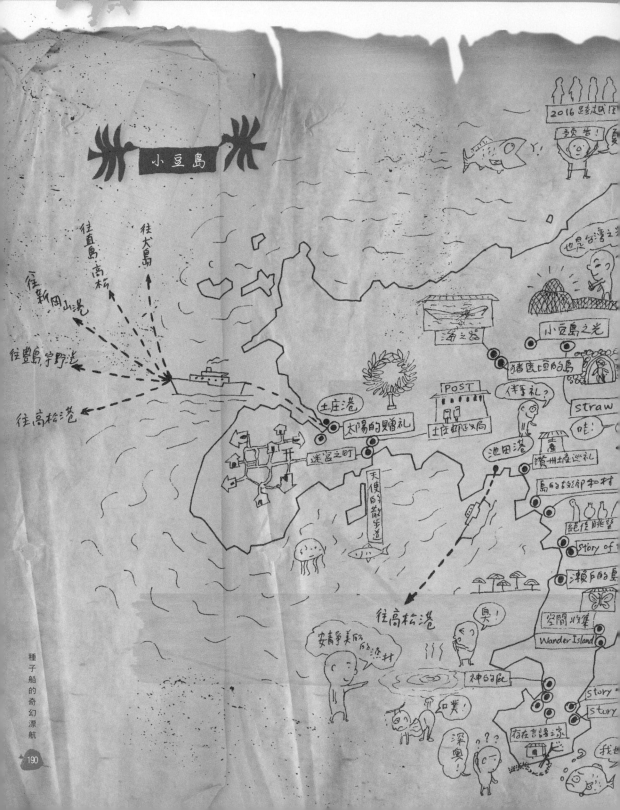

小女孩最後的回眸

遶境的最後一站，前一天大家搬著一堆道具，一行大陣仗地登上大渡輪駛往小豆島，為明天的表演及太極拳工作坊做排練。因中山和肥土山兩村靠近島的中部，離港口甚遠，大家分成三部車前往。

抵達中山村時，神社前的石階上已經有村民在等我們了，前頭一位西裝筆挺鄉紳模樣的男士，矯健地從石階上跳下前來招呼，原來是村自治會的會長，他的身材短小精幹，有一張掛著鷹勾鼻的削瘦臉龐，烏鴉般的濃眉下方是一雙銳利的眼睛。若不是穿著西裝的話，我肯定認為他是一位忍者。

在會長帶領之下，踏上石階穿過石柱的鳥居就是神社了，左手邊有一間樸實的小木屋，裡面擺設著兩張繡著花草紋的錦織座椅，一眼就可以看出那是特別的位置，不出所料，椅子上的小卡片寫著「天皇、皇后御座」，背牆上懸掛著平成天皇偕美智子皇后的玉照；雖然民主國家是現今世界的主流，但皇室如果不是實質掌權的暴君，或是驕肆淫亂的昏君，倒是給人一種傳說中的高貴象徵，我在忍者會長驕傲的神情中，看到了這個日本子民的傳統意識。

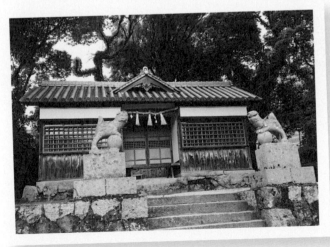

中山村神社前的階梯。

　　前面是一階一階的石垣草地廣場，轉身一看，是一間好幾百年的木造屋舍，這是中山村的農村歌舞伎劇場，氣質非凡！看著一位村裡的老先生，不時地交代打點事情，想來應該也是如甲生的向井先生一樣是村老大吧？當大家正打算在廣場上，準備展開太極拳工作坊時，天空不作美，開始下起毛毛雨，原本在屋簷下與人交談的會長，忽然，以他烏鴉般濃眉下銳利的雙眼望向我，接著如忍者般飛簷走壁倏忽地飛到我前面來，害得我跟蹌退後幾步，倒抽了一口氣，慌張地看著忍者會長先生放在腰間的手，是否會飛射出飛鏢來？

　　「多呀！多呀！剛才沒有遞給你名片，失禮！失禮！我叫我家小的去拿來了！請多多指教！」

　　還好飛射出來的不是飛鏢，是印著大大的中山自治會會長頭銜的名片啦！我竭力地站穩哆嗦的雙腳，伸出直冒冷汗的雙手，以恭敬的態度收了忍者名片。

　　「哪啊！雨下得來越大了，我看還是打開劇場吧！」會長說著就吆喝其他村民，來搬開一片片的大木板，受寵若驚的我，也趕緊叫我們的志工一起幫忙。

　　打開後的劇場舞台，令人讚嘆不已！粗壯的原木為樑柱，上方以稻稈捆綁成厚屋頂，這是一種很美麗的日本傳統建築，不過現在已經不多見了。日本農村歌舞伎有一點像台灣的農村歌仔戲一樣，是農閒時的餘興活動，往往結合地方節慶祭祀等，由村民自己擔綱表演。百年傳承下來，已練就一身專業中的專業功力了。

　　太極拳工作坊開始後，懸掛著許多樸實的手繪佈景及戲服的舞台上，老人家們全神貫注跟著美惠的示範打太極拳，從忍者會長有模有樣的架勢，看得出來他們都是有底子的。我和幾位志工在石階草地廣場另一頭的木造涼庭上，跟在幾位老人家的後面帶著他們緩緩地移動身體。我扶著一位應該有九十多歲的老婆婆，在皮包骨雙手的細緻皮膚下盡是血管與皺紋，老婆婆不時地回頭看著我，少女般羞澀地微笑答禮，她身上也飄散著一股淡淡芳香，

讓我想起德之島常枝先生高齡的母親。雨越下越大，讓人擔心明天的天氣，會不會影響到最後一場的的遶境活動。

　　今晚，因豐島山坂先生的邀約，秀珣、美伎、美惠與我四人搭船回甲生，其餘的人夜宿小豆島準備明天的表演。回程的渡輪上，巧遇一位移住在豐島的年輕作家，帶著他七八歲可愛的小女兒，也正要等船回家。他們微笑的和我們打招呼，我一時興起，蹲下來跟小女孩說：

　　「小妹妹，等一下要不要和爸爸一起來聽很好聽的台灣樂曲？之後，我們還會放台灣的天燈喔！」

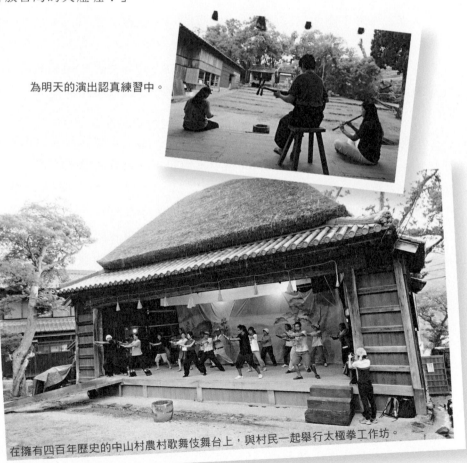

為明天的演出認真練習中。

在擁有四百年歷史的中山村農村歌舞伎舞台上，與村民一起舉行太極拳工作坊。

種子船的奇幻漂航

　　小女孩抬頭看了看爸爸，她的爸爸微微笑點了點頭後，小女孩也笑著用力點頭，於是我邀請他們到山坂先生的酷房子碰面。「但是我與山坂先生不認識，這麼晚還冒昧打擾不太好吧？」擔心失禮，年輕爸爸開始面露難色。我說：「沒關係！沒關係！都是好朋友。」小女孩又以期待的眼神拉了拉爸爸的手，不忍拒絕女兒的他，雖然還是有些顧慮，終究勉強同意了。

　　之後發生的事情，是我這趟漂航旅程中最遺憾最難過的事了。

　　在島嶼，晚上九點已經是很晚的時刻，甲生全村幾乎漆黑一片，特別是今晚台灣的團隊也不在村子裡。當我們抵達山坂家時，他們一家和一五友人已經在屋內等待，我們的到達受到熱烈地歡迎，斟酒相飲也相互介紹後，我順勢跟山坂先生說：「等一下我有另一位日本朋友，會帶他的小女兒一起來聽喔！」山坂先生沒有表情的臉，讓我心中開始忐忑不安！

　　不久，年輕的爸爸帶著小女孩出現在門口，談笑風生的屋內突然安靜了下來，全部的人都朝門口看著。

　　「請進！請進！」我大步走向他們。這時候一個天大該死的事情發生了！我竟然想不起他叫什麼名字！「你你你…要不要…自我介紹一下？……」我結結巴巴的日語，在這沉默的空間中，突然變得如此宏亮！時間好像過了一輩子。

　　「已經很晚了，我們回家睡覺吧！」年輕爸爸低下頭來和小女孩說。

　　父女兩人向裡頭的我們深深地鞠躬，然後轉身沒入黑漆漆的夜裡，小女孩以失望的眼神回頭看了我一眼。我內疚地呆立在門口許久，感覺到背後有無數責難的眼神直瞪著我！縱使接下來大家都若無其事般地，聆聽美妙的洞簫琵琶旋律與南管的美音，但是父女兩人的身影淹沒了這一切。

　　當天稍晚，天燈在山坂先生一家的讚嘆聲中冉冉升起時，我下定決心一定會再從台灣帶天燈來豐島，讓小女孩施放。

　　之後，我回到豐島幾次都沒能找到他們，而我終於記起那年輕爸爸的名字叫淺野卓夫。後來輾轉聽說，小女孩一家已經離開這島嶼了。小女孩最後回盼的眼神，到現在仍一直折磨著我！

海女神行走於鄉間小路上

　　雖然昨夜的事依然沉重如石頭般地掛在心上，但是今天是一個非常重要的日子，所以還是必須振作起精神來。在去小豆島的船上，我不停反省思量昨夜的事，發現問題出在我太大意地以台灣人的感覺行事，忽略了日本人對於人與人間的距離與尺度。這個事件迄今仍讓我覺得內疚且耿耿於懷。

　　今天的表演，將從肥土山農村歌舞伎的神社開始，再移動到中山的《小豆島之光》為止，必須掌握較長的距離和時間。雖然天空灰濛陰沉，但好在雨已停歇，天氣也較涼快。

　　上午八時，大家已經集合在肥土山的神社前廣場上，這裡和中山村的農村歌舞伎一樣，都與神社結合，一樣的建築樣式、石階草地廣場、蓊鬱古松圍繞，也同樣有天皇和皇后的御座，難怪聽說兩村

之間在這方面競爭得很厲害。鍾喬在廣場上叮嚀團員們的走場動線，看得出來大家身負重任十分緊張，因為能將台灣的藝術文化在這具有數百年歷史的舞台上表演，是一件何其榮幸的事啊！

不久，民眾漸漸聚集在日夜海女神張開雙手環抱的草地廣場，我見觀眾都就定位，便以日語做了簡單的開場，接著南管音律就在舞台上唱起，原本擔心在沒有麥克風的情況下，這麼大的地方是否有效果？結果發現兩百多位觀眾的戶外現場，竟然鴉雀無聲，只有古松上偶爾傳來的鳥叫聲，洞簫琵琶和著美聲，將台灣傳統樂曲之音迴盪在這神聖的場域裡。

美侖啼聲眾曾走在花道上，引出了秀珣和美惠的梨園劇，這一次劇本裡加上了千里眼和順風耳可愛逗趣的動作，深刻的環境問題，透過輕鬆幽默的戲劇手法，引動觀眾席笑聲連連，最後旅人化身為金色舞鳥，出現在觀眾席中，更引起一陣騷動。同樣的金色舞鳥，在不同的場域裡，在豐島海邊的種子船裡、在女木島的老屋民宅裡、在大島的老松樹蔭下、在草地廣場上的人群中，迸發出不同的美感，卻帶來同樣深刻的震撼。

當金色舞鳥殞落後，靖智擊鼓的咚咚咚鼓聲，劃破了死亡後的寂靜，觀眾隨之發出輕呼回頭看。我看著靖智自信地邊敲鼓邊帶領花鼓陣隊，從觀眾席後方走下來時，真覺感動不已！這孩子從多年前，跟我一起去越後妻有大地藝術祭開始，於一路跟隨見習幫忙中成長許多，不再是在法國巴黎時的小男孩了！或許是來到日本創作已一個多月，今天是最後一場戲，也或許是這裡古老優美氣氛的感染，每一個人都好像要把生命的能量全部宣洩出來般。

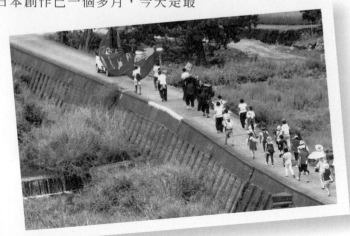

最後，在鞭炮聲中日夜海女神起駕，立於代替神轎的小發財車上，後方跟隨著一列長長的遶境隊伍，一路在四門的踩踏儀式中，行走於鄉間小路，兩旁是綠油油的稻田，一種美妙的混種文化種子正萌芽中。

　　隊伍經過一段較難走的林間土石路後，抵達了王文志的作品《小豆島之光》，這是一件透過兩村居民的協助，以竹編工法架構出一座巨大優秀的作品。充滿光點的內部空間裡，散發出悠閒又如孕育生命子宮的神祕氣質。我且以冒瀆的想像，拖曳著人群隊伍尾巴的遶境神紙，如受精胚胎漂航來到這裡，以一種節慶的儀式和民眾一起著床。

　　棋盤腳種子船，從二月的台東石礫海邊萌芽，歷經石門的無厘頭建造，隨機的即興跳島，到日本瀨戶內海的再建構和遶境等，這一段長長的漂航旅程到此，總算暫告一個段落。雖說人生沒有不散的筵席，但是當那個日子來臨時，總叫人傷感。

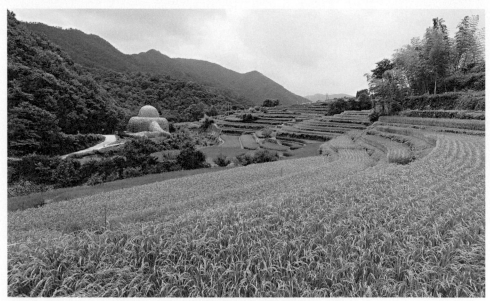

遠處矗立在山坡與稻田間的，即是王文志作品《小豆島之光》。

今天晚上，大夥兒拖著疲累的身子返回豐島，一如昨夜，甲生村一片漆黑寧靜，或許千百年來它一直是如此，只是這一個多月來我們擾動了它，當我們離開之後，甲生村就會回到它千百年來的寧靜，甚至會更寧靜，也或許不會。

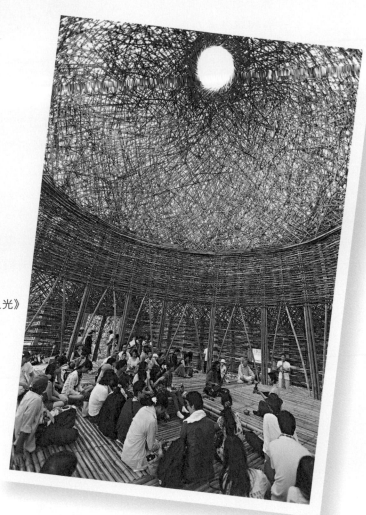

在竹編作品《小豆島之光》內的演出。

記憶溯航

天氣晴朗，大夥兒默默地整理自己的行李，準備分道揚鑣，因為再過來每一個人的旅程將會不一樣，只有種子船獨自留下來，直到藝術祭結束為止。

陸續有村民來道別，或是我們去登門拜謝。

村老大向井先生一大早就來種子船，敲了一聲鑼！好像跟大家告知說：「俺來了！」我出來探了探，看到四五位村民坐在種子船旁的矮堤防上，也顧不得依然睡眼惺忪，就前去與他們道謝閒聊。

「早安！各位。這些日子多謝大家的幫忙。」我人還沒走到就先打招呼道謝。老人家們也同時說早安回禮，我心裡想：日本人也真有一致性，連打招呼的時間也能同時，也許大家都是從小就在這島上長大的，所以默契十足。我和他們聊了昨天精彩的表演活動後，老人家們突然望著種子船若有所思。

老人家問：「種子船會放到什麼時候啊？」

我說：「至少到秋季藝術祭結束後才會移走。」

在涼爽舒服的海風中，感覺到日本人慎思熟慮的沉默。良久，向井先生乾咳幾聲。

「喔！這樣子喔！嗯……」向井先生以習慣性地迂迴問話方式說著，然後停頓。

我大概猜得出來他想問什麼，只是以他們的習慣，太直接的問話會顯得很失禮，我想我應該沉住氣聽他說完。

向井先生說：「林桑，是這樣子的，你也知道豐島長久以來飽受汙名化的影響，終於現在有了一點希望。」

「我知道，就是那個重工業廢棄物堆置場的事情。」我禁不住插嘴說。

「對！對！對！」旁邊的老人家們又不約而同地猛點頭說。

向井先生繼續說：「我們的甲生村啊！只是一個小漁村，也只剩下山坂老先生還在捕魚。」

山坂老先生站在旁邊苦笑著點點頭。「這裡啊！不像家浦港還有唐櫃港，有定期渡輪來來去去，熱鬧多了。又有豐島美術館、橫尾忠則美術館、豐島廚房、心跳美術館，還有許多作品在藝術祭結束後，都留下來了喔！」他如數家珍般地一一唸了出來，我滿心的佩服。

「甲生只有四件作品，交通又比較不便，來的人為了趕最後一班渡輪，往往都要搭上下午四點半前的公車才行，否則就趕不上船班了。唉！可惜啊，可惜啊！甲生每天最美的夕陽，他們都錯過了！」

「難怪傍晚以後，甲生就安靜到可以聽見螃蟹走路的聲音。」我心裡想著，將身體坐靠近村老大一點，以便聆聽接下來的重點。

「其實村子裡的人都很喜歡種子船，希望它能一直留在甲生！」這時每一個老人家都看著我，等我回答。

人潮散去，村民們依然過著安靜的田園生活。

「其實這問題我之前就問過下岡先生，海岸建物法規是一個問題，維護管理又是一個問題，種子船不可能成為永久性的設置。」我看著他們說著。

　　這時向井先生站了起來自信滿滿地說：「維護管理的事，村子裡大家可以一起來做；至於法規的事，我去漁會打聽看看。」

　　不愧是村老大，到了緊要關頭，總是會出來拍胸脯打包票！我想甲生村要的不是經濟的發展，而是當看到有人越過那山頭，村子的老人家也感受到與外界連結了的喜悅吧？

　　「林桑，你明天幾點走？」老人家們回家後，村老大突然折回來問我。

　　「早上從高松港來的第一班船，九點半吧！」

　　「喔！」村老大應了一聲，就轉身踩著木屐，咯噠咯噠地回家了。

　　自從武林高手們回台灣後，晚餐就少了生猛的野味燒烤，也少了不少幽默笑點。甲生村水田裡的牛蛙、水閘邊的海鰻、窩在礁岩上的小海鮑……還有地板下的蜈蚣都鬆了一口氣，回復從前幸福快樂的田野生活。

　　今晚特別安靜，因為成員大部分都已離開，鍾喬帶著團員們今早先走後，其他志工們也相約結伴要去旅行，靖智與他們同行。我和建享兩人坐在人去樓空的屋子裡，閒聊著這一路的漂航旅程，宛如快速的縮時影像，一切如夢如幻！

　　建享依然和蘭嶼密集聯絡，關心著蘭嶼抗爭預拌水泥場設置的後續發展，而我捨不得今晚就如此流逝，一個人走向海邊。

　　夜空雲層遮掩了月亮，少了月光的海邊，要不是遠遠地還有高松港的燈火，很難分得清楚天空、海面和岸邊了。海風有些涼意，滿潮的墨黑海水幾乎溢滿上岸來，還是之前的那隻緩緩蠕動的巨獸，千百年不變。當我凝視著這隻巨獸時，感覺整個甲生村都被它載負著，我從這隨著巨獸的呼吸而起伏的路上，小心翼翼地走向沙灘上的種子船。左手邊是墓園，在隨風搖晃的龍柏間，恍惚中似乎還聽得到村老大年邁的母親，一邊用布擦拭著她親姐姐的身子，一邊和她姐姐悄悄地說著話；走沒幾步，泛浮出山坂先生的手作酷宅如武俠片裡的古剎場景，門口站立的是牽著小女孩的年輕父親，向屋內深深

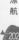

種子船的奇幻漂航

202

一鞠躬後，轉身離開；蠕動的路載著我經過最後漁夫的屋子，那扇半掩單薄的門後，還是那位等待老伴的婆婆，她依然羞澀如少女；隔壁傳來的還是鏗鏘有力講電話的聲音，沒錯！九十一歲老婆婆的兒子媳婦還是沒有回來。今晚起，安養中心深鎖了吧？回頭看見那兩隻獅子門神，堅守崗位地站在矮堤防閘門處，仍然是一隻緊抿著嘴，另一隻張咧著口，瞪大眼睛看著我。

此時，雲霧漸漸散了，我提著鞋子赤著腳，跨過了獅子門神的玄關，踩在鋪設在沙灘上的漂流木，它們如頂著浪頭漂航在矗立著一根根龍柏枯木的海上，冷白月光下，巨獸背上閃爍著銀白色鱗片，不知不覺中，我已仰臥在如膨脹宇宙中佈滿億兆星光的種子船內，在銅鑼「咚——」的一聲巨響中，我陪著這群苦難的漂流木們，搭著如流星般的種子船，在千億光年的宇宙海中繼續漂航。

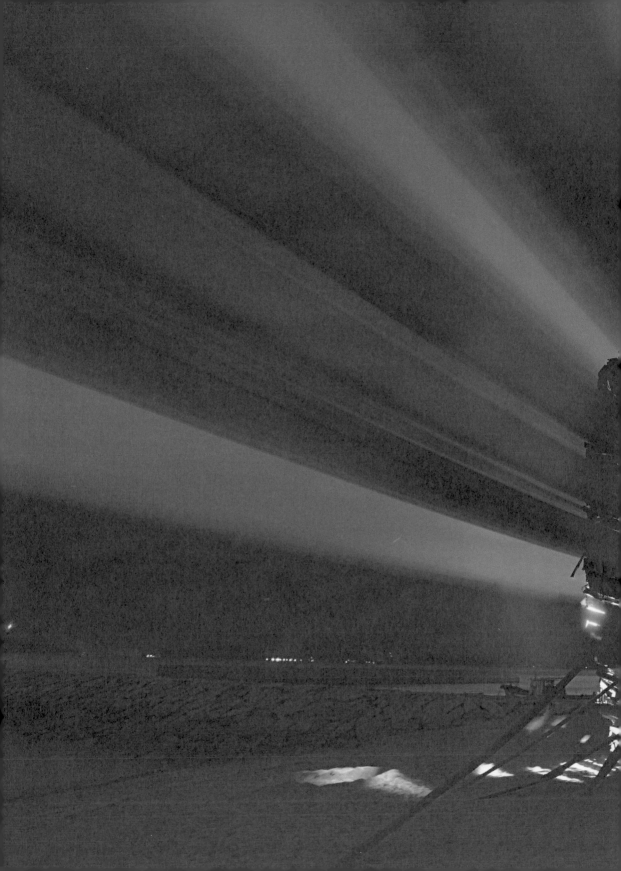

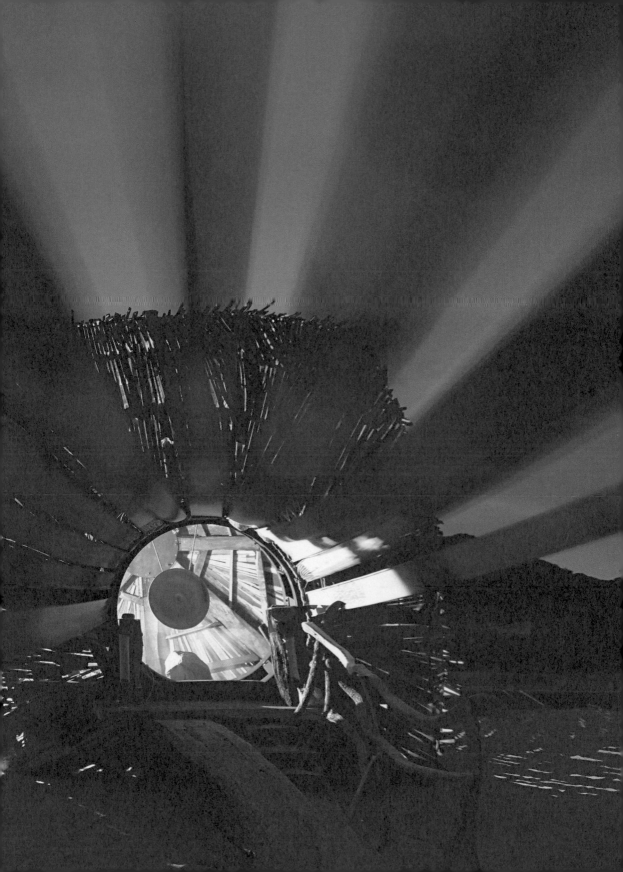

揮別種子船

　　吃完早餐後，建享開車帶我到家浦港，轉個彎的地方，就可以看到山麓邊竹林梢上的那艘美國大竹船，還在製作中。當車子爬上坡要越過那個山頭時，甲生村已經在後照鏡的遠方了。

　　「建享，種子船內要掛三片白色大絹布，外面吹進來的風，可以讓絹布像風浪般飄動，投影阿順拍的片子，三個晃動的螢幕效果應該會很好。這將會是一件在國際舞台上，台灣被看到的作品喔！一切就拜託你啦！」因為種子船之後的諸多事情，還需要他留守善後，我只能善盡花言巧語曉以大義拜託他了。

　　「放心啦！沒問題的！你只要去睡個覺，醒來後事情就搞定了！」建享邊開車邊自信滿滿地說。

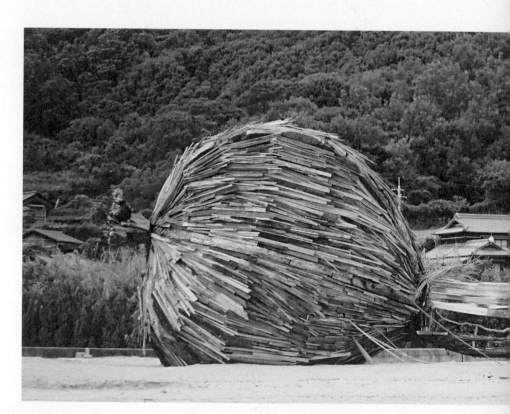

「嗯！說的也是，從二月起，事情都是這樣搞定的。」我說。

車子來到了家浦港，讓他一個人留在島上，說實在的十分不好意思。當我背著行李步到登船碼頭時，正奇怪為何第一班船會有那麼多人時，仔細一看，竟然是甲生村裡的老人家們！由村老大帶著大家手拿著彩帶等著我，讓我感動得無法言語！只能和每一位村民相擁道別，老人家也都濕紅了眼。

我拉著每一個人的彩帶站在船尾，隨著船離開碼頭，拉著彩帶另一端的村民們一直揮著手，一直揮著手……，依依不捨之情和長長的彩帶一同化為天上的彩虹。當船快速地往高松港疾駛，我回頭看見種子船，拖著長長的藍紫尾巴，靜靜地躺在甲生村的海邊，越行越遠、越行越小。

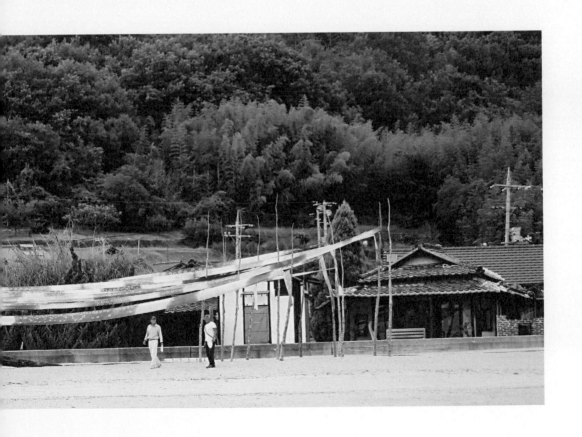

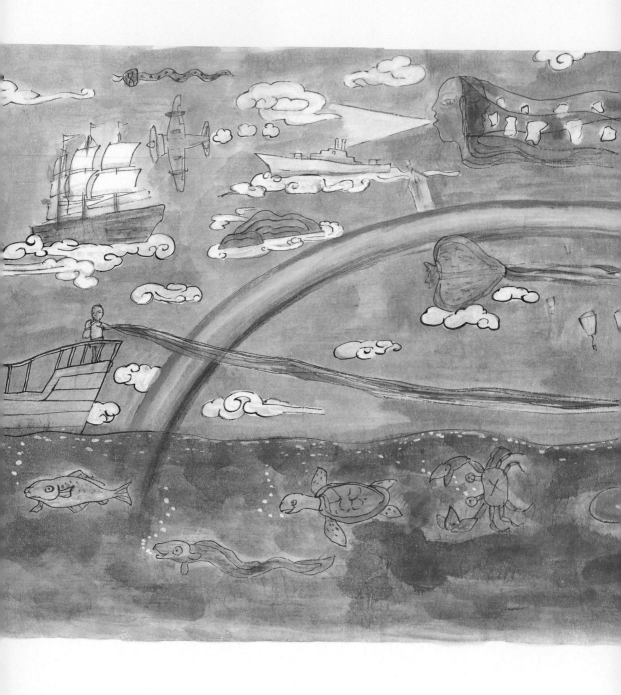

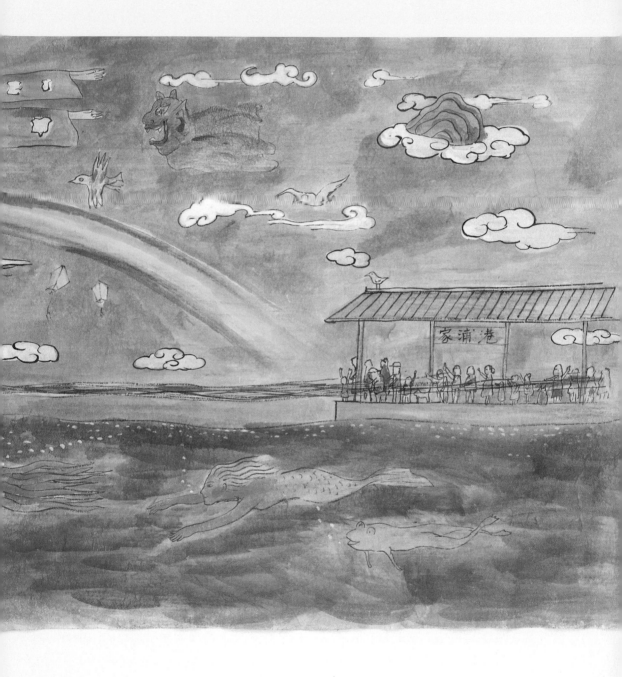

夥伴的心內話。

藝術的漂流 / 林建享（紀錄片導演）

　　2013年《跨越國境‧海》的創作計畫原本是一個試圖透過對海洋信仰的拜訪與搜集，來呈現連結與對話的航海行動的想法，卻在經費的欠缺下無法成行。我與舜龍好像是失去動力的船舶，因此「漂流」成為我們創作依循的想像。「漂流」是物種在海洋洋流自然力作用之下的旅程，而「種子船」的創作，則是以棋盤腳植物果實為造型，象徵其海漂植物種子的遷移與落地生根散播生長的特性，寓意文化亦復如此，從接觸、相識與影響，在海洋與陸地的交界之處。

　　2009年，莫拉克颱風從森林中沖下了大量台灣原生樹種的漂流木，在經年的風吹雨淋曝曬後，內裡依然保有其堅硬緊實的材質，讓我們得以利用，繼續樹木未完的漂流旅程。在幾千公里外瀨戶內海的豐島沙灘上，理解這些樹木是遠從台灣原始森林中而來的日本遊客的驚嘆訝異與我們自己對這些樹材的情感是一樣的。木質的粗獷，從手心的撫觸透底到內心而成為溫潤的感動，不再是過去歷史中的漂流事件所引發的恩怨，不再是從誤解、衝突、戰爭、殖民佔領的資源劫奪伐取，而是透過藝術文化美感創作的交流所實踐的。這正是我們一路漂航與對作品意涵詮釋的核心：藝術是可以回看與承擔歷史課題的。

　　在瀨戶內藝術祭中，世界各地的藝術家們無限創意揮灑的作品，它們散佈在這些島嶼的各個角落中，讓人們前來駐足、參與、欣賞，這有何等的意義與啟發？當我們看見觀眾投入專注的藝術作品賞析的眼神時，我們深刻從中感受到對作品付出心力的回報。在那瞬間的交流中，藝術作品的價值與成就在當下無以論斷。但是關於我們自己的島嶼，關於我們環境，關於創作者的藝術美感表現，與對欣賞者的體貼，仍有許多是值得我們無限深思的。或許「漂流」是一個不錯的好方法。

海之鏡 /鍾喬（差事劇團團長）

夏日的瀨戶內海，腳蹤必須沿著樹木或日式平房延伸出來的短短遮蔭，快速地移動。否則，炙烈的陽光難免灼燙脆弱的顏面肌膚；然則，恰是在這樣季節，結合巨型裝置藝術的旅行劇場，揭開了演出行動的序幕。

豐島，瀨戶內海諸島嶼中，一個曾經於1970年代備受化學廢棄物汙染的島嶼，歷經海洋環境整治後，雖然人口外流之嚴重，已然無法再生其日常生機，卻因「瀨戶內國際藝術祭」的發生，搶回了復甦在地產業及文化資源的動能。

尊重在地海洋、地緣及人的生態，「瀨戶內國際藝術祭」以自然環境出發的特殊地景藝術 "Site Specific Arts" 展現另類全球化的思維，引發全球高度重視此一具當代生態環境特質的藝術祭。

「海的復權」是瀨戶內藝術祭2013年的主題。溯返其意義背後的象徵意涵，說的恰恰是海的滅與生，藝術祭以自然環境為主題，有其當代的普及性，不太足以為奇。但，老人與海在資本競逐的世界中枯萎化、空洞化，則死滅與沉寂成為再生的動能，旅行中移動的劇場恰在這樣想像下逐漸成形。誠如北川所言：「海洋不是隔開人與人的壁壘；相反的，是連結人與人的通路。」這理念當然適切並很親民，但真正能化為具體創作的內涵又是什麼？

於是，藝術家林舜龍及其原住民團隊，以實體九公分的棋盤腳種子為原型，轉化成九公尺大的藝術作品，宛似一粒巨型的種子船，置放在豐島的甲生小村海岸邊。較為深刻的藝術內涵，更表現在作品以八根八八風災沖刷而下的漂流木殘枝，作為支柱的事實上。

「棋盤腳種子船」這件藝術作品，自然形成旅行劇場跨島表演的原生基地。這時，媽祖的民間意象轉化成一具大布偶，差事劇團的《海洋女神》的戲碼如此誕生。它也象徵著從種子船的內在衍生出去的藝術生命。為了在移

夥伴的心內話。

動過程中，隨時因地就能形成落地掃的舞台，我們讓海洋女神大布偶張開長長布繡，象徵隨時得以圈出護守海洋子民的雙臂，形成移動式的劇場。

一件充滿想像的作品 / 黃裕順（攝影）

哈哈，平常都是用看的，我實在是很不擅長寫作，閱讀的人請多包涵！

2013年前的初春，林老師和建享、阿利開始了種子船的製作，起初真的只是「製作」，但是沒多久之後就變成了「建造」，本來不過就是個蒙古包，突然間變成了龐然大物，我想這可能是台灣最大件的漂流木作品吧。

沒有實際的設計圖，一切都是用想像的，我真的很想把他們的腦袋解剖開來看看，在昔日乾華國小草里分校校地的建造過程中，不論是觀光客或是當地的居民，都對我們的作品充滿了疑惑，幾乎所有的人都不知道我們在做什麼東西。有人問說這是球嗎？有人問說你們在蓋小木屋嗎？

工程進行到一半時，看起來很像船的雛形，甚至有一次，我還遇到兩個台電搶修工程車的人，問我說你們的船什麼時候下水。總之，這是一件充滿想像的作品，隨便你愛怎麼想都行！

為了種子船的建造，集合各路的高手，有漢人、卑南族和排灣族，組成了神奇的工班，就這樣一行人在2013年的夏天來到日本，在日本人無法理解的工序下，在甲生這個僅有20餘人的小村子裡，完成了偉大的作品。2014年作品準備分解回台灣時，雖然我不在現場，但是我相信，村子裡的人應該是非常捨不得吧！而當作品回到基隆港在檢驗貨櫃時，碼頭工人都聚集過來圍觀，他們看著分解後的種子船，竟以為我們是進口垃圾呢。真是有趣！後來在宜蘭童玩節再次組合也受到各界的好評。

我，非常期待踏上種子船的下一趟旅程！

種子船的奇幻漂航

那裡像是我第二個家 /盧鈺（祕書）

　　終於跟林老師申請到休假的我，在豐島生活的最後一天，買了張往宇野的船票，坐上JR前往廣島，準備開始享受我的假期。但很奇妙的是，甲生海灘的淘淘浪聲有意無意地在我身邊響起，當我回神過來時，已置身在廣島的飯店裡因想念甲生而嚎啕大哭。

　　短短不到兩個月的小島生活，你會很驚嘆大海的神奇力量。它帶著台灣來的種子船停佇在甲生海灘，也讓快20位從台灣來，彼此互不了解的我們一同在島上生活，一起度過許多喜怒哀樂的日子。海連結了台灣與甲生，也連結了台灣的工作人員以及當地老爺爺老奶奶之間的友誼。

　　面對海洋，也重新認識自己。丟掉iPhone、遠離臉書，聽見海聲、認真地注視每個人的臉、與每個人對話。夜晚坐在堤防看著遠方高松繁華燈光忽明忽滅，常常反問自己身在何處？但回到資訊便利的台北，反而不適應了。黑暗中閉上雙眼，耳邊悄悄響起瀨戶內海運輸船的低低鳴聲。想起甲生的爺爺說：從海上船鳴次數的多寡，就知道日本的經濟現況。

　　離開豐島的那一天，村老大來送我上船，他拿出七彩的彩帶，一端我拿著，另一端由來送我離開的爺爺奶奶們拿著，這好像是瀨戶內海特有的送行儀式。本來懷抱著「我要去放假了！」的雀躍心情，可是在船離港的那一瞬間，我卻想下船了。一直到豐島從視線中完全消失，我才進到船艙，上了JR還是不斷抽衛生紙擤著鼻涕。

　　該怎麼說呢？雖然時間很短，但豐島甲生已像是我第二個家。

　　因緣際會下，我又有機會回到了瀨戶內，單單一句「お帰りなさい」（你回來了），就已勝過其他千言萬語。

　　瀨戶內，一段尋找自己的旅程，而這段旅程還在持續中……

夥伴的心內話。

感謝種子船教導的一切 / 王晟瑋（志工）

～～～～～～～～～～～～～～～～～～～～～～

2013年的夏天我們從台灣飄洋過海來到了瀨戶內海，在豐島有了連結，成就了彼此心中的感動。

2013年6月24日的早晨，有一群人搭上華航的班機前往瀨戶內海，展開一段未知的旅程，有建築研究生、藝術家、舞蹈老師、電銲專家、漂流木作高手、營造機具團隊、志工們及一位小祕書，來到了我們未曾謀面卻又似曾相識的島嶼——豐島。

為期38天的島嶼風情實習生活中，炙熱的陽光點燃我們對這片土地的熱情、午後的雷雨澆不息我們對理想的堅持與執著、溫柔的歌聲在寧靜的夜晚伴隨著疲憊的身軀迴盪，我們來自台灣，在2013瀨戶內海夏季藝術季一起生活、一起工作、一起抱怨、一起歡笑、一起感動。

我是晟瑋，建築研究生，沒拿過電鑽、沒搭過鷹架、從來沒想過在38度的太陽底下成為建築工人，更沒想過可以成為舞蹈表演者；但來到了瀨戶內海，彷彿一旦都有可能，大海的包容與變化給了我更寬闊的眼光，你們的鼓勵與安慰讓我更相信自己，很感謝能與你們一起努力、讓我有機會認識豐島，讓我的膚色從6H變成6B，讓我理解建築與藝術的真實與要求，讓我能告別文明沉澱並檢視自己，讓我能拿起鍋鏟溫暖你們的心。

在瀨戶內海這段期間，去了一些島嶼也看到不少大師級的作品，但是不知為何總覺得沒一件比得上我們的棋盤腳種子船，雖然自己只是小小的實習生，但是每天伴隨著它的成長，感覺好像媽媽懷胎十月將它帶到這個浪漫的島嶼，人家說自己的孩子總是最棒的，大概就是這種感覺吧！

我們的種子船我最喜歡的地方就是它與大地、群眾的互動與對話，在基地配置上，依照當初的設計概念如同種子漂流到沙灘上落地生根，與土地、人們產生連結，九公尺高的巨大身軀矗立在海邊，很難不讓人一眼察覺，但是

有機的形體、漂流木自然材料的運用，減少了對環境的突兀以及原有生活者對於這位新朋友來到的陌生與不安，海洋、山脈、聚落、沙灘、種子船像是老朋友般的擁抱彼此，聯結台灣與豐島，日出照耀著它的粗獷，晚風細說著它的溫柔；而種子船內部空間營造為容納30人的階梯型集會所，提供小型劇場表演，在活動結束後成為居民的休憩、集會場所，讓人對藝術不再感到那麼稀疏，將藝術結合建築提供哲學性的啟發與機能性的空間需求，讓旅客、居民能有更多機會認識它體驗它，這樣的謙卑與關懷是我未來建築旅程重要的課題，感謝你教導的一切。

但是身為一個建築人，愛屋及烏還是想提供一些建議，希望能讓種子船開出更美的花朵，如果內部階梯空間能設計幾個觀駐點，搭配皮層幾個設定的開窗，讓觀者能有機會見到設計過的視覺景點，如聚落地貌、海洋、港口、山脈、夕陽、日出、其他島嶼……，也許能讓觀者意識到更多的連結、以及對自然、人文的關懷與省思，擁有更多的感動。

這次的實習生活中，很特別的是能參與劇團的演出，雖然只是跑龍套的小小演員，但是很珍惜能與大家同台的時光，沒想到我們這些素人在這些島嶼能夠感動老人與病人、能夠拉近遊客與社區的距離，常常在中午12點大太陽底下的演出，揮舞旗幟，吶喊擺陣，感到快要虛脫，但是在大島的表演中看到痲瘋病患即使看不見，仍然依著節奏擺頭輕輕哼唱、踩街遊行的漫漫長路中有你們的一個微笑、揮舞雙手的鼓舞就已足夠，在你們的身上看到自己不曾見過的光芒，謝謝你們。

2013年夏天、台灣、瀨戶內海、豐島、還有最珍貴的你們，很開心我們聚在一起完成了大大的感動！

夥伴的心內話。

希望種子船讓這座小島更美好 / 洪子捷（志工）

　　豐島，一個只有約一千人居住的小島，距離大都市高松也不過一小時的船程，卻彷彿與世隔絕一般，沒有便利商店，沒有購物中心，公共交通系統只營業到下午四點，島上的餐廳更是少得可憐，幾乎沒有年輕人居住在那裡，時間好像就停在過去。但最讓我懷念也捨不得的，卻是遠離文明的生活。

　　第一天跟著林舜龍老師一起來到這個島上，老師帶我們去住的地方，是有個小院子的日式平房，很久沒有人住了，被都市慣壞的我相當不習慣沒有電視網路的生活，沒有沖水馬桶更是讓我感到驚恐。然而沒有時間讓我們慢慢適應，第二天一大早馬上就要上工，為我們的作品開始了三十幾天的工程，從整地、搬運、搭建到最後的整理，每天都像是做苦力，把一根根的木頭搬到特定的地方組裝起來，規模和工作量相當於蓋一棟房子。這樣幾近瘋狂的藝術工程，讓每個工作人員神經緊繃，時時都在擔心進度落後。最後終於在期限內完成了，完成的那瞬間，所有人只是呆呆地看著種子船，傻笑著，心中的成就感無法言語，只希望種子船可以讓這座小島變得更美好。

　　在豐島生活的三十幾天，每天都過著勞力的生活，很累但又很充實，沒有大魚大肉，但是有許多當地的老婆婆特地送來的蔬菜，沒有電視卻有一望無際的美景，沒有網路卻有火堆旁喝酒聊天的歡樂，更令人開心的是，我們已經成為當地社區中的一部分。

　　豐島上的生活簡樸踏實，而且與來自台灣的原住民工班大哥們一起工作，更是教導了我們許多事，不論是工地中的知識，或是對於生活的態度，都讓我們重新審視自己，與一群優秀認真的志工一同奮鬥，更是讓生活充滿著歡樂。原本以為會很漫長的日子卻很快地就結束了，最後幾天我們參與差事劇團到瀨戶內海的各個小島演出，當看到我們的表演能夠帶給當地居民歡笑，內心的感動無法形容，回到都市後，甚至無法忘懷在島上的生活，看著種子船的新聞，讓我感到驕傲，也慶幸參與了這次的工作！

種子船的奇幻漂航

打開人與人的交流之窗 / 余明鴻（志工）

　　面對一個從未到過的島嶼到底該抱持什麼樣的想法？對於一個只想著在有限的時間中，盡量到各種不同文化國家體驗的學生，究竟和一個陌生的島嶼與同行的藝術工作者們能夠有甚麼連結？

　　豐島，因為一座美術館，精確的說是一棟建築，帶來對島民來說沒有留下記憶的觀光客，也讓豐島在遊客散盡之後更顯荒涼。然而建築理性如我，卻在經過38天的勞動努力後發現，自己不只是協助完成了一個偉大的作品，更想說的是，我參與打開了一個人與人的交流的窗口。

　　離開豐島一段時間後，老實說，作品的樣貌已逐漸模糊，心裡卻一直記掛，老奶奶們是否過得開心，在她們大方的把食物分享給我們的同時，是不是心中也在盼望著豐島能夠有更多的人願意停留，而不是如觀光客的來來去去。

　　「家」該如何被定義，取決於是否停留，漂流一千三百四十多公里的種子船停留了，隨行的工作者卻是過客，但我永遠能夠想起，在離開38天短暫居住的豐島的「家」時，感覺是多麼地依依難捨。

　　而我或許能這樣說，在高潮的熱情與歡樂的慶典之後。「和島民的情感交流，是這個世界上唯一留在日本豐島的偉大藝術作品。」

緩慢又扎實，回歸生命本質的一趟旅程 / 周建邦（志工）

　　如果問我，這趟豐島行，最深刻的印象是什麼，我的回答就是，看了一個月的日出日落，緩慢而扎實的活著。

　　第一天踏上這座島嶼，到最後一天離開，豐島的生活，步調始終如一。

夥伴的心內話。

起床，望著日出畫圖，在沙灘上工作，伴著夕陽回家，圍著火堆聊天，就寢。

出發之前，無法想像這樣的生活，居然過了一個月，更無法想像，在結束之後，竟然非常懷念，希望它不要就此結束。

豐島，很不便，很多過去習以為常的東西，豐島，都沒有。

我們常笑說，這趟來日本，到了一個「比部落還部落」的地方生活。沒有網路、電視，到哪都要走路，這不算什麼；但是只有一間商店，一天只開一小時，還不定期休息，這就奇怪了吧？然而，當日常生活的諸多元素一一抽離後，我認識到，原來生命真的很簡單，每天真正需要的，往往只是一道陽光、一抹風景、一句笑話、一杯冷飲……即使只有這樣，也能活得相當豐富，因為，還有更多想像得到，跟想像不到的東西在等著你。

在豐島，我看到了雙虹、展翅的雲朵、沐浴在夕陽下的稻田。

在豐島，南瓜、大黃瓜根本吃不完，因為鄰居婆婆會一直送來家裡。

在豐島，螃蟹多到會爬進屋裡，老鷹羽毛一點都不稀奇，每天都撿得到。

在豐島，伴著陽光早餐，望著大海午餐，圍著方桌晚餐，每頓飯都無比幸福。

我很懷念豐島的時光，不只是那多到無法記載的美景，不只是參與完成了一件很棒的作品，而是在那相遇的人們，相處的過程，聽到的故事。

每天的日出日落，讓我很清楚知道，又好好的活了一天，今天，我很認真的品嘗每個當下，沒有浪費一分一秒。

這就是我的豐島記憶，緩慢又扎實，回歸生命本質的一趟旅程。

藝術旅程，肯定會繼續走下去 / 王譽琪（志工）

〜〜〜〜〜〜〜〜〜〜〜〜〜〜〜〜〜〜〜〜〜〜〜

「心一股腦兒的飄到了瀨戶內海」，這是當我看見2013年瀨戶內夏季藝術祭開催時的心情，毫無猶豫的，藝術又將帶著我出發，從倫敦回到台灣，再前往豐島。

豐島，我們在這裡如島民般的生活著。上工，是八點鐘聲一響，茶水組馬上端出冰塊與茶杯，工班與志工開始在豔陽下揮汗建構；午餐，十二點，家浦港的章魚燒媽媽送來18人份的便當；收工，下午五點鐘響，再過一個小時，夕陽餘暉映在海上，辛苦了一天後，直接跳進海裡清涼一下。偶爾，騎著腳踏車像螃蟹一樣在小島上亂繞；偶爾，繞一繞會帶回一大籃蔬菜水果。岡崎先生的商店，是每日晚飯後的心靈補給站，生活簡單的，一點點小零食就能獲得重生與滿足。島民們，帶著些許神奇的黏著力，看見他們的時候，總想親切的寒暄幾句，但老實說，就只能微笑點頭了。小島與港口的關係很密切，所有的離合，都會在碼頭邊發生，這是生命經驗中特別新鮮的位置，第一次在小島上作較久的停留，習慣了寧靜鄉村的慢動作，反而覺得城市裡過於喧囂。

從甲生村望向大海，陰晴時雨的氣象變化，與片山邸的炊煙相互呼應，串起了每個夜晚的歌酒昇華。種子船、海洋女神，是藝術志工參與的印記，種子船的漂流，海洋女神的祝福，在跳島的日子裡帶來最深刻的感動，也接收到藝術的正向力量與各種可能性。志工們的互動，也因藝術而閃閃發亮，懷抱不同夢想的我們，因為《跨越國境・海》而創造了共同的記憶。

「藝術旅程，肯定會繼續走下去。」我在心裡如此堅信著。.

夥伴的心內話。

跨越國境之後 /姚緯宗（志工）

參與林舜龍老師和鍾喬老師的瀨戶內國際藝術祭《跨越國境・海》創作活動，已是兩年多前的事了，直到今日收到「催稿」通知，才得重新整理那兩個多月的小故事……

話從一群被關在小島上的台灣人開始，她（他）們整日工作、作樂，說著令人捧腹的笑話，料理著就地取材的珍奇異獸，偶爾也吵吵架調調情，生活充實；她（他）們妄想打造一艘大遷移的種子船，並在廟埕跳著奇怪的舞，一整個年均「耄耋」的村莊也因為這樣的怪事而熱鬧了起來；男村民們整日伴在工地周圍，好奇著種子船完工的模樣，也以同是勞動者的身體來檢驗這些外來者的身體是否與他們一樣的精神？女村民們則是每日路過說聲「口尼擠哇」外，也好奇這些野人過得是什麼樣的生活？

語言不通的她（他）們並沒有太多的交談，只是每天這樣相互看著、笑著，但這看著、笑著卻是心意相通的；沒過多久，台灣人住的老屋前不時放著不具名的蔬果，走在路上也會被塞個什麼生活用品當作禮物；好動的村長也號召他的工班，為快要被曬昏的台灣工班增設簡便涼亭，口令動作齊上，好似要比拚精神般；台灣人以及種子船在這個小島上變成是一件重要的大事，她（他）們相互拜訪，成座上賓，吃著對方的食物，喝著對方的酒，老人家欣慰著有生之年還可結交新的朋友，年輕人則從老人的臉上找到故事和回憶，彼此都從對方身上找到自己付出善意的美麗。

種子船終於完工了，台灣人也要離去了，她（他）們說要帶著種子船繼續流浪，繼續跳著那很怪但引人開懷的舞，在這個世界的某處，傳遞笑容。

聽說種子船要到高松去了，深深祝福種子船還有所有將與它相遇的人、事、物……

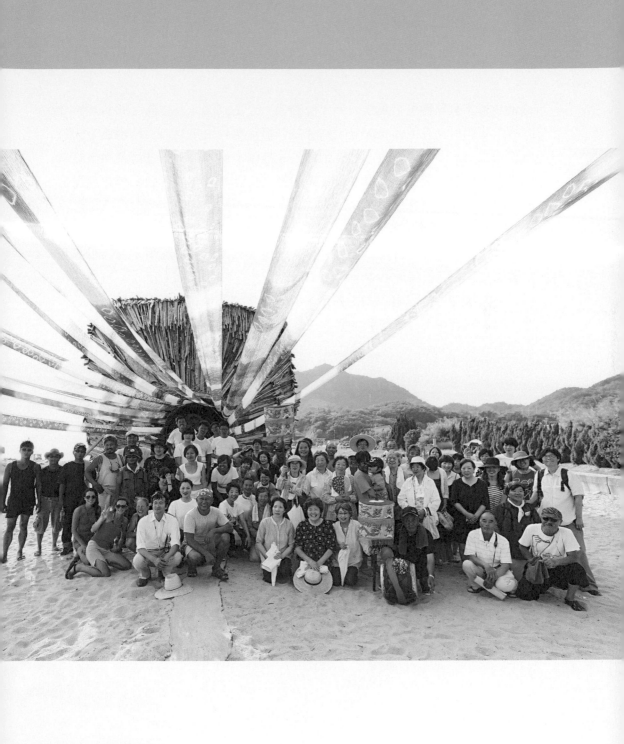

跨越國境，發現生生不息的生命地圖。

　　當我們不再以國境來隔離人與人的關係，而是以海洋為彼此之間的連結介面時，我們的世界地圖會改變，它會是一幅美麗的山川湖海，萬物隨著大氣海流在晝夜時節中，生生不息流動的生命地圖；而不是一張被切割得支離破碎的政治地圖。種子船嘗試著以藝術的形式，及具體化的行動，來詮釋生命乘載與文化連結的深刻內涵。

　　2013年冬天，瀨戶內海特別冷，豐島甲生村罕見地下起了雪，村民寄來雪地上種子船的相片，雖然村老大努力到最後，還是未能留住種子船，但我想它將永遠停泊在村民的心中。

　　2014年夏天，在胡蘭小姐的贊助，和宜蘭縣文化局秋芳局長的媒合之下，種子船回航台灣現身宜蘭童玩節，在冬山河畔和孩子們說故事。

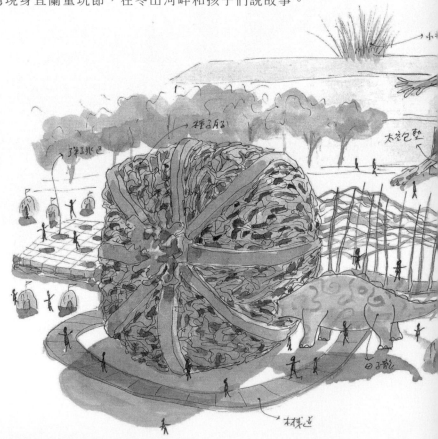

種子船的奇幻漂航

222

在此之後，種子船不僅被選登為藝術祭專刊的封面，更被編入日本中學生的美術教科書中。

2016年，種子船將載著台灣的氣息及《世界的孩子》（我參加2016瀨戶內國際藝術祭的新作品），再度揚帆前往日本，參與第三屆瀨戶內國際藝術祭，長期停泊在高松港邊，期盼溫暖南國的種子，能在此寒冷的北國，落地生根，開花結果。

2014.5

國家圖書館出版品預行編目（CIP）資料

種子船的奇幻漂航：一場跨越國境的創作之旅
／林舜龍作. — 初版. — 臺北市：遠流，2016.
224面；23×17公分. — (Taiwan style；39)
ISBN 978-957-32-7793-4(平裝)

1.公共藝術 2.社區總體營造
920 105002082

Taiwan Style 39

種子船的奇幻漂航
一場跨越國境的創作之旅

撰文、繪圖／林舜龍
攝影／林舜龍、林建享、黃裕順

編輯製作／台灣館
總編輯／黃靜宜
執行主編／張詩薇
美術設計／張小珊工作室
企劃／叢昌瑜、葉玫玉

發行人／王榮文
出版發行／遠流出版事業股份有限公司
地址／台北市100南昌路二段81號6樓
電話／（02）2392-6899
傳真／（02）2392-6658
郵政劃撥／0189456-1
著作權顧問／蕭雄淋律師
輸出印刷／中原造像股份有限公司
2016年3月1日 初版一刷
定價／350元

遠流博識網 http://www.ylib.com E-mail:ylib@ylib.com